# 한국의 해외문화재

# 한국의 해외문화재

2016년 10월 4일 초판 1쇄 찍음
2016년 10월 17일 초판 1쇄 펴냄

지은이 안휘준

편집 김지산
마케팅 정세림, 남궁경민
표지 디자인 김진운
본문 조판 디자인 시
사진 협조 경남대학교박물관, 국립고궁박물관, 국립중앙박물관, 국외소재문화재재단,
         왜관수도원, 유금와당박물관, 호림박물관

펴낸곳 (주)사회평론아카데미
펴낸이 윤철호, 김천희

등록번호 2013-000247(2013년 8월 23일)
전화 02-2191-1133
팩스 02-326-1626
주소 03978 서울특별시 마포구 월드컵북로 12길 17(1층)

ISBN 979-11-85617-85-5 93600

# 한국의 해외문화재

## 안휘준

사회평론

# 권두언

우리나라의 문화재는 대한민국 영토 이외에 해외 20여개국에 흩어져 있다. 우리나라의 통치권이 미치지 않는 이들 여러 나라에 있는 우리의 문화재들에 대하여는 조사연구도, 보존수리도, 전시활용도 우리가 주도권을 가지고 앞장서서 대처할 수가 없다. 그래서 국력이 약했던 과거에는 속수무책으로 '강 건너 불 보듯' 할 수밖에 없었다. 정치가 민주화되고 경제가 날로 발전하여 세계 10위권에 들면서 비로소 해외에 있는 우리의 문화재에 대해서도 국가적 차원에서 관심을 기울이게 되었다. 이러한 배경하에서 2012년 7월 27일에 문화재청에 의해 설립된 기구가 바로 국외소재문화재재단이다.

그로부터 2개월 뒤에 저자가 이 재단의 초대 이사장으로 위촉되었다. 중국이나 일본은 물론 서구의 어느 나라에도 유례가 드문 특이하고 특별한 재단이 아닐 수 없다. 중국이나 일본, 미국이나 유럽의 여러 선진국들에는 같은 성격의 재단이 드문데 그것은 그 나라들이 해외에 있는 자국의 문화재에 대한 관심이

없거나 우리보다 덜해서가 아니라, 그들 나라들은 이미 자국의 문화재를 전문적으로 연구하고 전시하고 보살피는 수준 높은 전문가들이 수많은 박물관들과 대학들에 포진해 있으면서 최선의 기능성과 효율성을 발휘하고 있기 때문에 굳이 우리 재단과 똑같은 별도의 특수 재단이 필요하지 않기 때문일 것이다.

어쨌든 이 때문에 국외소재문화재재단을 위해 무엇을 어떻게 해야 할지 벤치마킹할 만한 마땅한 곳이 극히 드문 실정이다. 재단의 설립 당시에는 문화재 전문가로서의 이사장과 행정을 총괄하는 사무총장, 조사연구 및 활용을 담당하는 연구직과 재단의 살림을 맡는 사무직으로 기본 구성은 되어 있었으나 구체적으로 무엇을 어떻게 할 것인지에 대해서는 막연한 상태에 놓여 있었다. 누구도 정리된 생각을 가지고 있는 사람이 없었다. 그래서 저자는 초대 이사장으로서 재단의 나아갈 방향을 설정하고, 각종 사업의 틀을 짜고, 제반의 기본 원칙들을 수립하면서 기반을 다지는 일에 많은 노력을 기울여야 했다. 초기에 짜여진

사업들 중에서 해외에 있는 우리 문화재들에 대한 철저한 실태 파악이 최우선적으로 중요하고 절실함을 역설하면서 실행에 옮기고, 환수만이 능사가 아니라 현지에서 우리나라의 역사와 문화를 올바르게 소개하는 데 활용이 되게 하는 이른바 '현지 활용'도 환수 이상으로 긴요함을 강조하면서 실천해 왔다. 환수와 현지 활용의 대등성과 대칭성에 관한 원칙적 개념을 수립한 것이다. 환수의 방법도 북 치고 장구 치고 소란하게 싸울 듯 공격적으로 하면 다른 문화재들은 오히려 더 깊게 숨어버림으로써 '소탐대실', '백해무익'하게 되므로 절대적으로 피해야 하며, 오히려 '사자가 사냥'하듯 조용하게 그리고 군사작전을 펴듯 조직적, 체계적으로 해야 함도 설명하곤 하였다. 장기적, 우호적으로 해야 함도 기회 있을 때마다 역설해 왔다. 환수는 누구도 자신의 공명심을 위해 이용해서는 안 된다. 오로지 '애국심'과 사명감만을 품고 해야 마땅하다. 약 16만 8,000점의 문화재들이 나가 있어도 사사로이 '사장(私藏)'되어 있거나 박물관·미술관 등 공공기관들에 소장되어 있어도 숨겨진 것처럼 사장(死藏)된 상태에 있어서 별로 소용이 없는 것처럼 되어 있으므로 문화재들이 긍정적, 공개적으로 햇빛을 보게 하는 것에 대한 절실함도 강조해 왔다.

이러한 여러 가지 어렵고 불합리한 일들을 완화하고 해결할

수 있는 방안을 모색하기 위해 많은 노력을 기울여 왔다. 외국의 박물관과 개인들의 소장품들을 조사하여 각종 보고서들을 발간하여 배포해 왔고, 미국·유럽·일본 지역 등의 학자들과 학예원들을 초청하여 포럼을 주최하였으며, "돌아온 문화재" 총서를 발간하면서 전시회·강연회·학술대회를 개최하였고, 다음 세대들에게 문화재에 대하여 올바른 교육을 받게 하기 위하여 초·중·고등학교의 교사들에게 연수의 기회를 제공하였으며, 일반 국민들을 대상으로 하는 공개강좌도 적극적으로 개최하였다. 해외문화재에 대한 바른 이해와 국외소재문화재재단의 홍보를 위해 각종 신문과 잡지, 방송들과의 인터뷰나 출연도 주저됨을 무릅쓰고 종종 해왔다.

　이 책은 해외문화재에 대한 저자의 이런저런 생각과 주장은 물론 저자와 국외소재문화재재단이 지난 4년 동안 시행해온 여러 가지 의미 있는 일들을 담고 있다. 해외의 우리 문화재에 관하여 저자가 그동안 썼던 논문들과 학술적인 단문들(제1장과 제2장), 재단이 조사하여 낸 각종 보고서에 저자가 취지와 동기를 밝힌 발간사(제3장), 신문·잡지와의 인터뷰 기사(제4장) 등도 실려 있다. 이 글들을 통하여 독자들은 저자가 해외의 우리 문화재들에 대하여 무슨 생각들을 어떻게 해왔고, 어떻게 대응해 왔으며, 재단은 초대이사장의 주도하에 무엇을 어떻게 해왔는지 구

체적으로 파악할 수가 있을 것이다. 즉 해외의 우리 문화재뿐만 아니라 그것을 담당한 재단의 역할까지도 이해하게 되리라 여겨진다. 그런 의미에서 이 책은 재단과 이사장인 저자가 지난 4년간 우리나라의 해외문화재를 위하여 해온 일들을 총정리한 결과보고서 비슷한 성격을 띠고 있다고 보아도 좋을 듯하다.

어떤 내용들은 책의 이곳저곳에서 거듭 반복하여 나오는데 그런 것들은 특히 중요한 것으로 간주되었으면 좋겠다. 그리고 이 책이 특히 문화와 문화재 관련 공무원들, 각급 박물관과 미술관의 학예원들, 각급 학교 교사들, 여러 언론사의 기자들, 문화재 소장가들, 문화재 시민단체의 운동가들에게 참고가 되었으면 다행이겠다. 일반 국민들도 해외의 우리 문화재를 어떻게 보고 어떻게 대응하는 것이 합리적이고 바람직한 것인지 바르게 이해하는 계기가 되기를 기대해 마지않는다. 앞으로 해외의 우리 문화재에 관한 일종의 참고서나 안내서 역할을 다소간을 막론하고 하게 되었으면 좋겠다는 생각도 해본다. 왜냐하면 해외 문화재에 관한 제반 사항들을 구체적으로 다룬 이런 종합적 성격의 책이 지금까지 나온 적이 없기 때문이다. 저자가 열일 제쳐 놓고 이 책을 우선적으로 내게 된 동기도 그러한 필요성에 부응하기 위해서이다.

이 책의 내용이 된 각종 사업들을 전개하면서 재단의 오수

동(吳洙東) 현 사무총장을 비롯하여 전체 직원들의 성실한 보좌를 받았다. 모든 직원들에게 고맙기 그지없다. 국가적으로 너무나 중차대한 초대 이사장의 임무를 저자에게 맡겨준 김찬(金讚) 전 문화재청장과 전·현직 관계자 여러분들에게도 진심으로 감사한다. 재단의 이사 여러분들이 보여주신 후의와 도움도 잊을 수 없다.

'돌아온 문화재' 사업과 관련해서 왜관수도원의 박현동 아빠스님과 선지훈 신부님, 경남대학교의 박재규 총장님, 유금와당박물관의 유창종 관장님께는 특별한 감사의 말씀을 드리지 않을 수 없다. 이 네 분의 지극한 애국심과 열의가 없었다면《겸재정선화첩》(독일 상트 오틸리엔 수도원 구장), 경남대학교박물관 소장(야마구치현립대학도서관 구장)의 데라우치문고, 유금와당박물관 소장(旧 이우치컬렉션)의 와당 등의 소중한 문화재들의 국내 환수는 불가능했을 것이고 재단의 '돌아온 문화재' 사업도 애당초 엄두조차 내지 못했을 것이다. 이 네 분들의 위업은 아무리 칭송해도 부족하다. 문화재 환수의 훌륭한 본보기로서 두고두고 참고가 된다. 이 분들이 찾아온 문화재들에 관해서는 이 작은 책자에서 이렇게 저렇게 소개하였다. 독자 제현의 참고를 바란다.

제4장에 실린 인터뷰 기사들을 게재할 수 있도록 허락해주신 여러 신문, 잡지들의 기자 여러분들에게도 너무나 감사한다.

저자가 재단의 이사장으로 해온 여러 사업들을 이해하고 홍보해 준 후의도 잊을 수 없다. 그 후의는 큰 힘이 되었다. 인터뷰 내용들 중에서 잘못 전달될 소지가 있는 부분, 너무 미진한 부분 등은 본래의 취지를 벗어나지 않는 범위 안에서 약간씩 보완하였음을 밝혀 둔다.

재단의 각종 조사와 행사에 동참하여 헌신적으로 도와주신 많은 학자들과 '돌아온 문화재' 전시에 협조해준 국립고궁박물관의 전·현직 관계자 여러분에게도 이 기회를 빌려 거듭 감사를 드린다.

이 책을 내는 과정에서도 재단 직원들의 도움을 많이 받았다. 저자가 쓴 글들만으로 구성되어 있어서 저자의 단독 저서로 낼 수밖에 없지만 재단이 해온, 또는 저자가 재단을 위해 해온 일들에 관한 내용들이 대부분이어서 단순히 저자 자신만을 위한 저술이기보다는 재단을 위한 공적인 성격이 매우 짙으므로 재단의 업무에 지장이 없는 범위 내에서 도움을 받았다. 조사활용실의 차미애 실장은 모든 원고를 챙기고 확인하는 외에 편집 과정에서 지혜로운 도움을 많이 제공하며 총괄적인 역할을 해주었다. 경영지원실의 강혜승 실장과 박선미 팀장은 각종 표의 작성과 수정에 큰 도움이 되었다. 경영지원실의 배지영 씨는 난삽한 원고의 입력을 위해 많은 애를 썼고, 조사활용실의 조행리,

남은실, 김영희 연구원도 이런저런 일로 적극적인 협조를 아끼지 않았다. 국제협력실의 김상엽 실장을 비롯하여 여러 연구원들도 제3장에 실린 글들을 수합하고 정리하는데 큰 도움이 되었다. 이들의 도움과 협조에 고마움과 자랑스러움을 함께 느낀다.

이 책의 출판을 결심하고 곧 사회평론아카데미의 김천희 대표를 만나 상의하였다. 저자의 갑작스러운 결정과 출판사의 빡빡한 출판 스케줄에도 불구하고 흔쾌히 응해 주었다. 너무도 고맙다. 김지산 편집원이 이 책의 담당자로서 많은 수고를 해 주었다. 계속된 혹서 속에서 애쓴 데 대하여 대단히 고맙게 생각한다. 특히 사회평론에서 이미 출판된 여러 권의 졸저들에 이어 이 책의 출간까지도 거절하지 않고 맡아준 윤철호 사장(현 한국출판인회의 회장)에게는 각별한 사의를 표한다. 사회평론사와 한국출판계의 무궁한 발전을 기원한다.

2016년 8월 13일 토요일 밤에, 광복절을 이틀 앞두고 해외 한국문화재의 진정한 광복을 두 손 모아 빌면서 우면산 아래 서실에서 삼가 쓰다.

안휘준 記

차례

# 제3장 해외문화재 조사 <sub></sub>155

# 제1장 해외문화재 서론

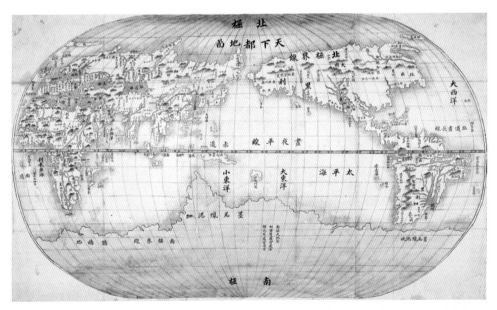

〈천하도지도(天下都地圖)〉,《여지도(輿地圖)》, 채색사본–줄리오 알레니(Giulio Aleni)의 〈만국전도〉(1623)를 1770년대에
필사한 것, 50.5×103cm, 서울대학교 규장각

# I | 해외 한국문화재의 이모저모

아주 우스운 얘기이지만 중요한 질문과 답변이 문화재와 연계하여 떠오른다. 엄마와 아기 사이의 이야기이다. "엄마를 사랑하니?", "얼마나 사랑하니?"라는 엄마의 질문에 아기는 "하늘만큼, 땅만큼!!"이라고 답하곤 한다. 얼마나 아름답고 값진 대화인가. 똑같은 질문과 대답이 국민들 사이에서 우리의 문화재와 연계해서 심정적으로라도 오고 갈 수 있다면 좋겠다는 생각이 든다. 우리의 문화재가 국내에 있든 외국에 있든 "하늘만큼, 땅만큼" 사랑받는 대상이 되었으면 더 바랄 것이 없겠다. 이 글에서는 고국을 떠나 이역만리에 있는 해외의 우리 문화재와 관련된 이모저모를 되도록 간략하게, 메모 형식으로라도 적어보고자 한다. 보다 구체적인 내용은 다음 장에 실린 글들에 담겨 있어서

참고가 된다.

1) 국정의 3대 지상 목표

국가나 정부가 하는 일들 중에 중요하지 않은 것이 하나도 없으나 그 중에서도 특히 중요한 것 세 가지를 꼽는다면,

① 국토의 안전한 절대적 보위

② 국민의 생명과 재산을 철저히 지켜내는 일

③ 문화재를 안전하게 보존하여 후세에 온전히 전하는 일

등을 들 수 있다.

①과 ②는 너무도 지당한 일이어서 굳이 부연 설명을 요하지 않는다. ③의 문화재가 그렇게까지 소중하게 다루어야 할 대상인지는 대부분의 공직자들과 국민들이 미처 깨닫지 못하고 있는 실정이다. 이제부터라도 우리 모두 새롭게 재인식하게 되었으면 더 바랄 것이 없겠다.

2) 국내나 국외에 있는 문화재 모두 중요하다

각종의 문화재는 우리 민족의 얼, 사상, 철학, 미의식, 기호, 정서, 멋, 지혜, 창의성, 디자인 감각, 생활풍속, 외국과의 교류 등을 담고 있어서 우리의 정체성(正體性)을 보여줄 뿐만 아니라 우리의 역사와 문화를 복원하는 데 가장 믿을 수 있는 자료 또는 사료(史料)가 되며, 새로운 한국 문화를 창출하는 데 밑거름

이 된다(안휘준, 『한국의 미술과 문화』, 시공사, 2000 참조). 이처럼 그 중요성은 아무리 강조해도 부족하다. 문화재가 어디에 있든 그 중요성에 차이가 없다.

### 3) 환수된 문화재는 어떻게 해야 하나

문화재를 환수해올 생각만 하고 환수해온 다음에는 어떻게 할 것인지에 대해서는 심각하게 고려하지 않는 경향이 있어서 염려된다.

① 외국에 있을 때보다 훨씬 안전하고 좋은 환경에서 보관, 관리해야 한다. 환수해온 뒤에 상태가 더 나빠지거나, 도난·화재 등을 당하는 일이 없어야 한다. 6·25 전쟁 때처럼 전화의 피해를 입게 해서도 안 된다. "서울을 불바다로 만들겠다"는 지속적인 북한의 전쟁 위협에도 철저히 대비해야만 한다.

② 외국에 있을 때보다 훨씬 더 철저하게 조사 연구해야 한다. 국외소재문화재재단이 "돌아온 문화재 총서"를 계속해서 발간하는 이유도 이에 있다.

③ 외국에 있을 때보다 국내외에 훨씬 잘 홍보하고 널리 활용해야 한다.

### 4) 우리 해외문화재의 특수한 상황

개인들이 사사로이 사장(私藏)하고 있거나 공공 박물관에

있어도 잊혀진 채 먼지만 뒤집어 쓴 상태로 사장(死藏)되어 있는 경우가 많다. 현지 활용이 제대로 되지 못하고 있는 경우가 허다하다. 일차적으로는 한국문화재를 도맡아 보살피는 학예원이 없기 때문이다. 중국이나 일본의 문화재들이 빈번하고 활발한 공개와 전시를 통해 빛을 발하고 중국·일본의 역사와 문화를 홍보하는 데 십분 활용되는 것과는 너무도 대조적이라 하겠다. 중국이나 일본의 경우에는 수많은 박물관과 대학들에 잘 훈련된 전문가들이 촘촘히 포진되어 있으면서 최선을 다하고 있는 것도 부럽기 짝이 없다. 이런 점에서 해외의 우리 문화재들에 대해서는 미안하고, 안타깝고, 불쌍한 심정을 금할 수 없다.

해외의 우리 문화재들이 모두 한시바삐 햇빛을 보게 하는 일이 가장 시급하고 중요하다. 앞으로 중국이나 일본의 문화재를 담당하는 학예원들의 손을 벗어나 한국문화재를 전담하는 학예직을 늘려가야 이런 상태를 완화할 수 있을 것이다. 우리 재단이 한국문화재를 함께 다루는 외국의 중국이나 일본의 미술문화재 담당 큐레이터들을 초청하여 학술대회를 개최하는 이유도 이런 암담한 상황을 임시방편으로나마 우선 개선하는 데 뜻이 있기 때문이다. 차선책이지만 현재로서는 어쩔 수가 없다.

5) 재일 한국문화재

① 해외 한국문화재의 42.5% 정도가 일본에 있다. 일본은 해외 한국문화재의 최대 보유국이다. 숫자만이 아니라 국보, 보

물급의 문화재와 우리나라에는 없는 문화재들도 다수 보유하고 있다. 질량 양면에서 다른 나라들과 비교가 되지 않는다. 절대적이라 하겠다.

② 일본과의 외교관계 경색으로 한국문화재들의 전시, 유통이 완전히 막혀 있다. 이 때문에 환수는 물론 현지 활용도 완전 소강상태에 있다. 참으로 안타까운 일이다. 일본과의 외교관계와 우리의 입장이 유연해지지 않는 한 개선이 어려울 것으로 전망된다. 최소한 일본에서 자유로운 전시가 가능하게 되도록 정책적 배려를 해야 할 것 같다. 이것도 간단한 문제는 아니다.

### 6) 향후의 방향

① 서두르지 않고 장기적, 거시적으로 대응해야 한다고 본다.

② 실태파악의 중요성을 인식하고 조직적, 체계적으로 집중해야 할 것이다.

③ 현재의 열악한 상황을 극복하거나 최소한 완화시키기 위해서는 정부의 정책적 대안 마련이 요망된다.

단기적 대응과 중·장기적 계획의 수립이 요구된다. 단기적으로는 예산, 전문인력, 시설 등 삼부족(三不足) 현상에 시달리고 있는 국외소재문화재재단을 집중적으로 지원하여 삼부족 상태를 벗어나 활성화되게 함으로써 실태조사의 기간을 최대한 단축시키도록 노력하고 그렇게 나온 조사결과를 토대로 하여 '환수 작전'과 '현지 활용 작전'을 수립토록 해야 한다. 이 두 가지

작전을 바탕으로 세심하고 구체적인 실천 방안을 마련하고 차질 없이 시행에 옮겨야 할 것이다.

　장기적으로는 우리 문화재를 특히 많이 보유하고 있는 미국을 비롯한 나라들의 유명 박물관들 및 유명 대학들에 잘 훈련된 한국미술사 전공자들이 자리를 잡도록 하여 그들이 주체가 되어 한국 문화재에 관한 조사와 연구, 전시와 홍보, 강의와 교육을 하도록 하는 것이 절실히 요구된다. 전문가 양성을 위해 장학금 지급, 국내 대학에서의 교육 기회 제공 등이 배려되어야 한다. 이런 일들은 문화재청의 노력만으로는 달성하기 어렵다. 문화재청과 함께 문화체육관광부, 교육부, 외교부의 협력도 필요하다. 범정부적 차원의 정책과 대책의 마련이 요구된다. 현재로서는 꿈같은 요원한 이야기처럼 간주될 수도 있다. 그러나 이러한 대책의 마련과 시행이 없으면 외국의 박물관들에 사장(死藏)된 채 별다른 기능을 발휘하지 못하고 있는 우리 해외문화재들의 암담한 상태는 앞으로도 크게 개선되지 않은 채 무한 기간 이어질 가능성이 너무도 짙다. 이와 관련하여 이미 수십 년 전부터 일본실이 있는 유명 박물관들과 일본학이 개설되어 있는 명문대학들에 수백만 달러씩 아낌없이 투자해온 일본의 사례를 예의 검토하고 참고할 필요가 너무도 크다. 투자하면 많은 수확을 걸을 수 있지만 투자를 하지 않으면 아무 것도 걸을 수 없다는 평범한 진리를 우리 정부는 유념해야 한다고 본다. 문화재 정책은 교육 정책 이상으로 '백년대계'를 전제로 해야 한다.

### 7) 국외소재문화재재단의 마크에 담긴 뜻

문화재와 국외소재문화재재단의 사명에 대한 저자의 생각은 재단의 마크에도 함축되어 있어서 간단히 그 상징성에 대하여 소개할 필요가 있다.

이 마크는 저자가 재단의 이사장으로 취임한 후에 재단의 상징물로서 제작한 것으로, 조선시대의 목가구인 신감(神龕) 표면 디자인에서 착안한 것이다. 기술적인 측면에서만 전문 디자이너의 도움을 받아 완성하였다. 청색과 홍색의 두 개 마름모꼴이 기본인 이 마크에는 다음과 같은 의미와 상징이 담겨 있다.

첫째, 두 개의 마름모꼴 형태는 다이아몬드를 연상시키는데 이는 문화재가 금강석처럼, 또는 그 이상의 값진 가치를 지니고 있으며 더 없이 소중함을 의미한다.

둘째, 두 개의 다이아몬드는 남한과 북한에 있는 문화재, 국내와 해외에 있는 문화재를 함께 상징한다. 문화재는 어디에 있든 우리에게는 똑같이 중요하다는 뜻이기도 하다.

셋째, 두 개의 다이아몬드는 단순히 포개져 있는 것이 아니라 서로 엉켜 있는데 이는 국내에 있는 문화재나 해외에 있는 문화재, 남한에 있는 문화재나 북한에 있는 문화재가 서로 떨어질 수 없는 불가분의 관계에 있음을 의미한다.

넷째, 두 개의 다이아몬드는 각각

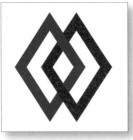

참고도판 1. 국외소재문화재재단 마크

파랑색(左)과 빨강색(右)을 띠고 있는데 이는 천지(天地), 건곤(乾坤), 음양(陰陽), 남·북한을 상징한다. 이런 점에서는 우리나라 태극기의 상징성과도 일맥상통한다고(참고도판 1) 볼 수 있다.

이러한 깊은 뜻과 상징성을 지닌 재단의 마크처럼 우리의 문화재가 어디에 놓여 있는가에 상관없이 국민들의 지극한 사랑과 보살핌을 받고, 국외소재문화재재단과 문화재청, 각급 박물관들이 하는 문화재 관련 업무가 최대한 존중되기를 기대한다.

## 8) 국외소재문화재재단의 명칭 문제

해외의 우리 문화재를 다루는 국외소재문화재재단의 초대 이사장으로서 저자는 재단의 기초를 다지는 입장에서 여러 가지 목표를 정하고 각종 사업들을 시행에 옮기면서 동시에 이런저런 불합리한 점들을 시정하고 보완하는 데 열중해왔다. 여러 부분에서 나름대로 성공을 거둔 편이나 많은 노력에도 불구하고 아직도 뜻을 이루지 못한 것의 하나가 재단 명칭의 변경 문제이다. 재단이 하는 일이 국가적 차원에서 매우 중요하고 또 해외에 있는 우리 문화재를 다루기 때문에 외국과의 관계가 빈번하여 명칭에 신경을 쓰지 않을 수가 없다.

통상 이름이나 명칭은 ① 부르기 쉽고, ② 알아듣기 편하며, ③ 기억하기 용이하고, ④ 기관이나 단체의 경우에는 하는 일이 분명하게 드러나야 하며, ⑤ 국가와 유관한 단체나 기관의 경우에는 국적이 밝혀져 있어야만 한다. 이런 몇 가지 전제 조건들

을 염두에 두면 '국외소재문화재재단'이라는 명칭은 도무지 적합하다고 여겨지지 않는다. 우선 이미 재단에 관하여 알 기회가 있던 사람들을 제외하고는 누구도 한번에 알아듣는 사람이 없다. "외국에 있는 우리 문화재를 다루는 재단"이라고 풀어서 설명해야만 비로소 알아듣는다. 이렇게 알아듣기 어려운 명칭이 쉽게 기억될 리가 없다. 부르기 어렵고, 알아듣기 어렵고, 기억하기도 어려운, 이른바 '삼난(三難)'의 명칭이라 하겠다. 이러한 어려움을 야기하는 근본 원인은, 저자가 생각하기에 "국외소재"라는 네 글자에 있다고 본다. "외국에 소재하는"이라는 뜻인데 이 네글자는 "해외"라는 보편화되어 있는 두 글자의 단어로 간단하고 명료하게 대체될 수가 있다. '해외 동포', '해외 무역', '해외 이민', '해외 자금' 등의 단어들에서 보듯이 '해외'라는 두 글자 보통명사를 제쳐두고 굳이 '국외소재'라는 특이하고 난해한 네 글자를 사용하여 명칭을 정한 것은 도무지 이해가 되지 않는다. 일설에는 '해외'라는 단어가 일제시대의 잔재여서 그것을 피하느라 '국외소재'라는 말을 대신 쓰게 되었다고 하는데 이는 난센스가 아닐 수 없다. 먼저 '해외'라는 단어는 일제시대 이전인 조선왕조시대부터 이미 사용되었음이 확인되고, 둘째 일제시대의 단어이기 때문에 피하고자 한다면 재단 이름에 들어 있는 다른 단어들, 이를테면 "문화재", "재단" 등도 다른 말로 바꾸어야 할 것 아니겠는가.

이밖에 '국외소재문화재재단'이라는 명칭에는 국적이 명시

되어 있지 않다. 한자로 써놓으면 중국의 재단인지, 일본의 재단인지, 한자문화권의 어떤 다른 나라의 재단인지 알 수가 없다. 우리 국가가 세운 국가적 차원의 재단이고 업무상 한자문화권의 여러 나라들과도 교류를 해야 하는 입장인데도 명칭에 국적이 포함되어 있지 않은 것은 더욱 치명적인 약점이다.

다행히 영문이름(Overseas Korean Cultural Heritage Foundation)에는 국적이 표기되어 있어서 한글(또는 한자) 이름보다는 훨씬 합리적이다. 이 영문이름과 대비해 보아도 한글명칭은 전혀 합치되지도 합리적이지도 않다. 앞에서 언급한 당위성 말고도 영문명칭과 일치시키기 위해서라도 한글명칭은 반드시 고쳐야 마땅하다.

그런데 사실은 영문명칭도 재단의 업무 대상을 고려하면 정확한 것이라고 보기 어렵다. 재단이 업무대상으로 다루고 있는 문화재는 제작된 지 50년 이상의 가촉성(tangible) 동산문화재와 민속문화재이다. 회화, 서예, 전적, 불상을 비롯한 조각, 토기와 도자기 등 도토공예, 금속공예, 목칠공예를 비롯한 각종 공예, 근대 매체, 복식 등이 업무의 대상이다. 무형문화재(intangible cultural heritage)는 확실하게 포함되는 업무대상은 아니다. 그러므로 무형문화재까지 포함하는 'cultural heritage'보다는 'cultural property'를 영문 명칭에 넣는 것이 합리적이라 하겠다. 즉 'Overseas Korean Cultural Property Foundation'이 더 나을 것으로 판단된다. 그러나 앞으로 업무영역이 넓어져 무형문화유

산까지도 다루게 될 가능성이 없지 않으므로 영문이름은 현재대로 두어도 큰 문제는 없을 듯하다.

새 명칭으로 한국국외문화재재단(韓國國外文化財財團)을 문화재청 일각에서 제시하기도 하는데 저자의 생각으로는 최선이 아닌 차선의 이름이라고 본다. 국적이 포함된 것은 다행이지만 아홉 글자의 이름 중에서 '國'자와 '財'자가 각각 두 번씩이나 반복해서 들어가 있어서 자연스럽지 않을 뿐만 아니라 활자화 과정에서 두 글자 중에서 한 글자가 반복을 피해 빠질 가능성이 농후하다. 이런 부작용이 뻔히 예견되는데도 불구하고 밀어붙인다면 이는 결코 현명한 일이 아니다. 만약 이렇게 고친다면 언젠가는 또다시 개정해야만 하는 상황이 생길 것이 뻔하다.

저자가 심사숙고 끝에 내놓는 명칭은 '한국해외문화재재단'이다. 비록 '財'자 한 글자가 두 번 겹치지만 이는 불가피하다. 이것만 빼고는 ① 국적이 포함되어 있고, ② 뜻이 명료하며, ③ 부르고, 듣고, 기억하기가 쉽다. 더 이상 좋은 명칭을 찾기가 어렵다는 생각이 든다.

재단 명칭의 개정은 재단이 단독으로 할 수가 없다. 문화재청이 관계 법령들을 검토하여 결정을 내리고, 이를 국회에 보내 심의를 거쳐 통과가 되어야만 비로소 개정이 이루어질 문제이다. 문화재청의 관계자들과 국회 해당 분과 의원들의 현명한 판단만이 이 문제를 풀 수가 있다. 그러한 좋은 결정이 가능한 빨리 내려지기를 고대하는 수밖에 다른 도리가 없다.

**2**

# 나라 밖의 우리 문화재,
# 오해와 이해[*]

외국에 흩어져 있는 우리나라의 문화재들과 관련된 일을 하면서 많은 것을 느끼고, 생각하고, 경험하게 된다. 문화재를 다루고 연구하는 사람으로서 국외 소재 우리 문화재들에 대하여 국가적 차원에서 가장 우선적으로 해야 할 일은 이들 문화재에 대한 총체적인 실태를 구체적으로 파악하는 일이라고 생각한다. 실제로 해외에 반출된 우리 문화재가 개인 소장품을 포함하여 전부 몇 점이나 되는지, 국가별 소유 숫자는 얼마나 되며, 그 나라들의 어떤 기관이나 개인이 얼마나 가지고 있는지, 회화, 서예, 전적, 조각, 도자기, 금속공예, 목칠공예, 기타공예, 복식, 석

.........

[*] 이 글은 『월간미술』 12월호(2014)에 축약하여 실린 바 있다.

조물, 건조물 등 분야별로 어떻게 분포하는지, 시대적 분포는 어떻게 되며, 격조는 얼마나 높은지, 반출 경위는 어떠한지 등등 하나같이 규명을 요하는 상태이다. 이것들이 어느 정도 파악되어야 반드시 환수해야 할 것과 현지에서 우리 문화와 역사를 올바르게 소개하는 데 활용할 것을 결정할 수 있을 것이다. 말하자면 정확한 실태 파악이 최우선적인 과제이다. 이러한 일은 워낙 방대하고 시간과 예산이 많이 소요되는 일이어서 개인이나 민간단체에서는 '제대로' 하기가 거의 불가능하다. 국가가 많은 예산과 인력을 투입하여 장기간에 걸쳐 시행하지 않으면 안 되는 일이다.

이를 위해 '국외소재문화재재단'이 설립되었으나 설립된 지 4년밖에 안되어 인적구성, 예산, 시설 등 모든 것이 어설프고 어려운 점이 너무나 많다. 이러한 제약과 어려움에도 불구하고 앞으로 효율적으로 운영되고 제대로 기능을 발휘할 수 있도록 하기 위하여 조사 연구, 활용 홍보, 경영 지원 등 여러 방면에서 기초를 잡아가는 데 주력하고 있다.

해외에 흩어져 있는 우리 문화재는 한 점 한 점 모두 보배롭지만 동시에 우리 손바닥 위에 놓여있는 밤송이와 비슷하다는 생각이 든다. 그 밤송이 안에 맛있고 건강에 좋은 밤이 들어있는 것을 알지만 그것은 수많은 가시와 두껍고 견고한 껍질에 싸여있다. 섣불리 밤알을 꺼내려다가는 손바닥이 가시에 찔리거나 자칫 떨어뜨릴 수도 있다. 소중한 밤알을 꺼내려면 먼저 그것을

둘러싼 가시와 껍질을 제거해야 한다. 밤알은 알토란 같은 우리 문화재, 가시와 껍질은 많고도 견고한 저해요인인 셈이다. 문화재 환수나 현지 활용은, 밤송이의 수많은 가시나 단단한 껍질처럼 예민한 저해요인들과 장벽을 극복해야만 비로소 실현이 가능한 일이다. 계절이 바뀌면 밤송이는 스스로 입을 벌리고 밤알을 밖으로 토해낸다. 외국에 있는 우리 문화재들도 이렇게 되면 얼마나 좋을까 꿈같은 생각을 해보지만 마음이 조급한 우리는 그렇게 느긋하게 기다릴 수가 없다.

외국에 있는 우리의 문화재들에 대한 국민의 인식도 달라졌으면 좋겠다. 많은 국민은 막연하게 ① 해외에 있는 문화재는 모두 약탈 문화재이고, ② 따라서 무조건 모두 환수해와야 하며, ③ 환수하되 우리 돈은 한 푼도 써서는 안 된다고 생각하는 경향이 있다. 그중에는 약탈 문화재와 더불어 국가 간의 외교적 선물이나 무역거래, 개인 간의 선물도 많이 포함되어 있고, '환수' 못지않게 현지에서 우리 문화와 역사를 올바르게 소개하는 데 쓰는 '현지 활용'도 지극히 중요하다는 사실을 간과하는 데에서 비롯된다고 생각된다. 한번 빼앗기거나 해외로 반출된 문화재는 대부분 어떠한 형태로든 대가를 치러야 하므로 단돈 10원도 지급해서는 안 된다는 생각도 거두어야 한다. 이와 관련하여 중국이 정부나 민간 차원에서 대대적, 적극적으로 거액을 아낌없이 투자해 자국의 수많은 문화재를 환수하고 있는 것은 타산지석이 될 만하다. 우리는 그렇게는 할 수 없지만 그들이 그렇게

함으로써 자국의 국위를 세계만방에 드높이 선양하고 자국민의 문화적 자긍심을 고양시킴으로써 보다 큰 국익을 도모하고 있는 사실만은 충분히 참고할 가치가 있다.

해외의 우리 문화재 환수와 관련하여 또 한 가지 아쉬운 것은 우리가 너무 조급하게 생각하고 서두른다는 점이다. 성급하게 성과를 거두기 위해 서두르면 그 효과는 일시적이고 단발적인 반면에 오히려 장래의 일을 그르칠 가능성이 높아진다. 그 경우, 더 많은 문화재가 더욱 깊이깊이 숨어버리게 된다. "문화재 환수는 조용히, 느긋하게, 치밀한 계획하에 차근차근 추진해야 한다"고 저자가 기회 있을 때마다 주장하는 이유이다.

해외 소재 문화재와 관련하여 또 한 가지 너무도 안타까운 것은 그중의 절대 다수가 '사장(私藏)' 또는 '사장(死藏)'되어 있어서 그 진가를 발휘하고 있지 못하다는 사실이다. 공공의 박물관이나 기관들에 소장된 문화재들조차도 수장고에서 먼지만 뒤집어쓴 채 방치되듯 무관심 속에 놓여 있는 것들이 대다수이다. 프랑스 파리의 국립도서관에 있던 외규장각의 의궤들도 박병선 박사의 노력에 힘입어 세상에 밝혀지기 전까지는 오랫동안 사장 상태에 있었다. 유사한 예가 수없이 많은 것으로 판단된다. 이러한 사장은 우리 입장에서 보면 최악의 상황이 아닐 수 없다. 국외소재문화재재단은 이러한 상황을 개선하고 우리 문화재들이 현지에서 빛나는 진가를 발휘할 수 있도록 하게 하기 위하여 다방면에 걸쳐 많은 노력을 기울이고 있다. 실태조사를 실시하

여 소장 문화재의 가치를 조명하는 조사보고서를 발간하여 해당 기관들에 제공할 뿐만 아니라 외국 박물관들의 학예원들을 초청하여 한국문화재에 대한 이해와 관심을 고조시키고, 아울러 보존 상태가 열악한 문화재들에 대하여는 우리의 인력과 기술을 동원하여 보존처리를 해주는 일 등은 그러한 예의 대표적 경우에 해당된다.

해외에 유출된 우리 문화재를 가장 많이 보유한 나라는 일본이다. 이 사실을 모르는 우리 국민은 없을 것이다. 해외 소재 문화재는 어림잡아 최소한 약 16만 8,000점에 달하며 그중 7만 1,000여 점이 일본에 있다고 파악되지만 실제로는 그보다 훨씬 많을 가능성도 다분하다(표1 참조). 수적으로나 질적으로나 일본 소재 우리 문화재가 다른 어느 나라에 있는 것들보다 값져서 각별한 관심의 대상이 아닐 수 없다.

1965년 한·일협정 당시에 우리 정부가 요구한 4,000여 점의 문화재 중에서 1,432점이 환수되었으나 격조가 높은 국보급은 그다지 많지 않다. 당시 우리 정부의 준비 부족과 다급한 경제협력 때문에 문화재 환수 문제를 비중있게 다루기가 어려웠던 측면도 있었지만 일본 정부가 자국의 한국문화재 소유 상황을 폭넓게 파악했음에도 불구하고 우리 정부에 알려주지 않고 숨긴 데에도 원인이 있었음이 최근 언론 보도에 의해 밝혀졌다. 보도에 의하면 1965년 한·일협정 당시 일본 정부는 자국의 박물관, 대학, 동양문고 등이 소유한 한국문화재의 현황과 반입경

로 등을 조사하고 문서로 작성까지 했으면서도 우리 정부의 반환 요청을 염려하여 그 문서들을 숨겨왔다는 것이다. '일한회담 문서 전면 공개를 요구하는 모임'이 제기한 소송에서 오노 게이치(小野啓一) 일본 외무성 동북아과장이 도쿄고등법원에 제출한 진술서에서 따르면, 1965년 한일회담 관련 문서들 중에는 한국 정부에 알리지 않은 문화재 목록이 포함되어 있었으나 한국의 반환 요청을 염려하여 밝히지 않았다는 것이다. 2008년에는 일본 정부가 한일회담 관련 외교문서 1,916건을 공개하면서도 22건은 밝히지 않았는데 그중에 문화재 관련 문서가 8건이었다. '한국 국보 고서적 목록', '한국 국보 미술공예품 목록', '이토 히로부미 수집 고려도자기 목록' 등이 그중에 포함되었다. 일본이 정부 차원에서 일본 소재 한국문화재를 폭넓게 조사하여 구체적으로 파악하고 있었으면서도 우리 정부에는 비밀에 부쳐온 것이다. 그 개연성은 진작부터 짐작해온 바이나 이번에 일본의 공식적인 절차에 따라 그 진상이 어느 정도 드러난 것은 그나마 다행스러운 일이다.

일본이 우리 문화재를 이처럼 꼭꼭 숨기고 있고 사장(死藏) 상태를 이어가고 있어서 우리 국민은 어떤 소중한 문화재들이 그 나라에 있는지조차 제대로 알고 있지 못할 뿐만 아니라 각종 전시를 통한 현지 활용조차 거의 불가능한 상태에 놓여있다. 일본이 최소한 어떠한 우리 문화재들을 소유하고 있는지라도 밝히면 좋겠으나 지금까지의 행태로 보아 기대하기조차 어렵다.

일본에 사장되어 있는 우리 문화재들을 어떻게 찾아내고 밝힐 것인지 지혜를 모으고 부단한 노력을 기울여야 한다. 인내심을 가지고 장기적으로 모든 기회를 엿보는 수밖에 없다. 당분간은 극도로 경색된 한·일 간의 외교관계가 완화되고 우호적인 관계를 되찾기만을 고대할 수밖에 없다.

이러한 답답한 상황 속에서 우리 국외소재문화재재단은 2014년 '돌아온 문화재 총서'의 두 번째 사업으로 박재규 경남대학교 총장의 노력에 힘입어 1996년에 일본 야마구치현립대학(당시 야마구치여자대학)으로부터 되돌려받은 '데라우치문고(寺內文庫)'를 다루기로 했다. 첫 번째 사업이었던 『왜관수도원으로 돌아온 겸재정선화첩』은 왜관수도원의 선지훈 신부가 오랜 노력 끝에 독일의 상트 오틸리엔(St. Ottilien)수도원으로부터 영구대여 형식으로 되찾아온 정선(鄭歚, 1676~1759)의 화첩을 대상으로 한 것이었다. 이 화첩에 대하여 영인본 제작, 환수과정 및 학술적 의의를 밝히는 글들을 모은 단행본 발간, 특별강연회 개최, 국립고궁박물관과 협력하여 전시회 개최, 유공자 표창 등 다각적인 연구와 소개를 하여 국민의 많은 관심을 모은 바 있다.

두 번째 사업 대상인 데라우치문고에 대해서 철저한 학술적 검토를 기반으로 한 단행본 발간, 특별강연회 및 특별전시회를 개최한다. 즉 재단은 올해 '돌아온 문화재 총서 2'의 사업성과인 『경남대학교 데라우치문고 조선시대 서화』와 『경남대학교 데라우치문고 간찰 속의 조선시대』(11월 발간)를 발간하고, 특별강

연회(12월 16일)와 〈고국으로 돌아온 데라우치문고〉 특별전시회(12.17~2015.2.22)를 국립고궁박물관에서 개최한다. 이를 통해 일본으로부터 돌아온 데라우치문고는 물론 재일 한국문화재에 대한 관심을 한·일 양국 국민들에게 새롭게 불러일으키는 계기가 되도록 노력하고 있다.

정치·외교적으로는 양국의 관계가 경직되어 있더라도 문화재와 문화 분야에서는 두 나라 국민들 사이에 소통이 이루어지고 우호적인 관계가 이어져야만 한다고 생각한다. 이것이 실마리가 되어 일본에 있는 우리 문화재들이 햇빛을 보는 계기가 되기를 기대한다. 비단 일본에 있는 우리 문화재만이 아니라 중국, 미국 등 다른 나라들에 사장되어 있는 문화재들에 대해서도 같은 관심을 가지고 많은 노력을 기울여야 마땅할 것이다. 앞으로 갈 길이 참으로 멀고 험하다는 느낌이 든다.

3 | 문화와 유출 문화재*

문화에는 넓은 의미에서의 문화와 좁은 의미에서의 문화가 있다. 전자는 의·식·주(衣食住)와 언어를 포함한 인류의 생활과 연관된 일체의 것을 의미한다고 볼 수 있는 반면에 후자는 각종 예술에서 엿볼 수 있듯이 인류의 미적 창의성, 지혜, 미의식, 기호(嗜好) 등이 두드러지게 구현되어 있는 것을 지칭한다. 전자는 주로 사회과학에서, 후자는 대체로 미술사 등 예술사와 인문과학에서 자주 운위된다. 어느쪽이든 인류에게 모두 중요함은 물론이다. 다만 전자는 인류의 생활 속에서 자연스럽게 유지되고 발전되지만 후자는 그렇지 못해서 특별한 배려를 요한다는 점

.........

* 이 글은 「우리 문화재는 해외에 있어도 우리가 지켜야 한다」라는 제목으로 압축, 『조선일보』 2013년 7월 25일자에 보도된 바 있다.

에서도 차이가 난다. 물론 보다 근본적인 차이는 그 내용과 성격에 있다고 하겠다. 문화의 발전과 연관하여 후자에 보다 많은 배려를 할 수 밖에 없는 이유도 그러한 두드러진 차이 때문이라고 할 수 있다. 그러나 그 둘이 두토막 난 두부모처럼 확연히 구분되는 것은 결코 아니며 오히려 상호 밀접한 연관성이 있음을 간과해서는 안되겠다.

문화는 고대로부터 이어져 온 '전통문화'와 현대에 이루어진 '현대문화', 본래부터 자체적으로 변화 발전해온 '고유문화'와 외부로부터 수용된 '외래문화'(혹은 국제문화)로 구분되기도 한다.

현대의 우리나라에는 이러한 다양한 문화들이 공존하고 있다. 이것들 중에서 국가나 정부의 정책적 배려를 제일 필요로 하는 것은 전통문화 혹은 고유문화이다. 그중에서도 '문화재'라고 통칭되는 유형의 동산문화재들이 가장 그러한 국가적 도움을 필요로 한다. 아름다운 형태를 지니고 있고 옮기기 쉬울 뿐만 아니라 금전적 가치가 커서 늘 절도와 유출의 위험에 처해 있기 때문이다. 손상되기 쉬운 점도 마찬가지이다.

국내에 있는 문화재들만이 아니라 외국에 나가 있는 문화재들에 대한 배려는 더욱 절실하다. 현재 대략 16만 8,000점 정도의 우리나라 문화재가 일본, 미국, 유럽의 여러 나라들에 유출되어 있는 것으로 추산되고 있다. 대강의 추산일 뿐 정확한 숫자와 실태가 제대로 파악되어 있지 않다. 앞으로 이들 문화재들의 유

출 경위를 조사하고 나라별·분야별(종류별)·시대별·등급별 통계가 실태파악과 함께 작성되어야 한다. 이러한 일은 워낙 어렵고 장기간의 시간을 요하기 때문에 단시일 내에 실적을 내놓기가 불가능하다.

정부는 이러한 일을 추진하기 위해 2012년에 '국외소재문화재재단'을 발족시켰으나 아직 초창기여서 어려움이 많다. 조직의 체계화, 전문인력의 확보, 외국과의 협조체제 수립 등도 계속 다져가야 할 당면과제들이다.

외국에 유출되어 있는 문화재들은 ① 약탈, 절도 등 불법적인 방법으로 반출된 것들, ② 외교, 통상, 선물, 구입 등 우호적이고 합법적인 방법으로 나간 것들, ③ 경위가 밝혀져 있지 않은 것들로 대별된다. ①에 해당되는 문화재들은 환수를 위해 적극적으로 노력을 기울여야 하나 ②와 ③에 해당되는 것들은 현지의 해당 국가 국민들에게 우리나라의 역사와 문화를 올바르게 알리는 데 최대, 최선으로 활용이 되도록 하는 방안을 세워야 할 것으로 본다. 이러한 모든 일들이 국가적 차원에서 장기적으로 무리없이 추진되어야 할 것으로 생각한다.

외국에 유출된 문화재들을 통해서 우리가 되새겨야 할 것은 문화재는 안전한 보존이 최우선이어야 한다는 사실이다. 한번 빼앗기거나 유출된 문화재는 되찾기가 거의 불가능할 정도로 어렵다. 프랑스 파리 국립도서관에 보관되었던 외규장각 의궤들이 그 좋은 예이다. 프랑스 군대에 의한 약탈 문화재임이 너

무도 분명함에도 불구하고 불완전한 방법으로나마 되돌려 받는데 얼마나 어려웠는지 국민 대개가 잘 알고 있다.

　문화재의 안전한 보존을 위해서는 국민들의 문화재에 대한 지극한 사랑과 올비른 이해가 절실히 요구된다. 문화재는 사람과 같아서 자신을 사랑하고 이해해주는 쪽으로 흘러간다는 말이 있다. 그렇지 않으면 다른 사람이나 나라에 빼앗길 가능성이 상존한다는 뜻이라 하겠다. 문화재에 대한 국민들의 사랑과 이해를 돕고 보존을 위해 각급학교의 역사와 미술교육도 보완될 필요가 있다.

　문화재와 관련하여 또 한가지 아쉬운 점은 창작을 하는 현대의 미술가들이나 예술가들이 자신들의 창작에 문화재를 참고하고 활용할 줄을 모른다는 사실이다. 문화재는 앞에서도 언급했듯이 우리 선조들의 창의성, 지혜, 미의식, 기호, 사상과 철학, 종교관 등이 예술적으로 함축되어 있어서 무궁무진한 정보를 제공함에도 불구하고 그것을 외면만 하는 것은 여간 안타까운 일이 아닐 수 없다.

# 제2장 환수와 현지 활용

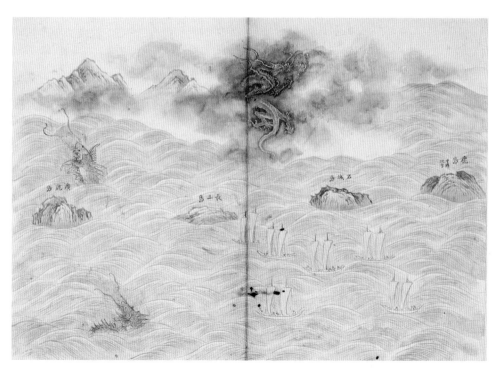

작가미상, 〈조천도(朝天圖)〉 부분, 17세기, 지본담채, 40.0×68.0cm, 국립중앙박물관

# I  해외문화재의 환수 문제

해외에 있는 우리나라 문화재와 관련하여 우리 정부나 국민들이 지닌 가장 큰 관심사는 '환수'이다. 그런데 이 환수에 관하여 많은 국민들이 오해하고 있는 측면이 있어서 올바른 이해가 절실하다. 따라서 이 환수 문제에 관하여 간략하게나마 조목조목 살펴볼 필요가 있다.

## 1) 해외의 한국 문화재는 모두 환수의 대상인가

외국에 있는 우리의 문화재들은 유출경위에 따라 다음의 세 가지로 나뉘어진다.

① 약탈, 절도, 협박 등 불법적인 행위에 따라 유출된 문화재들

② 외교, 통상, 선물 등 합법적이고 우호적인 경위로 유출된 문화재들

③ 유출경위가 밝혀져 있지 않은 문화재들

①에 해당하는 문화재들은 환수의 대상으로서 되돌려 받기 위해 모든 노력을 기울여야 한다.

②에 해당하는 문화재들은 현지에서 우리나라의 문화예술과 역사를 올바르게 소개하는 데 최대한 활용이 되도록 모든 방안을 모색해야 한다. 저자가 얘기하는 '현지 활용'을 의미한다.

③에 해당하는 문화재들은 연구조사 결과에 따라 ①의 범주에 속하는 것으로 확인되면 ①의 범주로 분류하고 환수를 위해 진력하며, ②에 해당되는 것으로 밝혀지는 것들은 현지 활용에 힘써야 한다. 현지 활용도 환수 못지않게, 또는 그 이상 중요함은 물론이다.

2) 환수의 우선대상이 되는 문화재들은 어떤 것들인가

① 국내에는 전해지는 작품이 없는 문화재들이 우선 대상이 된다.

그런 문화재들이 아니면 우리나라의 역사와 문화를 연구하고 밝히는 데 큰 지장이 생기기 때문이다. 이러한 문화재들은 사료성(史料性) 즉 사료적 가치가 특히 높은 것들이다.

② 국보급이나 보물급의 문화재들도 환수의 우선대상이 된

다. 독창성이나 예술성이 뛰어난 것들이기 때문이다.

3) 환수에는 어떤 방법들이 있나

① 우리정부와 현재의 소유국 정부 간 외교 교섭을 통하여
   반환받는 방법

② 우리의 공공기관이나 개인들이 옥션 등을 통하여 돈을
   들여서 구입해 오는 방법

③ 기증을 받는 방법

④ 기탁 또는 대여를 받는 방법

①의 경우는 프랑스로부터 영구대여 형식으로 되돌려온 외
규장각 의궤의 예에서 경험했듯이 지극히 어려운 일이다.

②의 경우는 중국의 수많은 사례들에서 보듯이 제일 효과적
이지만 경제적 부담이 큰 것이 문제이다. 그러나 고가 매매의 경
우에 국제적 홍보효과가 지대하여 손보다는 득이 훨씬 큼이 유
념된다.

③이 가장 우호적이고 바람직한 방법이다.

④의 경우도 국내 활용이 가능하여 나쁠 게 없다고 하겠다.

4) 일본 등 외국에 유출되어 있는 우리의 문화재들을
   훔쳐오는 행위는 반환이라는 점에서 정당한가

이에 관해서는 "불법행위는 나라나 시대를 불문하고 일체

용납하지 않는다"는 저자가 제시하는 대원칙을 정부 차원에서 견지해야만 한다고 본다. 이 원칙을 고수해야만 과거에 다른 나라들이 우리에게 저지른 수많은 불법행위를 질책하고 우리의 환수를 정당화할 수가 있기 때문이다.

### 5) 환수해온 문화재는 어떻게 해야 하나

환수 이전에 있었던 곳에서 보다 훨씬 나은 다음과 같은 조건과 여건에서 보존 관리할 책무가 우리에게 있다.

① 더 안전한 보존

② 더 철저한 연구

③ 더 체계적인 정리

④ 활발한 국보, 보물 등 국가문화재로 지정(指定)

⑤ 더 적극적인 활용

⑥ 구 소장가(처)와의 긴밀한 유대 관계 지속

등에 철저를 기해야 한다. 너무도 지당한 일이어서 굳이 더 긴 설명을 요하지 않는다.

### 6) 국외소재문화재재단은 환수를 위해 무엇을 하고 있나

① 본격적인 환수를 위한 준비와 정비작업을 하고 있다. 조직적이고 치밀한 준비 작업은 필수이다.

② 준비 작업의 하나로 외국에 있는 우리문화재들의 실태파악에 진력하고 있다. 최우선 과제이기 때문이다. 유출 문화재의 전체 숫자, 소장 국가와 소유 숫자, 비율, 주요 소장처 등은 대강 소개되어 있으나 (표1 및 표4 참조) 현지 조사를 직접 시행하지 않고 1990년대 국립문화재연구소의 국외문화재 현황조사를 통해 수집된 통계자료도 포함되어 있어 정확하지 않을 뿐만 아니라 유출경위가 밝혀져 있지 않은 경우가 많고, 분야별, 종류별, 시대별, 등급별 통계 등은 전혀 작성되어 있지 않아 환수 준비에 어려움이 많다.

③ 유출문화재 숫자가 많고 여러 나라와 수많은 곳에 흩어져 있어서 장기적인 계획과 거시적인 시각을 가지고 조사연구해야만 하는 일이다.

④ 절대로 서두르거나 소란스럽지 않은 방법으로 일을 추진하고 있다. 우리 문화재들을 소장하고 있는 일본, 미국 등 외국의 기관들이 우리 재단을 예의 주시하고 있어서 차분하고 신중한 대처는 절대적으로 요구되는 사항이다.

⑤ 유출 문화재 데이터베이스를 구축하고 있다. 많은 시간과 노력이 요구된다.

⑥ 현재까지 현지 출장을 통하여 조사한 결과를 매번 책자로 출판하고 있다. (표3 조사보고서 목록 참조)

⑦ 지금까지 환수된 문화재들은 9,953점 정도이다(표2 참조). 상당수의 환수문화재들은 환수 후 곧 잊혀지는 경향이 있

다. 이는 환수의 의미를 퇴색시키는 일이어서 전혀 바람직하지 않다. 이런 문제를 시정하기 위하여 "돌아온 문화재 총서"를 연속적으로 내고 있다. 총서의 제1권으로 『왜관수도원 소장의 겸재정선화첩』(2013)을 시작으로 제2권 『경남대학교 데라우치 문고』 2책(2014), 제3권 『돌아온 와전 이우치 컬렉션』(2015)까지 내어 큰 호응을 받고 있다. 매번 출판기념회, 전시회, 학술대회, 강연회도 개최하여 환수 문화재의 중요성을 일깨우고 국민들의 관심을 제고시키고 있다.

⑧ 기증자들과 협찬자들에 대한 고마움도 진솔하게 표하여 관계를 돈독하게 해왔다.

⑨ 기타 외국에 거점기관을 설치하고 각종 국내 교육 프로그램 운영 등을 추진하여 해외문화재와 재단에 대한 이해의 폭과 깊이를 늘려가고자 한다.

7) 국외소재문화재재단의 역할을 효율화하고 강화하기 위하여 필요한 것은 무엇인가

① 전문성 제고가 절실하다. 아직도 전문성이 높지 않은 편이다. 전문성은 조사연구를 전제로 하는 재단에 있어서는 가장 중요한 일이며, 이것을 소홀히 하면 또 하나의 행정적 기구로 전락할 것임이 명약관화하므로 절대로 소홀히 해서는 안 된다. 재단의 사활이 걸린 문제이다. 이사장이나 사무총장이 모두 전문가일 필요가 있으나 불연이면 최소한 두 명 중 한 명은 재단이

다루는 동산문화재 분야의 박사학위를 소지한 전문가로 임명되어야 마땅하다.

② 전문 인력의 증원과 확보를 미룰 수 없다. 아직도 제대로 훈련된 전문 인력이 태부족 상태이다. 박사학위 소지 전문가가 60명이 훨씬 넘는 동북아역사재단과 같은 다른 연구재단들과는 천양지판의 차이가 있다.

③ 예산의 증액(연간 35억 정도로 많이 부족함)이 절실하다.

④ 각종 업무공간의 확보도 시급하다. 기본도서들을 갖출 만한 공간조차 없다. 연구실, 강의실, 강당, 자료실 등이 없는 것은 말할 것 없다. 재단은 초창기의 심각한 취약성과 어려움에서 벗어나지 못하고 있다. 국가가 세운 재단인지조차 믿기 어렵다. 문화재청을 필두로 정부는 재단이 제대로 기능을 마음껏 발휘할 수 있도록 전폭적인 지원과 협력을 아끼지 말아야 한다. 마땅히 그렇게 도와야 할 책무가 있다. 지금과 같은 열악한 상태는 결국 국가적 손해만을 초래할 뿐이다.

**표 1. 국외소재 한국문화재 현황: 20개국 167,968점**(′16. 9. 1 기준)

| 소 장 국 | 현황(점) | 주요 소장처 |
|---|---|---|
| 일본 | 71,422 | 동경국립박물관 등 |
| 미국 | 46,641 | 메트로폴리탄박물관 등 |
| 영국 | 7,955 | 영국박물관 등 |
| 독일 | 10,940 | 쾰른동아시아박물관 등 |
| 러시아 | 5,633 | 모스크바국립동양박물관 등 |
| 프랑스 | 3,319 | 국립기메박물관 등 |
| 중국 | 9,825 | 북경고궁박물원 등 |
| 덴마크 | 1,278 | 국립박물관 |
| 캐나다 | 3,289 | 로얄온타리오박물관 등 |
| 네덜란드 | 1,327 | 라이덴국립민속박물관 등 |
| 스웨덴 | 51 | 동아시아박물관 등 |
| 오스트리아 | 1,511 | 빈민속박물관 등 |
| 바티칸 | 298 | 민족박물관 |
| 스위스 | 119 | 민족학박물관 등 |
| 벨기에 | 56 | 왕립예술역사박물관 |
| 호주 | 41 | 뉴사우스웨일즈박물관 등 |
| 이탈리아 | 17 | 국립동양예술박물관 |
| 카자흐스탄 | 1,024 | 국립도서관 |
| 대만 | 2,881 | 국립고궁박물원 등 |
| 헝가리 | 341 | 훼렌쯔호프동양미술박물관 |
| 계 (20개국) | 167,968 | 총 582개처 |

※ 위 현황은 현지조사 및 자료조사 등으로 확인한 수치이며, 정밀조사결과에 따라 변동될 수 있음

**표 2. 국외소재 한국문화재 환수실적: 12개국 9,953점**('16. 3. 1 기준)

| 대상국 | 수량 | 공공(정부기관, 지자체 등) | | | | | 민간(개인, 사립박물관 등) | | | |
|---|---|---|---|---|---|---|---|---|---|---|
| | | 계 | 협상 | 구입 | 기증 | 수사공조 | 계 | 협상 | 구입 | 기증 |
| 일본 | 6,550 | 5,989 | 2,978 | 10 | 3001 | | 561 | | 263 | 298 |
| 미국 | 1,260 | 1,100 | 5 | 157 | 928 | 10 | 160 | | 1 | 159 |
| 스페인 | 892 | 892 | | | 892 | | | | | |
| 독일 | 679 | 657 | | | 657 | | 22 | 21 | 1 | |
| 프랑스 | 301 | 301 | 297 | 1 | 3 | | | | | |
| 뉴질랜드 | 186 | 186 | | 184 | 2 | | | | | |
| 이탈리아 | 59 | 59 | | 59 | | | | | | |
| 캐나다 | 20 | 20 | | | 20 | | | | | |
| 호주 | 1 | 1 | | | 1 | | | | | |
| 노르웨이 | 1 | 1 | | | 1 | | | | | |
| 스위스 | 3 | | | | | | 3 | | 3 | |
| 영국 | 1 | 1 | | | 1 | | | | | |
| 합계 | 9,953 | 9,207 | 3,280 | 412 | 5,505 | 10 | 746 | 21 | 268 | 457 |

※ 위 현황은 공공기관 중심으로 조사된 자료이며 민간 환수실적은 언론보도를 참고한 것임

**표 3. 재단 발간 조사보고서 목록**('16. 5. 18 기준)

## 조사연구실

| 일자 | 자료 목록 | 비고 |
|---|---|---|
| '13. 12. 27 | 국외한국문화재 1<br>미국 미시간대학교미술관 소장 한국문화재<br>Korean Collection University of Michigan Museum of Art | 국문판 |
| '13. 12. 27 | 국외한국문화재 2<br>네덜란드 김달형 소장 한국문화재<br>Kim Dal-hyeong Collection of Korean Art in the Netherlands | 국영문혼합판 |
| '13. 12. 27 | 국외한국문화재 3<br>미국 UCLA 리서치도서관 스페셜컬렉션 소장 함호용 자료<br>The Ho Young Ham Papers Special Collections of Research Library, UCLA | 국영문혼합판 |
| '14. 09. 30 | 한미우호의 요람: 주미대한제국공사관 | |

| 일자 | 자료 목록 | 비고 |
|---|---|---|
| '14. 10. 31 | 국외한국문화재 1<br>Korean Collection University of Michigan Museum of Art | 영문판 |
| '14. 12. 19 | 국외한국문화재 4<br>미국 와이즈만 미술관 소장 한국문화재<br>Korean Art Collection Weisman Art Museum | 국문판 |
| '14. 12. 19 | 국외한국문화재 5<br>일본 와세다대학 아이즈야이치기념박물관 소장 한국문화재 | 국문판 |
| '14. 12. 19 | 국외한국문화재 5<br>일본 와세다대학 아이즈야이치기념박물관 소장 한국문화재<br>早稲田大学会津八一記念博物館所蔵韓国文化財 | 일문판 |
| '14. 12. 26 | 일제기문화재피해자료 | |
| '14. 12. 26 | 오구라컬렉션, 일본에 있는 우리문화재 | |
| '14. 12. 26 | 박정양의 미행일기: 조선 사절, 미국에 가다 | |
| '15. 08. 25 | 국외한국전적 1<br>러시아와 영국에 있는 한국전적 –제1책<br>자료편 : 목록과 해제 | |
| '15. 08. 25 | 국외한국전적 1<br>러시아와 영국에 있는 한국전적 –제2책<br>연구편 : 자료의 성격과 가치 | |
| '15. 08. 25 | 국외한국전적 1<br>러시아와 영국에 있는 한국전적 –제3책<br>애스턴의 조선어 학습서 Corean Tales | |

**활용홍보실**

| 일자 | 자료 목록 | 비고 |
|---|---|---|
| '13. 11. 20 | (돌아온 문화재 총서 1)<br>왜관수도원으로 돌아온 겸재정선화첩 | |
| '13. 11. 20 | (돌아온 문화재 총서 1)<br>왜관수도원 소장 겸재정선화첩 영인복제본 | |
| '13. 12. 30 | 우리 품에 돌아온 문화재 | |
| '14. 07. 31 | '14 국외소재문화재재단 연례보고서(국문, 영문) | |
| '14. 11. 27 | (돌아온 문화재 총서 2–제1책)<br>경남대학교 데라우치문고 조선시대 서화 | |
| '14. 11. 27 | (돌아온 문화재 총서 2–제2책)<br>경남대학교 데라우치문고 간찰속의 조선시대 | |

| 일자 | | 비고 |
|---|---|---|
| '15. 07. 17 | 국외한국문화재 4<br>미국 와이즈만 미술관 소장 한국문화재<br>Korean Art Collection Weisman Art Museum | 영문판 |
| '15. 07. 30 | 국외한국문화재 6<br>미국 클레어몬트대학도서관 소장 맥코믹컬렉션 한국문화재<br>Frederick McCormick Collection of the Special Collections in the Claremont<br>　Colleges Library | 국영문혼합판 |
| '15.10. | 독일 상트 오틸리엔수도원 선교박물관 소장 한국문화재<br>Koreanische Kunstsammlung Im Missionsmuseum Der Erzabtei Sankt Ottilien<br>※ 재개관 기념 소책자 | 국영독문<br>혼합판 |

## 조사활용실 (2015.11월 이후 발간 자료)

| 일자 | 자료 목록 | 비고 |
|---|---|---|
| '15. 11. 09 | (돌아온 문화재 총서 3)<br>돌아온 와전 이우치 컬렉션 | |
| '15. 11. 30 | 국외한국문화재 7<br>중국 푸단대학도서관 소장 한국문화재 | 국중문혼합판 |
| '15. 11. 30 | 국외한국문화재 8<br>중국 상하이도서관 소장 한국문화재 | 국중문혼합판 |
| '15. 11. 30 | (일본민예관 한국문화재 명품선)<br>조선시대의 공예 | 국문판 |
| '15. 11. 30 | 국외한국문화재 9<br>일본민예관 소장 한국문화재 Ⅰ : 공예편 | 국문판 |
| '16. 03. 14 | (일본민예관 한국문화재 명품선)<br>朝鮮時代の工芸 조선시대의 공예 | 일문판 |

## 국제협력실 (2015.11월 이후 발간 자료)

| 일자 | 자료 목록 | 비고 |
|---|---|---|
| '15.12.11 | 『한국의 잃어버린 문화재』증보 일제기문화재피해자료<br>『韓国の失われた文化財』增補『日帝期文化財被害資料』 | 일문판 |

**2**

타국 소재 유출 문화재,
어떻게 '볼' 것인가[*]

I

국내외의 전문가 여러분을 한자리에 모시고 「2012 문화재
환수 전문가 회의」를 개최하게 되어 대단히 기쁘게 생각한다.
여러 전문가들의 발표와 토론을 통해 문화재 환수에 대한 지혜
로운 생각들이 모아지고 좋은 성과가 이루어지기를 기대하는
바이다.

저자는 이 기회에 문화재의 의의와 가치를 되새겨 보고 국
외 소재의 문화재를 어떻게 볼(할) 것인지의 문제에 대하여 기

..........

[*] 이 글은 저자가 국외소재문화재재단 주최의 「2012 문화재 환수 전문가 회의」에서 행한 기
조강연의 내용이다.

본적이고 상식적인 졸견(拙見)을 밝혀보고자 한다.[1]

　　문화재의 유출과 환수의 문제는 한국이나 일부 특정 국가들에만 한정된 것이 아니라 수많은 나라들과 유관한 범세계적 일이며 따라서 저자가 이곳에서 언급하는 것도 그러한 맥락에서 이해되기를 기대한다.

Ⅱ

　　인류가 지닌 유산은 크게 문화유산과 자연유산으로 대별(大別)되며, 문화유산은 다시 형태를 가진 가촉성(可觸性, tangibility)의 유형(有形) 문화유산과 형태가 없는 불가촉성(intangibility)의 무형(無形) 문화유산으로 나뉜다. 유형문화유산과 무형문화유산은 모두 인류가 창출한 것으로 흔히 문화재라고 부르기도 한다. 자연유산은 인간이 아닌 창조주가 인류에게 선사한 것으로 여겨지기도 한다. 분명한 것은 어떤 유산이든 인류 모두에게 더없이 소중하기 그지없다는 사실이다.

　　인류의 문화유산은 유형이든 무형이든 인간의 지혜와 창의성, 기호(嗜好)와 미의식(美意識), 사상과 철학, 생활과 민속, 종교와 신앙, 과학기술과 우주관, 다른 나라나 타 지역과의 교류 등을 보여주며 역사와 문화를 밝히는 데 중요한 사료(史料)가 된

.........
1 안휘준, 「해외의 한국문화재」, 『한국의 미술과 문화』(시공사, 2000), pp. 183-195 참조.

다. 그것은 어느 나라의 것이든 전통성과 창의성, 독자적 특수성과 국제적 보편성을 함께 지니고 있어서 더욱 그러하다. 그것은 그것을 창출한 국가와 민족의 문화적 정체성(正體性, identity)을 드러낸다. 문화유산은 이 밖에도 새로운 문화를 창출하는 데에 있어서 지극히 소중한 참고자료가 되기도 한다. 문화유산은 이처럼 그지없이 소중한 것이다. 어느 나라 어느 민족의 문화유산이든 소중하기는 마찬가지이다. 또한 자국(自國) 내에 있는 것이든 타국(他國)으로 유출된 것이든 중요성에 차이가 있을 수 없다. 다만 유출된 문화재들 중에는 자국 내에는 남아있지 않고 타국에만 있어서 그 자료적 가치가 더욱 높게 평가될 수밖에 없는 경우도 허다함은 유념할 사항이다.

문화재, 혹은 문화유산은 그것이 지닌 이러한 예술적, 문화적, 역사적 가치 때문에 금전적 가치까지도 함께 지니게 된다. 이러한 가치들 때문에 문화재는 나라와 나라, 지역과 지역, 인간과 인간 사이를 넘나들게도 된다. 이와 같은 이동은 국가간의 외교와 교류, 통상과 무역 등 합법적이고 우호적인 방법에 의해 이루어지기도 하고, 전쟁·약탈·절도·식민통치하의 강압 등 비우호적이고 불법적인 수단에 따라 생기기도 한다. 이와 관련하여 가장 빈번한 유출과 이동의 대상이 되어온 것은 유형문화재이며 그 중에서도 한국에서 동산문화재(動産文化財)라고 일컬어지는 회화, 서예, 조각, 도자기·금속공예·목칠공예를 위시한 각종 공예 등의 미술문화재와 도서 및 전적(典籍) 등과 민속문화재

라고 하겠다. 석탑과 부도(浮屠) 등의 석조미술 문화재도 예외가 아니다. 특히 예술성과 창의성이 뛰어난 미술문화재들은 금전적 가치가 지대하여 긍정적이든 부정적이든 이동의 빈번한 표적이 되기가 쉽다. 가장 심각한 유출의 피해를 입고 제일 첨예한 환수의 대상이 되는 것도 이러한 미술문화재들임을 부인하기 어렵다.

외국으로 유출된 문화재들은 그 유출 경위에 따라 ① 약탈을 비롯한 불법적, 비합법적으로 반출된 것들, ② 외교나 문화교류 등 우호적이고 합법적인 경위에 의해 국외로 나간 것들, ③ 일체의 구체적인 경위가 밝혀져 있지 않은 것들로 대별된다. 이 세 가지 범주의 문화재들에 대한 각각 다른 대응 방식에 관해서는 이미 언급한 바 있어 생략한다.[2]

Ⅲ

문화재는 본국에 남아 있든 타국에 유출되어 있든 그 역사적 의의나 문화적 가치에 원칙적으로 차이가 없다. 그러므로 우리 모두는 환수와 반환을 전제로 하든 아니든 문화재에 대한 보편적 이해와 기본적 원칙을 가지고 임할 필요가 있다. 그것들에 대한 발표자의 개인적인 생각을 원론적이고 선언적인 입장에서

.........

2  이 책의 pp. 39, 42-43 참조.

요약하면 다음과 같다.

첫째로, 문화재나 문화유산은 인류가 창출한 것으로 어느 나라 어느 민족의 것이든 인류 공동의 유산이다.

둘째로, 모든 문화유산은 국가와 민족의 구별 없이 인류 모두가 항상 아끼고 안전하게 보존할 책무가 있다.

셋째로, 문화유산은 인류 공동의 자산이지만 그것을 낳은 국가와 민족의 문화적 특수성을 지니고 있으며 그것은 항상 존중되어야 마땅하다. 그 특수성은 그 나라 그 민족이 아니면 창출할 수 없는 경우가 많기 때문이다.

넷째로, 문화재는 원칙적으로 불가피한 경우가 아니면 그것이 창출된 본국에서 보존하는 것이 가장 합리적이다. 그것은 인간과 마찬가지로 고향이 있고 부모(그것을 만든 예술가나 장인)가 있으므로 불가피한 사정이 없는 한 갈라놓는 것은 바람직하지 않다. 태어난 곳의 환경과 풍토가 가장 잘 맞고 사랑도 제일 많이 받을 수 있기 때문이기도 하다.

다섯째로, 강탈 등 불법적이고 강제적인 방법으로 뺏어간 문화재는 본래의 나라로 되돌려 주는 것이 원칙이다. 약탈 문화재를 소유하고 있는 나라들과 기관들은 이러한 반환 문제에 대하여 심각하게 재고하고 이행에 착수하는 것이 도리라고 생각한다.

여섯째로, 타국의 문화재를 소유하고 있는 나라나 기관들은 그것들을 사장(死藏)함이 없어야 하고, 자국민들에게 원산국

(原産國)의 문화와 역사를 올바르게 소개하는 데에 충분히 활용하여야 한다. 아울러 유출 문화재를 보고 싶어 하는 원산국 국민들의 문화적 욕구에 부응하는 것도 꼭 필요하다. 미국의 9개 박물관들이 소장하고 있는 한국의 각종 미술 문화재들을 한국의 국립중앙박물관에서 함께 선보인 것은 바람직한 대표적 사례라 할 수 있다.[3] 다른 나라의 문화재들을 소유하고 있으면서도 공개하지도 않고 사장시킨 채 좋은 목적으로 활용하지 않는 것은 죄짓는 일이라 하겠다. 문화재는 관계국들의 우호 증진과 국민들 간의 문화적 이해를 높이는 데에 선하게 활용되어야 마땅하다.

.........

3 『미국, 한국 미술을 만나다』, Korean Art from the United States(국립중앙박물관, 2012) 참조.

**3**

# 한국의 해외문화재, 어떻게 '할' 것인가 *
## - 환수와 현지 활용의 문제를 중심으로 -

## I. 머리말

외국에 나가 그곳의 대표적인 박물관들을 관람한 적이 있는 한국 국민들이라면 누구나 속상했던 경험이 있을 것이다. 널찍한 전시공간에 다양하고 수준 높은 각종 문화재들로 꽉 차있는 중국실이나 일본실에 비하여 한국실은 아예 없거나 있어도 전시실이 협소할 뿐만 아니라 전시의 내용 역시 다양성이 없고 수준 또한 높아 보이지 않기 때문이다.

어림잡아도 16만 8,000점 정도의 한국문화재들이 일본, 미

........

* 『국외소재문화재재단 2013년 국제학술대회 국외소재 한국문화재 어떻게 활용할 것인가』
(국외소재문화재재단, 2013).

국, 중국, 유럽의 여러 나라들에 유출되어 있다고 하는데(표1, 4) 왜 외국의 박물관들에는 한국실이 아예 설치되어 있지 않거나 설치되어 있는 경우에도 전시내용이 그토록 다양성을 잃고 빈약함을 면치 못하고 있는 것일까, 혹시 한국문화재의 수준이 중국이나 일본에 비하여 뒤지기 때문은 아닐까, 그 많은 유출 문화재들은 도대체 모두 어디에 가 있는 것일까, 한국 정부는 과연무엇을 하고 있는 것일까 등등 착잡한 심정을 금하기 어려웠을 것이다. 그러면서도 다른 한편으로는 외국에 나가 있는 한국의 소중한 문화재들을 왜 빨리 환수해오지 않는가라고 항의한다.

이런 두 가지 생각은 다분히 상충된다. 부분적으로는 모순되기까지 하다. 만약 외국에 유출되어 있는 한국문화재들을 모두 환수해 와야만 한다고 생각한다면 외국의 박물관들에 한국실이 없거나 빈약한 점에 대하여 개탄하거나 속상해하지 말아야 마땅하지 않겠는가. 이처럼 모순되어 보이는 문제에 대하여 따져가며 살펴보아야 할 시점에 한국 국민들은 서 있는 것이다.

이 문제와 관련하여 핵심적인 이슈는 바로 국외소재 한국문화재의 '환수'와 '현지 활용'이다. 즉 외국에 유출되어 있는 한국문화재들은 무조건 모두 되돌려와야 할 것인가, 일부만 되돌려온다면 어떤 것들을 대상으로 삼아야 할 것인가, 그 기준은 무엇인가, 또 어떻게 되돌려 받을 것인가 등이 환수와 관련하여 생각해보아야 할 주요 사항들이다.

이와 함께 국외소재 문화재들을 현재 있는 곳들에서 한국

의 역사와 문화를 올바르게 소개하는 데 활용하는 것도 반환 못지않게 중요하다고 볼 수 있다. 그렇다면 현지 활용의 대상이 되는 문화재들은 어떤 것들이고, 그것들을 어떤 방법으로 활용할 것이며, 활용이 만족스럽게 이루어지지 않고 있는 이유는 무엇인지 등의 문제들도 당연히 숙고해보아야 마땅하다. 이른바 '현지 활용'의 문제이다. 어떤 문화재들을 그 대상으로 삼을 것인가, 그것들을 환수 대상에서 제외하는 것이 옳은 일인가, 어떻게 활용하는 것이 합당한 것인가, 그리고 현지 활용의 활성화 방안은 무엇인가 등에 관해서도 우리의 생각을 정리해 볼 필요가 있다. 환수와 현지 활용의 문제를 함께 총체적으로 생각해보는 것이 긴요하다고 판단된다.

## II. 실태 조사의 긴요성

일본, 미국, 중국, 유럽의 여러 나라들을 포함하여 세계 각지에 흩어져 있는 최소 16만 8,000점 정도의 한국문화재들 중에서 어떤 것들이 환수의 대상이고 어떤 것들이 현지 활용의 대상인지를 판단하는 일은 매우 중요하지만 일부 문화재들을 제외하고는 확단하기 어려운 상태이다. 그것이 가능해지려면 우선 어느 나라 어느 기관이나 개인에게 한국의 어떤 분야의 어떤 문화재들이 얼마나 소장되어 있는지, 그것들의 작품성이나 격조는 어떠한지, 그 입수 경위는 무엇인지 등의 정확한 실태가 제

대로 파악되어 있어야만 한다. 그러나 현재까지는 대부분의 국외소재 한국문화재들에 대한 구체적인 실태가 제대로 조사되어 있지 않다. 국립문화재연구소와 한국국제교류재단 등의 노력에 힘입어 일부 문화재들에 대한 조사가 이루어져 있지만[1], 국외에 유출되어 있는 한국문화재의 총체적인 파악은 아직도 요원한 실정이다.

이러한 전체적인 실태 조사는 워낙 방대한 작업이어서 어떤 개인이나 시민단체가 할 수 있는 일이 아니다. 국가적 차원에서 많은 조사 인력과 예산을 투입하여 거시적, 장기적, 체계적으로 추진하지 않으면 큰 성과를 거둘 수 없기 때문이다. 그렇게 할 수 있는 주체는 현재의 한국 실정에서는 국가기관밖에는 없다. 국가기관도 적은 인력, 부족한 예산으로는 제대로 해내기가 어렵다.

전문 인력이나 예산과 시설만이 아니라 차분한 전략적 접근이 요구된다. 단시일 내에 성과를 내기 위해 조급하게 서두르거나 과시적인 업적 중심의 접근방식은 결코 바람직하지 않다고 하겠다. 백년대계를 항상 염두에 두고 임해야 마땅한 일이다. 어쨌든 정확한 실태 파악 없이는 효율적인 환수도, 제대로 된 현지

.........

1 국립문화재연구소가 그동안 일본의 오구라 컬렉션, 미국의 메트로폴리탄박물관과 보스턴박물관, 프랑스의 국립기메동양박물관을 비롯한 여러 곳의 한국문화재들을 조사하여 펴낸 총 25권의 보고서들은 그 대표적 사례이다. 아울러 한국국제교류재단에서도 미국편, 유럽편, 일본편 등 총 8권의 해외소장 한국문화재 도록들을 출간한 바 있다.

활용도 기대하기 어렵다. 그러므로 정부와 연구자들이 철저한 실태 조사를 최우선 과제로 삼아 서두르지 않고 조용하고 차분하게 흔들림 없이 실천에 옮겨야 한다고 본다.

그런데 실태 파악은 여간 어려운 일이 아니다. 한국의 문화재들이 워낙 여러 나라의 수많은 기관들과 개인들에게 흩어져 있을 뿐만 아니라 접근성이 용이하지 않기 때문이다. 상대국, 기관, 소장가들의 협조 없이는 처음부터 조사 자체가 어렵다. 더구나 환수를 전제로 한 조사는 그 자체가 상대방을 자극하거나 긴장시키고 비협조적이게 할 수 있다. 차분하고 논리적인 설득, 상대에 대한 배려와 예의 바른 접근, 신중한 태도와 신뢰감을 주는 전문적인 조사방법 등은 한국 측 조사원들이 꼭 갖추어야 할 덕목들이다. 제대로 철저하게 훈련된 많은 전문적 조사인력, 충분한 예산과 설비, 연구실, 도서실, 시청각 자료실의 확보도 정부 차원에서 꼭 지원하고 대응해야 할 사항들이다.

Ⅲ. 환수의 문제

문화재의 '환수'란 외국에 반출되어 있는 문화재를 협상, 구입, 기증, 대여 등 다양한 방법을 통해 국내로 되돌아오게 하거나 되돌려 받는 것을 통칭하는 것이다.

## 1) 환수의 대상

많은 한국 국민들은 외국에 있는 한국문화재를 모두 환수의 대상인 것으로 잘못 알고 있다. 국외소재 문화재에 대해 제대로 알고 있지 못하기 때문이다. 저자는 국외소재 한국문화재가 유출 경위에 따라 세 가지로 분류될 수 있으며 그중에서도 약탈이나 절도, 협박 등 불법적인 방법으로 반출된 문화재들이 일차적 환수의 대상으로 간주되어야 마땅함을 지적한 바 있다.[2] 외교와 통상, 선물 등 우호적인 방법으로 해외에 전해진 문화재들과 유출 경위가 밝혀져 있지 않은 문화재들은 환수의 대상이기 보다는 현지에서 한국의 역사와 문화를 올바르게 알리는 데 활용되는 것이 바람직하다는 견해도 아울러 밝혔다. 이처럼 해외에 나가 있는 문화재들이 국외에 있다는 사실 하나만으로 모두 환수의 대상이 되어야 하는 것은 아니다.

환수의 대상이 되는 문화재들 중에서 최우선 대상은 국내에는 전해지는 작품이 없어서 한국의 역사와 문화예술을 연구하고 규명하는 데 큰 지장을 초래할 정도의 사료적 가치가 큰 것들과 창의성이나 예술성이 빼어난 국보급이나 보물급의 격조 높은 것들이다. 우리나라에 흔하게 작품이 남아 있거나 격이 별

.........

2 안휘준(Hwi-Joon Ahn), 「타국 소재 유출문화재, 어떻게 볼 것인가?(What Should We Do for Cultural Properties Taken out to Other Countries?)」, 『문화재 환수 전문가 국제회의(International Conference of Experts on the Return of Cultural Property)』(국외소재문화재재단, 2012년 10월 16일) 기조강연, pp. 5-8, 139-144 및 이 책의 제2장 제2절의 글 참조.

로 높지 않은 범주의 문화재들은 굳이 무리하면서까지 환수를 위해 진력하지 않아도 크게 문제가 될 것은 없다고 여겨진다. 이렇게 본다면 국외소재의 문화재들 중에서 일부만이 적극적인 환수의 대상이 된다고 하겠다.

그러나 반출 경위가 밝혀져 있지 않은 문화재들 중에서도 새로이 불법성이 밝혀지는 작품들은 일단 환수의 범주에 포함해야 한다고 본다. 최우선의 범주에 해당될 것인지의 여부는 그 작품성 혹은 격조와 가치에 의해 결정될 문제라 하겠다. 그리고 우호적인 경위로 반출된 문화재들 중에서도 외교적 교섭 이외에 구입, 기증, 대여 등의 경로와 방법을 통해 국내로 돌아오는 경우들이 있을 수 있는데 이러한 반환도 환수의 범주에 포함될 수 있을 것이다.

2) 환수의 방안과 저해 요인

외국에 산재하는 우리문화재들을 환수하는 방법으로는 앞에서도 간략히 언급한 바와 같이 ① 우리 정부와 현재의 소유국 정부 간 외교교섭을 통해 되돌려 받는 방법, ② 우리의 공공기관이나 개인들이 돈을 들여 구입해 오는 방법, ③ 기증을 받는 방법, ④ 대여를 받는 방법 등이 대표적이라고 할 수 있다.[3]

①의 예로는 1966년에 한·일 국교정상화의 협상에 따라 일

--------

3 『환수문화재 조사보고서』(국립문화재연구소, 2012), pp. 17-19 참조.

본으로부터 돌려받은 1326점과 2011년에 환수한 일본 국내청의 조선왕실 관련 도서 1205점, ②의 사례로는 「김시민 선무공신 교서」, ③의 주목할 만한 예로는 경남대학교박물관이 1996년에 일본 야마구치현립대학으로부터 기증받은 데라우치 구장의 유물 136점, ④의 대표적 예로는 독일 상트 오틸리엔수도원으로부터 왜관수도원이 2005년에 가져온 《겸재정선화첩》 등을 꼽을 수 있다. ①과 ④가 겹치는 사례는 2011년에 영구대여 형식으로 프랑스 국립도서관으로부터 들어온 외규장각 도서 296점이다.[4]

그런데 어느 방법의 경우든 다소간을 막론하고 어려움이 따른다. ①의 경우에는 국가 간의 우호적인 외교관계가 유지되지 않으면 문화재의 환수가 거의 불가능하다. 현재의 한·일 관계가 대표적인 예이다. 극우파의 득세하에 독도 문제, 정신대 문제, 역사교과서 왜곡 문제, 이어지는 일본 정치가들의 망언 문제, 일본 내의 혐한(嫌韓) 분위기, 한국 절도범들에 의한 대마도 고려불상의 절취사건 등으로 한·일 관계는 현재 최악의 상태에 놓여 있다. 이로 인해 한·일 간의 문화교류마저 굳어진 채 풀릴 기미가 보이지 않는다. 이러한 상황 하에서 일본에 있는 수많은 한국문화재들의 반환은 전보다도 훨씬 더 어려운 교착상태에 놓

........
4  위의 보고서의 표2(환수문화재 현황) pp. 9-12 및 이 책의 표2 참조. 이밖에 『145년 만의 귀환, 외규장각 의궤』(국립중앙박물관, 2011); 국외소재문화재재단, 『왜관수도원 소장 《겸재정선화첩》』(제1책) 및 '돌아온 문화재총서 1' 『왜관수도원으로 돌아온 겸재정선화첩』(제2책)(사회평론아카데미, 2013) 참조.

이게 되었다. 외교적 협상에 의한 반환은 말할 것도 없고 기증이나 대여마저도 빛이 보이지 않는다. 일본으로부터의 매입조차도 거의 정지 상태이다. 양국 간의 외교관계가 얼마나 큰 영향을 모든 분야에 미치는지 절감하게 된다. 그 중에서도 문화재 환수에 미치는 영향은 더욱 크고 부정적이다. 한·일 간의 외교관계가 하루 속히 우호적으로 변하기를 기대한다. 일본은 한국문화재를 가장 많이 가지고 있는 나라이기 때문에 한국의 문화재계는 더욱 예의 주시할 수밖에 없다.

외교관계 못지않게 문화재의 환수에 저해 요인으로 작용하는 것은 각국의 세제(稅制)를 포함한 법 제도이다. 문화재의 소유, 판매, 기증 등을 금지하거나 어렵게 하는 법이 나라마다 있고 또 제각기 달라서 이것들을 제대로 파악하고 선용하지 않으면 환수가 어려워지게 된다. 그러므로 한국문화재를 많이 소유하고 있는 대표적 국가들의 문화재법을 수집하고 숙지할 필요가 크다고 생각된다.

이 밖에도 나라마다의 정치·경제적 상황이나 변화 양상도 환수의 문제에 직·간접적인 영향을 미치고 긍정적이거나 부정적으로 작용하므로 가볍게 보기 어렵다. 경제 사정에 따라 개인 소장가들이 소유하고 있는 문화재들을 판매나 기증을 위해 내놓을 수도 있고 더욱 심장(深藏)할 수도 있기 때문이다. 이처럼 외교적, 제도적 혹은 법제적, 경제적 요인들이 환수에 영향을 가장 크게 미치는 3대 요인들이라 하겠다.

환수 못지않게 중요한 것은 환수된 문화재를 어떻게 할 것인가의 문제이다. 이에 관해서는 이미 구체적으로 살펴본 바 있으므로 이곳에서는 더 이상의 상론을 피하고자 한다.[5]

## IV. 현지 활용의 문제

앞에서 살펴본 '환수' 못지않게, 또는 더 중요한 것이 바로 '현지 활용'이다. 환수와 현지 활용은 해외문화재의 양대 축이라 하겠다. 그러므로 현지 활용을 절대로 가볍게 볼 수 없고 치밀한 연구를 요하는 과제가 아닐 수 없다.

### 1) 현지 활용의 대상

외국에 나가 있는 모든 한국문화재들은 예외 없이 현지 활용의 대상이 된다고 하겠다. 앞에서 언급한 환수의 대상이 되는 문화재들조차도 환수가 실제로 이루어지기 전까지는 모두 현지 활용의 대상에 포함된다. 현지의 국민들에게 한국의 역사와 문화를 올바르게 소개하는 데 도움이 된다면 문화재의 안전한 보존에 지장이 없는 한 최대한 활용이 되도록 하는 것이 바람직하다. 필요하면 국내에 있는 문화재들도 한시적으로 외국에 내보

.........

5  안휘준, 「돌아온 문화재 어떻게 할 것인가 - 왜관수도원 소장《겸재정선화첩》을 중심으로-」, 『왜관수도원으로 돌아온 겸재정선화첩』(사회평론아카데미, 2013), pp. 56-74 및 이 책의 제2장 5절 참조.

내 한국 문화를 효과적으로 소개하는 데 활용할 수 있다. 한국문화재들의 연이은 해외전시가 바로 그러한 예에 해당된다.

이와 함께 국외소재 문화재들을 일정 기간 동안 국내에 들여와 한국 국민들에게 소개하는 일도 바람직하다. 일본 덴리(天理)대학교 도서관 소장 〈몽유도원도〉의 국내유치전, 미국의 주요 박물관들이 소장하고 있는 한국문화재들을 국립중앙박물관에서 전시했던 일 등은 바람직한 사례들이다.[6]

## 2) 현지 활용의 방안과 저해 요인

해외에 유출되어 있는 한국문화재들을 현지에서 한국 문화의 연구, 교육, 전시, 홍보 등에 활용하는 것도 결코 쉬운 일이아니다. 인력, 시설, 예산 등의 문제들 이외에도 여러 가지 어려운 요인들이 가로막고 있기 때문이다. 그러나 현지 활용의 문제는 문화재의 환수 못지않게 중요하기 때문에 다각도로 숙고하지 않으면 안 된다. 우선 무엇이 현지 활용을 어렵게 하는지 그요인들을 생각해보는 것이 필요하다. 그래야 그 속에서 현지 활

.........

6 〈몽유도원도〉는 모두 세 차례 국내로 잠시 돌아와 전시된 바 있다. 1986년 8월 21일부터 국립중앙박물관이 구 중앙청 건물로 이전한 것을 기념하는 전시에서 처음으로 선뵈었고, 두 번째는 삼성문화재단의 노력으로 1996년 12월 14일부터 1997년 2월 11일까지 호암미술관에서 열린 〈조선전기 국보전〉에 출품되었고, 마지막 세 번째는 2009년 9월 29일부터 11월 8일까지 국립중앙박물관이 개최한 〈한국박물관 100주년 기념전〉에 출품되어 열흘간만 대 성황리에 전시된 바 있다. 안휘준, 『개정신판 안견과 몽유도원도』(사회평론, 2009), p. 17 참조. 미국 주요 박물관들 소장 한국미술의 전시는 『미국, 한국미술을 만나다』(국립중앙박물관, 2012) 참조.

용의 활성화 방안이 답으로 나올 수 있을 것이기 때문이다.

첫 번째 요인은 한국의 문화재들이 워낙 여러 나라, 수많은 곳에 흩어져 있어서(표4), 체계적인 파악이 어렵다는 점이다. 현지 활용이나 환수를 어렵게 하는 가장 큰 요인이다. 이를 해결하기 위해서는 앞에서도 이미 언급했듯이 철저한 실태 파악이 필요하나 그것이 쉬운 일이 아니다.

두 번째는 대부분의 한국문화재들이 개인에 의해 사장(私藏)되어 있거나, 박물관 등 공공기관에 소장되어 있다고 하더라도 전시 등을 통해 공개 활용되지 못하고 사장(死藏)되어 있다는 사실이다. 이러한 사장(私藏)과 사장(死藏)을 완화하거나 해결할 수 있는 방안을 모색하는 일이 매우 긴요하다. 그렇지 않으면 아무리 한국문화재들이 해외에 많이 나가 있다고 해도 별 소용이 없게 된다. 많은 문화재들이 컴컴한 수장고에서 벗어나 전시장의 빛을 받도록 해야 한다.

세 번째는 각국의 유수한 박물관들로 한국의 유출 문화재들이 모여들지 않는다는 점이다. 외국의 대표적 박물관들이 한국 문화재들을 자체의 예산을 들여 구입하지 않기 때문이다. 일부 외국박물관들은 한국이 구입 예산을 대주거나 국립박물관의 소장품들을 대여해주기를 원하지만 모두 쉬운 일이 아니다. 만약 구입 예산을 대주기 시작하면 자체적인 구입 예산을 더 이상 책정하지 않을 것이 뻔하며 그 영향이 다른 나라의 다른 박물관들에까지 미치게 되어 한국문화재를 자체 예산으로 구입하는 외

국박물관은 모두 없어지게 될 것이다. 여간 심각한 문제가 아닐 수 없다.

국내의 문화재들을 외국의 박물관들에 대여해 주는 문제도 간단하지 않다. 여러 가지 요인들을 고려하여 신중하게 대처해야 할 사안이다. 자체 예산으로 한국문화재를 적극적으로 확보할 의지나 계획이 없어질 가능성이 높기 때문이다. 국립중앙박물관이 소수의 외국박물관에서 열리는 전시를 위해 문화재들을 대여해 주고 있고 또 약간의 성과를 거두고 있다고 믿어지나 확대할 일은 아니다. 이를 위해서도 외국의 주요 박물관들을 대상으로 한 거점 기관의 설정이 필요할 것으로 생각된다.

네 번째는 외국박물관들에 한국문화재의 전문가가 학예원으로 자리 잡고 있지 못하다는 사실이다. 미국의 메트로폴리탄박물관과 샌프란시스코의 아시아박물관 등 극소수의 박물관들 이외에는 한국문화재를 전담하는 전문 학예원이 확보되어 있지 않다. 이는 한국문화재를 전시하고 관리하기에 앞서 현지 활용을 할 담당자가 없음을 뜻한다. 담당자가 없는데 현지 활용이 가능하며 또 제대로 되겠는가. 그나마 국제교류재단의 노력에 힘입어 '워크숍'이 활성화되고 이 프로그램에 참여한 외국의 학예원들이 한국문화재에 대한 관심과 이해를 높이게 된 것은 여간 다행한 일이 아니다. 이들의 손과 머리를 빌려 한국문화재의 현지 활용을 보다 적극화할 필요가 있다.

다섯 번째는 한국문화재를 소장하고 소개할 외국의 박물관

이나 연구기관 등에 시설과 공간이 많이 부족하다는 점이다. 외국의 주요 박물관들 중에서 한국실을 설치한 곳이 극히 드물고 그나마도 매우 협소한 경우가 대부분이다. 한국문화재를 다루는 연구소는 더 말할 것도 없다. 이러한 공간과 시설의 부족은 전시 내용의 빈약함과 함께 한국문화재의 현지 활용을 어렵게 하고 있다.

여섯째는 외국 현지의 박물관과 인접 대학 간의 연계나 협력이 거의 이루어지지 않고 있는 점이다. 국내의 경우에도 엇비슷하지만 그런 현상은 외국의 경우에 더 심하다는 생각이 든다. 외국의 어느 박물관에서 한국문화재 관련 전시가 열릴 경우 인접 대학의 교수들과 학생들이 전시 준비 단계에서부터 간접적으로라도 적극 참여할 수 있다면 그 효과는 그렇지 않은 때보다 훨씬 성공적일 것이다. 연구와 교육, 홍보 등에 영향을 미치게 될 것이기 때문이다.

## V. 현지 활용의 활성화 방안

외국에 유출되어 있는 문화재들을 최대한 활용하는 문제는 매우 중요하다. 외국인들에게 한국 문화예술의 특성과 우수성을 제대로 알리고 역사와 문화를 아울러 효율적으로 소개하는 데 있어서 가장 중요한 관건이 되기 때문이다. 현지 활용을 활성화하려면 결국 앞에서 간략하게 짚어본 저해 요인들을 제거하

거나 완화해야 한다. 따라서 그 방안들을 압축해서 살펴볼 필요가 있다.

첫째로 문화재 작품의 다양화, 풍부화, 집약화를 확보하고 달성하는 일이다. 성공적인 현지 활용이 일차적으로 요구된다. 수많은 곳에 흩어져 사장(死藏)된 채 제대로 기능을 발휘하지 못하고 있는 한국의 문화재들이 표면으로 모습을 드러내고 주요 박물관 등의 문화기관으로 모아지게 하는 일이 절실하다. 그러나 이 문제는 지난하기 그지없다. 한국 내에서 해결할 수 있는 문제가 아닐 뿐만 아니라 소유국들의 경제적 여건, 법제적 조건, 문화적 상황 등과 복합적으로 연관이 되어 있기 때문이다. 이런 여건에도 불구하고 외국에 사장되어 있는 한국문화재들이 표면으로 나오게 하려면 그것들이 옥션 등 외국의 미술시장에서 활발히 거래되도록 하는 것이 첩경이라고 생각된다. 한국문화재들이 열린 시장에 나오자마자 한국의 박물관들과 개인 소장가들이 즉각 구입해 오는 것이 가장 효과적인 방법이라 하겠다. 이는 현지 활용을 위해서만이 아니라 환수를 위해서도 제일 바람직하다고 여겨진다.

이러한 범주의 대표적인 사례는 중국의 예에서 가장 잘 찾아볼 수 있다. 근래에 중국이 경제적으로 눈부시게 발전하면서 그 결실의 하나로 중국의 수집가들이 국제시장에 나오는 자국의 문화재들을 가격의 고하를 막론하고 적극적으로 구입함으로써 중국문화재의 값을 치솟게 함과 동시에 문화재 환수의 성과

를 단단히 올리고 있음이 잘 드러나고 있다. 이것이 가능하게 된 것은 단순히 중국인들이 부유해졌기 때문만이 아니라 그들의 깊은 애국심과 높은 문화적 자긍심이 결합된 결과임을 간과할 수 없다. 이는 한국인들에게 더없이 값지고 좋은 교훈이 된다고 하겠다. 이밖에 외국의 주요 박물관들이 한국문화재의 구입에 좀 더 적극적으로 참여하는 것이 바람직하나 사실상 이를 기대하기 어려운 것이 현실이다. 어쨌든 사장(私藏)이나 사장(死藏)되어 있는 한국문화재들의 표면화와 국내외의 거점 박물관 등으로 집중되게 하는 일이 현지 활용의 다양화와 풍부화를 위하여 절실한 과제이다. 한국 국민들의 경제적 부유화와 함께 한국 문화에 대한 올바른 이해와 반듯한 자긍심이 어느 때보다도 절실하게 요구되는 상황이다.

개인 소장가들이나 사립박물관 등이 외국 미술시장에 나온 한국의 문화재들을 구입할 가능성이 희박할 경우에는 국립박물관이나 국외소재문화재재단 등의 국립기관이나 단체 등이 그 역할을 대신할 필요가 매우 크다. 다만 이 경우 문화재 구입 예산의 대폭적인 증액이 요구되고 그것은 재정적 부담이 될 수 있는 것이 사실이나 그럼에도 불구하고 국가나 정부 차원에서 고려하고 대책을 세우지 않으면 안 될 일이라 하겠다.

두 번째로 한국의 문화재를 제대로 연구하고 소개할 인력의 확보와 활용이 요구된다. 외국 현지에서 한국문화재들을 활용하여 한국의 역사와 문화를 제대로 소개하려면 훈련을 통해

전문적 지식을 갖춘 인재들이 필요하다. 대체로 외국에 유출되어 있는 문화재들은 대부분이 동산문화재들이고 미술문화재들이어서 미술사, 특히 한국미술사 분야의 훈련이 무엇보다도 중요하다. 그러나 외국에서 한국미술사를 전공한다는 것은 교수진이나 개설 강좌의 한계성 때문에 거의 불가능에 가깝다. 따라서 국내에 들어와 유학하도록 함으로써 길러내는 수밖에 없다. 장학금을 받으며 공부할 수 있는 한국학중앙연구원의 한국학대학원이나 서울대학교 인문대학 고고미술사학과 등이 우선 고려될 수 있겠다. 이밖에 장학금을 지원할 수 있는 일부 사립대학들도 당연히 이 분야의 인재양성을 위해 고려의 대상이 되어야 마땅하다. 앞으로 국가적 차원에서 한국미술사 분야의 외국 인재들을 위한 보다 조직적인 대응과 지원책의 마련이 시급히 요구된다.

현재는 많은 외국박물관들에서 중국이나 일본의 미술을 담당하는 학예원들이 한국미술과 한국실을 담당하고 있다. 이들 중 상당수는 한국의 전통미술과 문화재에 대하여 지대한 관심과 애정을 가지고 한국문화재의 전시를 비롯한 현지 활용에 힘쓰고 있으므로 이들에 대한 지원 방안도 마련해야 한다고 생각한다. 아무튼 전문 인력의 양성과 확보는 무엇보다도 절실한 과제가 아닐 수 없다. 이들에게 한국문화재의 현지 활용을 기댈 수밖에 없는 것이 현실이다.

외국에서의 전문가 부족을 다소 완화하고 한국 문화를 효과적으로 전파하기 위해 국내의 박물관 요원과 교수 요원을 한시

적으로나마 파견하여 현지의 박물관과 대학 등 문화기관들에서 봉사하게 하는 제도적 장치도 정부 차원에서 체계적으로 마련할 필요가 있다. 현재도 이미 실시되고 있지만 좀 더 적극화, 활성화할 필요성이 크다.

세 번째는 공간과 시설을 확장해 나가는 것이 요구된다. 아직도 한국미술실이 없는 곳은 계속 늘려가고 이미 설치되어 있는 곳은 공간의 확장과 시설의 내실화를 꾀하는 일이 요구된다. 그동안 국제교류재단이 성공적으로 해온 일을 보다 보강할 수 있도록 하면 큰 득이 될 것으로 본다. 이 역시 국가적 차원의 계획과 지원을 요하는 일이라 하겠다.

네 번째는 한국문화재의 현지 활용이나 환수를 위해 국외소재 문화재들의 전산화, 데이터베이스(data-base)화가 절실히 요구된다. 실태 파악과 데이터베이스화가 제대로 철저하게 되어 있어야 연구와 활용에도 큰 도움을 받을 수 있게 될 것이 명약관화하다. 그동안 국립문화재연구소가 이 일을 잘 해왔고, 그것을 이어받아 국외소재문화재재단이 진력하고 있으나 워낙 양이 방대하고 인력과 예산에 제약이 많아 앞으로도 많은 시일이 걸릴 수밖에 없다. 이 작업이 완료되면 분야별, 종류별, 시대별, 등급별 분류 작업도 가능해져 환수나 현지 활용에 큰 힘이 될 것으로 믿어진다.

다섯 번째로 앞에서도 잠깐 언급하였듯이 박물관과 인접 대학들과의 연계 및 협력이 절실하게 요구된다. 대학은 한국문화

재의 연구와 인재양성을 맡고 박물관은 수집, 연구와 조사, 전시, 사회교육을 맡아서 서로 협력하면 시너지 효과가 나타날 것이 분명하다. 박물관과 대학의 당사자들이 도모할 일이지만 한국 정부와 국내의 전문가들이 연결고리 역할을 할 수도 있을 것이다.

## VI. 맺음말

이제까지 국외소재 한국문화재와 관련하여 환수와 현지 활용이라는 측면에서 대강 살펴보았다. 대체적인 문제들에 대한 저자의 지극히 소박한 생각들을 대충 정리해본 것에 불과하다. 대부분 국가나 정부 차원에서 체계적, 정책적으로 계획을 세우고 재정적, 인적 지원을 해야만 하는 사안들이어서 막상 실천을 위해서는 많은 시간과 노력이 필요할 것으로 판단된다. 이 졸고는 그 초보적 구상의 일단에 불과한 것임을 밝히지 않을 수 없다. 앞으로 이 졸고에 피력된 생각들이 보다 정교한 정책적 대안으로 구체화되고 실천에 옮겨져 결실을 맺게 될 날이 올 것을 기대해 마지않는다.

## 표 4. 국외 한국문화재 소장기관 현황 (2013)

| 국가 | 박물관명 | 연 관람객 | 한국유물 소장수 | 한국실 설치연도 | 한국실 면적 (m²/평) |
|---|---|---|---|---|---|
| 미국 (15,550) | 뉴욕자연사박물관(American Museum of Natural History) | 500만 | 1,067 | 1980-1984 | 한국코너 |
| | 시카고미술관(Art Institute of Chicago) | 160만 | 36 | | 99m²(30평) |
| | 샌프란시스코아시아미술관(Asian Art Museum of San Francisco) | 40만 | 700 | 1991-2003 | 264m²(80평) |
| | 버밍햄박물관(Birmingham Museum of Art) | 22만 | 145 | 1993-2002 | 70m²(21평) |
| | 비숍박물관(Bishop Museum) | 120만 | 246 | 1969 | 한국코너 |
| | 브루클린박물관(Brooklyn Museum of Art) | 40만 | 450 | 1974 | 93m²(28평) |
| | 버크박물관(Burke Museum of Natural History and Culture) | 100만 | 파악중 | 1997 | 한국코너 |
| | 클리블랜드미술관 (Cleveland Museum of Art) | | 390 | 2013 | 130m²(39평) |
| | 데이톤박물관(Dayton Art Institute) | 41만 | 50 | 1997 | 63m²(19평) |
| | 디트로이트박물관(Detroit Institute of Art) | 60만 | 83 | 1986-1996 | 80m²(24평) |
| | 코넬대학교 허버트미술관(Herbert F. Johnson Museum of Art) | 8만9천 | 431 | 1973 | 17m²(약5평) |
| | 호놀룰루미술관(Honolulu Academy of Arts) | 27만 | 803 | 1960-2001 | 93m²(28평) |
| | 휴스턴미술관(Houston Museum of Art) | 25만 | 120 | 2007 | 208m²(63평) |
| | 오레곤대학박물관(Jordan Schnitzer Museum of Art, University of Oregon) | | 300 | 2005 | |
| | 로스앤젤레스카운티미술관(Los Angeles County Museum of Art) | 100만 | 764 | 1978-1999-2009 | 578m²(175평) |
| | 마이애미대학교 로어미술관(Lowe Art Museum) | 10만 | 60 | 1997 | |
| | 메트로폴리탄박물관(Metropolitan Museum of Art) | 520만 | 200 | 1998 | 158m²(48평) |
| | 보스턴박물관(Museum of Fine Arts, Boston) | 80만 | 1,100 | 1982 | 109m²(33평) |
| | 스미소니언자연사박물관(National Museum of Natural History, Smithonian) | 600만 | 3,000 | 2007 | 100m²(30평) |
| | 뉴와크박물관(Newark Museum) | 40만 | 446 | 1989 | 60m²(18평) |
| | 퍼시픽아시아미술관(Pacific Asia Museum) | | 23 | 2007 | 33m²(10평) |
| | 피바디에섹스박물관(Peabody Essex Museum) | 35만 | 2,500 | 2003 | 258m²(78평) |
| | 필라델피아박물관(Philadelphia Museum of Art) | 95만 | 200 | 1992 | 43m²(13평) |
| | 포틀랜드미술관(Portland Art Museum) | 40만 | 132 | 1997 | 93m²(28평) |

| 국가 | 박물관 | 소장품 | 파악중 | 연도 | 한국실 |
|---|---|---|---|---|---|
| 미국 (15,550) | 플로리다 새뮤얼한박물관(Samuel P.Harn Museum of Art, University of Florida) | | 파악중 | 2012 | 한국실 |
| | 시애틀동양박물관(Seattle Asian Art Museum) | 40만 | 223 | 1992-1994 | 132m²(40평) |
| | 덴버박물관(The Denver Art Museum) | 45만 | 347 | 1971 | 47m²(14평) |
| | 프리어갤러리(The Freer Gallery of Art & Arthur M. Sackler Gallery) | 56만 | 784 | 1993 | 89m²(27평) |
| | 미시건대박물관(The University of Michigan Museum of Art) | 1만3천 | 300 | 2009 | 112m²(34평) |
| | 미네소타대학교 와이즈만미술관(Weisman Art Museum, University of Minnesota) | 15만 | 600 | 2011 | 65m²(19평) |
| | 워싱턴대 윙루크박물관(Wing Luke Asian Museum) | 2만5천 | 50 | 1987 | 한국코너 7m²(2평) |
| 일본 (9,700) | 고려미술관(Koryo Art Museum) | | 1,700 | 1988 | |
| | 오사카동양도자박물관(Museum of Oriental Ceramics, Osaka) | 7만 | 1,500 | 1982 | 518m²(157평) |
| | 국립민족학박물관(National Museum of Ethnology, Osaka) | 22만 | 2,000 | 1974 | 307m²(93평) |
| | 동경민예관(Nippon Mingeikan, The Japan Folk Crafts Museum) | | 1,500 | 1936 | |
| | 동경국립박물관(Tokyo National Museum) | | 3,000 | 1968 | 60m²(18평) |
| 독일 (5,693) | 쾰른동아시아미술관(Far Eastern Asian Art Museum, Cologne) | 6만 | 400 | 1995 | 89m²(9평) |
| | 구텐베르그박물관(Gutenberg Museum) | 12만 | 100 | 1974 | 37m²(11평) |
| | 함부르크민속박물관(Hamburg Museum for Ethnology) | 16만5천 | 3,500 | 1980 | 2m²(0.6평) |
| | 함부르크예술공예박물관(Museum for Art and Crafts, Hamburg) | 25만 | 100 | 1997 | 30m²(9평) |
| | 베를린동아시아박물관(Museum of East Asian Art, Berlin) | 6만 | 137 | 1970-2000 | 76m²(23평) |
| | 민족학박물관(Museum of Ethnography) | 10만 | 456 | | 한국코너 |
| | 뮌헨민속박물관(Museum of Ethnology, Munich) | | 1,000 | | |
| 영국 (4,121) | 피츠윌리엄박물관(Fitzwilliam Museum) | | 250 | 1990 | |
| | 스코트랜드박물관(National Museums of Scotland) | 110만 | 215 | 1996 | 30m²(9평) |
| | 브리티시박물관(The British Museum) | 650만 | 3,000 | 2000 | 396m²(120평) |
| | 빅토리아앨버트박물관(Victoria & Albert Museum) | 200만 | 656 | 1992 | 132m²(40평) |

| | | | 80 | 2002 | 99m²(30평) |
|---|---|---|---|---|---|
| 러시아<br>(2,442) | 아르세니예프주립박물관(Arseniev State Museum of Primorsky Region) | | | | |
| | 피터대제인류민속학박물관(Peter the Great Museum of Anthropology and Ethnography) | 60만 | 1,962 | | 한국코너<br>46m²(14평) |
| | 모스크바동양박물관(State Museum of Oriental Art, Moscow) | 10만 | 400 | 1990-2007 | 115m²(35평) |
| 오스트리아<br>(2,300) | 비엔나민속박물관(Museum of Ethonology, Vienna) | 22만 | 2,300 | 1987 | 119m²(36평) |
| 덴마크<br>(1,160) | 덴마크국립박물관(National Museum of Denmark) | 50만 | 1,160 | 1966 | 76m²(23평) |
| 프랑스<br>(1,050) | 기메박물관(Guimet Museum) | 40만 | 1,050 | 2001 | 357m²(108평) |
| 네덜란드<br>(920) | 라이덴민속박물관(National Museum of Ethnology, Leiden) | 12만 | 920 | 2001 | 129m²(39평) |
| 캐나다(730) | 로얄온타리오박물관(Royal Ontario Museum) | 100만 | 730 | 1999 | 215m²(65평) |
| 바티칸(500) | 바티칸박물관부속민족박물관(Ethnological Missionary Museum in Vatican Museums) | | 500 | | 진열장5개<br>(13평) |
| 벨라루스<br>(500) | 벨라루스 국립 미술관(National Art Museum of the Republic of Belarus) | | 500 | 2008 | 1286m²(390평) |
| 체코(102) | 체코국립미술관(National Gallery Oriental Collection) | 4만 | 102 | 2007 | 189m²(60평) |
| 카자흐스탄<br>(100) | 카자흐스탄 국립중앙박물관(The Central State Museum of Kazahstan) | | 100 | 2003 | 82.5m²(25평) |
| 벨기에(82) | 왕립마리몽박물관(Musee Royal de Marimont) | | 35 | 2000 | 80m²(24평) |
| | 왕립예술역사박물관(Royal Museum of Art and History) | 60만 | 47 | 1994 | 7m²(2평) |
| 방글라데시<br>(60) | 방글라데시 국립박물관(Bangladesh National Museum) | | 60 | 2004 | 80m²(24평) |
| 이탈리아(60) | 국립동양미술관(National Museum of Oriental Art) | | 60 | 2010 | |
| 중국(40) | 연변조선족자치주 박물관(Museum of Yanbian Autonomous Prefecture of Korean Ethnic Minority) | | 40 | 2009 | 112m²(34평) |
| 뉴질랜드(34) | 오클랜드박물관(AucklandMuseum) | 43만 | 34 | 1970-2003 | 80m²(24평) |
| 호주(28) | 뉴사우스웨일즈미술관(The Art Gallery of New South Wales) | 99만 | 28 | 1990 | 4m²(1.2평) |
| 멕시코(6) | 멕시코국립문화박물관(National Musum of Culture) | 20만 | 6 | 2000 | 122m²(37평) |
| 스위스(5) | 바우어컬렉션 (Baur Collection) | 7천 | 5 | 1964 | 한국코너<br>진열장1개 |

| | | | | | |
|---|---|---|---|---|---|
| 도미니카<br>공화국<br>(파악중) | 콜럼버스 라이트하우스(Columbus Lighthouse) | | 파악중 | 2007 | 한국코너 |
| 스웨덴<br>(파악중) | 동아시아박물관(The Museum of Far Eastern Antiquities) | | 파악중 | 2012 | 한국실 |
| 우즈베키스탄<br>(파악중) | 우즈베키스탄국립역사박물관(State Museum of History<br>of Uzbekistan) | | 파악중 | 2011 | 한국실 |
| 합계 | 총 25개 국가 71개 기관<br>[국가별 소장기관 현황]<br>미국(31) 일본(5) 독일(7) 영국(4) 러시아(3)<br>오스트리아(1) 덴마크(1) 프랑스(1) 네덜란드(1)<br>캐나다(1) 바티칸(1) 벨라루스(1) 체코(1)<br>카자흐스탄(1) 벨기에(2) 방글라데시(1)<br>이탈리아(1) 중국(1) 뉴질랜드(1) 호주(1)<br>멕시코(1) 스위스(1) 도미니카(1)<br>스웨덴(1) 우즈베키스탄(1) | | 45,183 | | |

# 일본소재 한국문화재를 생각한다[*]

우리 한국의 문화재를 소유하고 있는 것으로 확인된 20개국 중에서 가장 비중이 큰 나라는 일본이다. 일본은 해외에 흩어져 있는 167,968점(2016.9.1. 기준)의 한국 문화재들 중에서 무려 71,422점을 보유하고 있다(표1 참조). 전체 해외문화재의 42.5%에 해당된다. 그러나 이 숫자들이 정확한 것은 아니다. 수많은 개인들이나 사설기관들이 사사로이 사장(私藏)하고 있는 것들과 각급 박물관 등 공공기관들에 소장되어 있으면서도 통계에 잡히지 않은 채 사장(死藏)되어 있는 문화재들 까지 포함하면 그 전체 숫자는 훨씬 더 많을 것이 분명하다. 비단 숫자만

..........

[*] '2016 일본지역 대상 한국문화재 포럼' 기조발표.

이 아니라 일본이 보유하고 있는 한국문화재들의 높은 수준이 더욱 관심의 대상이 된다. 국보급, 보물급의 수준높은 문화재들은 물론 한국에는 없고 일본에만 남아있는 희귀 문화재들을 20개국 중에서 가장 많이 지니고 있다는 사실이 더욱 중요시 된다. 한국 역사상의 전 시대, 모든 나라, 모든 분야에 걸쳐 빠짐없이 분포되어 있는 점도 간과할 수 없는 매우 중요한 사실이다. 일본에 남아있는 한국문화재를 빼놓고는 온전한 한국미술사, 한국고고학, 한국서지학 등의 저술이 어려울 정도이다. 이처럼 질과 양 양면에서 일본에 남아있는 한국문화재는 각별히 소중하게 여기지 않을 수 없다.

이미 잘 알려져 있는 유명한 명품들과 앞에서 언급한 개략적인 숫자 이외에는 사실상 재일(在日) 한국문화재들에 대한 구체적인 상황은 베일에 쌓여있다고 해도 과언이 아니다. 그 문화재들의 시대별, 나라별(고구려, 백제, 신라, 가야, 통일신라, 발해, 고려, 조선왕조, 근대 등), 분야별(회화, 서예, 전적, 조각, 토기와 도자기, 금속공예, 목칠공예, 복식, 건조물 등등), 등급별(국보급, 보물급, 중요문화재 등), 소장경위별(외교, 통상, 선물, 약탈 등등) 조사와 통계는 제대로 잡혀 있지 않다. 철저한 '실태파악'이 절실한 이유이다. 실태파악이 되어 있지 않으면 아무것도 제대로 하기가 어렵다. 환수도 현지 활용도 실태파악이 되어 있지 않은 상황에서는 암중모색과 크게 다를 바가 없다.

그런데 이 실태파악은 한국문화재를 소유하고 있는 일본의

개인소장가들과 각급 박물관 및 도서관 등 공공기관들의 협조 없이는 시도조차 할 수가 없다. 특히 요즘처럼 한·일 양국 관계 가 최악인 상황에서는 더 이상 말할 것도 없다. 환수는 커녕 현지 활용(일본에 있는 한국문화재를 활용하여 한국의 문화와 역사를 일본 국민들에게 소개하는 일)조차도 어렵다. 얼어붙은 한·일 양국 간의 외교관계와 특정 문화재에 대한 시비 때문에 종래에 일본에서 활발하게 열리던 한국문화재 특별전이 거의 자취를 감춘 듯 적막하고, 빈번하던 한국문화재의 거래 조차도 사라진 듯 뜸하며, 양국을 오가던 일본 국공립기관과 대학들의 문화재전문가들이 한국 내왕을 꺼리고 있다. 실로 한·일국교정상화 이전으로 돌아가는 듯한 염려마저 든다. 이는 한·일 양국 어느나라에도 어떠한 도움도 되지 않는 백해무익(百害無益)한 일임을 부인하기 어렵다. 한·일 양국은 하루바삐 이 질곡(桎梏)에서 벗어나야 한다. 양국의 외교관계가 교착(膠着) 상태에 빠져도 문화와 문화재 분야의 교류는 활발하게 지속되는 것이 두 나라를 위해 유익하다고 본다. 이번에 국외소재문화재재단이 개최하는 일본포럼은 이러한 점에서도 의미가 크다고 보지 않을 수 없다. 얼어붙은 양국 관계에 온기가 스며드는 계기가 되었으면 좋겠다.

이와 관련하여 경남대학교(총장 박재규)와 야마구치현립대학이 협력하여 경남대학교로 가져온 데라우치(寺内) 문고와 유금와당박물관의 유창종관장이 이우치 이사오(井内功)의 아들 이우치 기요시(井内潔, 1941~)와 논의하여 서울로 가져온 와전은 한·

일문화재 분야의 아름다운 결실이라 많이 참고할 필요가 있다.[1] 앞으로도 이와 유사한 교류와 결실이 계속 맺어지기를 바라 마지 않는다.

일본에 있는 문화재들을 비롯하여 20개국에 산재하는 소중한 한국문화재들과 관련하여 발표자는 다음과 같은 기본적인 원칙과 사항들을 유념할 필요가 크다고 생각한다.

① 일본에 있는 7만점 이상의 문화재를 포함하여 16만 8,000점 가까운 문화재들 전체를 배려하여 실태조사, 보존 등 모든 문제를 고려하고 합리적인 대책을 마련해야 한다. 몇점의 특정 문화재들만 환수의 대상으로 삼아 집중하여 공략하는 것은 소탐대실로 이어지기 쉬우므로 사려깊게 접근하는 것이 바람직하다.

② 실태조사는 거시적, 장기적 식견과 치밀한 계획 하에 실시해야 한다.

③ 사사로이 사장(私藏)되어 있거나 죽은 듯 숨겨져 있는 사장(死藏)의 문화재들이 세상 밖으로 나와서 햇빛을 보고 그 가치가 널리 알려지게 하는 것이 대단히 긴요하고 시급하다고 본다.

④ 환수 대상이 되는 문화재들도 환수가 이루어지기 전까지

........

1  국외소재문화재재단 편, '돌아온 문화재 총서 2' 『경남대학교 데라우치문고 조선시대 서화』, 『경남대학교 데라우치문고 간찰 속의 조선시대』(사회평론아카데미, 2014); 국외소재문화재재단 편, '돌아온 문화재 총서 3' 『돌아온 와전 이우치 컬렉션』(사회평론아카데미, 2015) 참조.

는 현지에서 공개와 전시를 통하여 한국의 역사와 문화를 소개하는데 최대한 활용이 될 수 있도록 대책을 마련하는 것이 마땅하다.

⑤ 합법적이고 합리적인 범위 안에서 한국문화재의 자유로운 유통이 활성화되도록 촉진하는 방안의 마련도 요구된다.

⑥ 사재를 털어 일본 등 외국으로부터 한국문화재를 구입해 오는 우리 국민들에게 세제상의 혜택이나 포상을 베푸는 것도 환수를 촉진하는데 도움이 될 것으로 믿어진다. 한국문화재의 기증이나 현지 활용에 기여한 일본인이나 다른 외국인들의 경우에도 마찬가지이다.

⑦ "불법행위는 나라와 시대를 불문하고 일체 용납하지 않는다"는 저자가 내세운 원칙이 한·일을 비롯한 국제 문화재 관계에서 과거와 현재를 불문하고, 항상 준수되는 것이 긴요하다고 믿는다.

⑧ 일본에 있는 한국문화재들은 유출경위로 볼 때 오랜 역사 속에서 선린외교와 통상 등을 통해 선의로 전해진 것들과 약탈, 절도, 도굴, 해적행위, 식민통치 등 불법적, 강제적 방법에 의해 일본으로 이관된 것들로 대별된다는 사실도 함께 인지되는 것이 앞으로 양국 간의 문화교류에서 도움이 될 것으로 믿어진다.

⑨ 일본이 한국문화재를 세계에서 가장 많이 보유하고 있고, 또 일본인들이 온갖 무리한 방법을 동원하면서까지 한국문화재들을 다량으로 확보해 갔다는 사실은 '구다라 나이(くだらな

い : 백제 것이 아니다/(그러니) 시시하다, 쓸모없다)'라는 일본말에 함축되어 있듯이 백제를 위시한 삼국시대부터 근 2천년간 일본 사회에서 한국문화와 문화재를 선호하는 강한 풍조가 자리 잡고 있었던 문화적 전통과 깊은 관계가 있음을 분명하게 드러낸다. 이것이 사실이라 하여도 과거 일본인들에 의한 한국문화재 불법반출이 정당화될 수는 물론 없다. 그러나 일본인들이 한국문화와 문화재를 선호하는 풍조와 전통을 삼국시대이래로 오랜 세월 강하게 지녀왔다는 사실을 확인하고, 그 중요한 사실을 한·일 양국의 국민들이 올바르고 분명하게 깨닫는 것은 대단히 중요하다고 본다. 왜냐하면 이러한 새로운 인식이 앞으로 전개될 한·일간의 문화교류 및 문화재와 연관된 현안들을 풀어가는데 많은 참고가 될 것이기 때문이다.

⑩ 일본인들은 자국의 문화재는 말할 것도 없고 한국의 문화재를 비롯하여 타국의 문화재들 까지도 보존에 만전을 기하는 전통을 지니고 있다. 아마도 세계에서 문화재 보존을 가장 세심하게 잘 하는 민족이라고 해도 지나친 말은 아니라고 본다. 우리 한국 국민들도 이 점만은 진지하게 참고하고 배울 필요가 있다고 생각한다.

⑪ 일본에 있는 것들을 포함하여 한국의 문화재는 한국인들의 사상과 철학, 기호(嗜好)와 미의식, 창의성과 예술성, 종교와 생활, 중국 및 일본 등 외국과의 교류 등 수많은 요소들을 함축하고 있을 뿐만 아니라 일본문화의 발전에 다대한 기여를 한 것

이 역사적으로 확실하므로 그것들을 창출한 한국과 한국민들을 현대의 일본과 일본인들은 과거의 역사시대에서처럼 존중해주면 새 시대를 여는데 큰 도움이 될 것이라고 확신한다.

⑫ 새로운 한·일간의 문화 및 문화재교류를 위해 양국은 정부 차원에서 한·일 문화재교류 협의회(가칭) 같은 기구를 설치하고 이 기구에서 문화재 관계 현안들을 논의하여 문제를 풀어가는 것이 좋겠다는 생각도 해본다. 양국의 관계 기관들이 논의해보기를 권한다.

끝으로 일본 내의 이런저런 어려운 사정에도 불구하고 우리 국외소재문화재재단이 주최하는 '2016 일본지역 대상 한국문화재 활용 포럼'에 참여해 소중한 발표를 해주신 일본의 고명한 학자들께 각별히 진심으로 감사한다. 일본 학자 여러분의 진지한 학술적 연구발표는 일본에 있는 각 분야의 한국문화재 및 그와 연관된 제반 사항을 이해하는데 더없이 큰 도움이 될 것이 분명하다. 앞으로도 일본 소재의 한국문화재에 대한 지속적인 연구와 협조를 기대한다. 그리고 토론과 사회를 맡아주신 국내의 전문가들, 통역을 해주신 통역사들, 포럼 준비를 위해 애쓴 재단의 직원들에게 고마운 마음을 금할 수 없다. 정자영 연구원의 노력은 특별했음을 밝혀두고 싶다.

# 돌아온 문화재 어떻게 할 것인가[*]
### -왜관수도원 소장《겸재정선화첩》을 중심으로-

## I. '돌아온 문화재 총서' 제1권을 내며

현재 우리나라의 문화재는 일본, 미국, 중국, 유럽의 여러 나라 등 20여 개국에 대략 16만 8,000점 정도가 유출되어 있는 것으로 추산되고 있다(표 1 참조). 그러나 이 통계는 정확한 숫자가 아니다. 아마도 훨씬 더 많은 문화재들이 유출되어 있을 것으로 추정된다. 이처럼 많은 국외 소재의 문화재들에 대한 보다 정확한 숫자와 실태 및 유출 경위 등을 파악하고, 환수나 현지에서의 활용 등 합당한 조처를 취해야 한다. 이를 위하여 2012년(7월 27

.........

[*] 국외소재문화재재단 편, 『왜관수도원으로 돌아온 겸재정선화첩』(사회평론아카데미, 2013).

일) 정부에 의해 문화재청 산하에 국외소재문화재재단이 설립되었고, 활발한 활동을 개시하였다. 이들 문화재들은 워낙 숫자가 많고 여러 나라 여러 곳에 흩어져 있어서 장기간에 걸친 철저한 조사연구가 우선적으로 요구된다. 이러한 사명을 수행하기 위하여 재단의 모든 직원들이 최선을 다하고 있으나 조사 인력과 예산의 부족 등 어려움이 많은 것이 사실이다.

약 16만 8,000점의 국외 소재 유출 문화재들 중에서 국내로 환수된 것은 2016년 3월 현재 9,953점에 불과하다(표 2 참조). 이 숫자에는 ① 협상에 의한 환수, ② 매입에 의한 환수, ③ 기증에 의한 환수, ④ 대여에 의한 환수 등 네 가지 방법으로 환수된 문화재들이 모두 포함되어 있다[1].

환수된 문화재들의 일부는 도록, 단행본, 학술논문 등으로 정리된 바 있으나 대부분은 그렇지 못하다.[2] 정리되고 보고된 환수문화재들의 경우에도 학계나 국민들에게 충분히 소개되고 적절하게 활용되고 있다고 보기가 어렵다. 환수된 문화재들이 국립기관 10개처, 공립기관 9개처, 대학기관 11개처, 사립기관 2개처에 흩어져 있고,[3] 여러 기관들의 보고서나 도록 등은 구해보기 어려울 뿐만 아니라 분야나 주제별로 통합 정리되어 있지 않기 때문이다. 이런 문제점들을 완화하고 널리 활용되도록 하

.........

1  『환수문화재 조사보고서』(국립문화재 연구소, 2012), pp. 17-19 참조.
2  위의 보고서, pp. 636-638(「참고문헌 목록」) 참조.
3  위의 보고서, pp. 24-555(「소장기관별 환수문화재 현황」) 참조.

려면 전체 환수문화재들을 회화, 서예, 전적, 조각, 토기, 도자기, 금속공예와 목칠공예 등의 각종 공예, 복식, 건조물 등으로 분류하고 분야별 목록과 도록을 내어 활용상의 효율성을 높이는 일이 필요하다고 생각된다. 각종 보고서들도 환수된 문화재들을 소장하고 있는 기관들의 제한된 출판물로 내놓기보다는 일반(상업) 출판사들을 통해서 출판함으로써 유통의 한계성을 극복하는 것이 용이한 활용과 함께 출판문화의 진흥을 위해 바람직하다고 생각한다. 이와 더불어 환수된 문화재들의 등급별(국보급, 보물급, 중요문화재급 혹은 A급, B급, C급, D급 등) 정리도 요구된다. 이렇게 함으로써 연구, 교육, 홍보를 위한 활용이 보다 용이하게 되고 활성화될 것이라고 본다.

이러한 목적하에 국외소재문화재재단은 환수문화재들에 대한 적극적인 재조명을 실시하여 국민의 관심을 일깨우고 연구와 교육 및 홍보에 최대한 활용이 되도록 하고자 한다. 이를 위해 '돌아온 문화재 총서'를 계속하여 발간할 계획이다. 그 첫 번째 대상으로 독일 베네딕토회 상트 오틸리엔수도원에 소장되어 있다가 왜관수도원으로 돌아온《겸재정선화첩(謙齋鄭敾畵帖)》을 선정하였다. 이 화첩은 조선 후기의 진경산수화를 창출한 최고의 거장 겸재 정선(1676~1759)의 산수화와 고사인물화(故事人物畵) 등 21점의 작품들을 담고 있는데 1911년과 1925년 두 차례 한국에 선교차 왔던 노르베르트 베버(Norbert Weber, 1870~1956) 원장신부에 의해 수집되고 오틸리엔수도원에 옮겨

져 소장되었을 것으로 추정되는 소중한 작품집이다. 이 작품집
은 1975년 독일에 유학 중이던 유준영 박사(전 이화여대 교수)에
의해 발견되어 국내 학계에 처음으로 알려지게 되었는바, 그 중
요성을 절감한 왜관수도원의 선지훈 신부(현 왜관수도원 신부)의
끈질긴 노력에 힘입어 2005년 10월 22일 영구대여 형식으로 국
내로 환수되어 왜관수도원에 소장되게 되었다. 현재는 안전을
위해 국립중앙박물관에 기탁 보관 중이다.

이 소중한 화첩은 1980년 초 보존 처리를 위해 잠시 뮌헨으
로 이관되었을 때와 왜관수도원으로 돌아온 후인 2007년 4월 6
일 등 두 차례나 화재에 회진될 뻔한 위기를 천우신조로 넘긴 바
있어서 문화재의 안전한 보존에 대한 경각심을 절감하게 한다.
특히 환수된 이후에 국내에서도 화재의 위험을 겪게 되었다는 사
실에서 다른 어떤 환수문화재들보다도 우선적으로 되돌아보고
더욱 철저한 학술적 조명을 할 필요성이 크다고 판단되었다. 이
화첩의 중요성과 보존상의 위험성을 염두에 두고 최우선적으로
'돌아온 문화재 총서' 첫 번째 대상으로 선정하게 된 것이다.

이 총서는 2권의 책자로 출판되었다. 제1책은 『왜관수도원
소장《겸재정선화첩》』으로 화첩의 현재 형태와 내용을 있는 그
대로 되살린 영인복제본이다. 이 책자를 통하여 독자들은 화첩의
원형을 대하는 듯한 느낌을 받게 될 것으로 본다. 오틸리엔수도
원의 관계자들도 이 책자를 보면서 화첩을 한국에 되돌려준 아쉬
움과 허전함을 달랠 수 있을 것으로 생각한다. 제2책은 『왜관수

도원으로 돌아온 겸재정선화첩』으로 전문가들의 논문과 작품 해설을 곁들인 일반 대중 대상 단행본으로서 이 화첩의 의의를 더욱 새롭게 하고 학계의 연구에 크게 기여하게 될 것이다.

이러한 모든 일이 가능하게 된 것은 여러 인사들의 고마운 기여가 있었던 덕분임을 잊을 수 없다. 먼저 1925년에 한국을 방문하면서 겸재 정선의 작품들을 모아 오틸리엔수도원에 가져갔을 것으로 짐작되는 인물인 고 노르베르트 베버 신부, 역대 사원의 책임자와 실무자들,《겸재정선화첩》의 중요성을 절감하고 2005년 10월 22일 영구대여 형식을 빌려 왜관수도원으로 되돌려오는 데 최선을 다한 선지훈 신부와 이를 흔쾌히 허락해준 오틸리엔수도원의 예레미아스 슈뢰더 총아빠스(2000~2012 재임), 이 화첩의 영인이 가능하도록 협조해준 성 베네딕도회 왜관수도원 수도원장 박현동 아빠스께 충심으로 감사한다.

이 화첩을 오틸리엔수도원에서 1974년에 처음으로 확인하고 국내 학계에 소개하는 데 결정적인 역할을 한 유준영 교수의 공은 각별하다. 이 화첩이 국내에 돌아오자마자 저자를 선지훈 주임 신부께 소개하여 처음으로 살펴볼 수 있게 함으로써 오늘의 일이 가능하게 한 이난영 선생(전 국립경주박물관장, 동아대 명예교수)의 고마운 역할도 잊을 수 없다.

논문 집필과 도판 해설을 맡아 책의 내용을 충실하게 해준 박은순 교수, 조인수 교수, 박정애 박사, 작품들의 기록적 측면들을 검토해준 김상환 선생, 촬영에 협조해준 국립중앙박물관

의 김재영 씨와 문기윤 씨, 사진작가 한정엽 씨와 최중화 연구원, 영인본이 원본과 진배없도록 애쓴 그라픽네트의 송종선, 송인혜 대표 등 담당자들과 제2책의 출판을 맡아준 사회평론의 윤철호 대표와 김천희 주간, 북디자인을 맡아준 조혁준 실장 등 편집 관계자 여러분에게도 감사한다.

책자들을 내는 데 우리 국외소재문화재재단의 직원들도 힘을 합쳐 애를 썼다. 최영창 활용홍보실장(현 국립진주박물관장), 실무의 총책임을 맡아 애쓴 차미애 팀장(현 조사활용실장 대리)과 그를 도운 김영은 선임주무관과 정자영 연구원, 여러 측면지원에 애쓴 강임산 팀장 등 여러 직원들의 노력과 협력이 있었기에 이번 일이 가능했다. 모두에게 감사한다.

## II. 돌아온 문화재에 대한 대책

환수, 반환, 구입, 기증, 기탁 등 이런저런 경로를 거쳐 국내로 돌아온 문화재들은 대부분 돌아올 당시에만 반짝 국민의 관심을 끌 뿐 곧 잊히곤 한다. 그 문화재들이 왜 얼마나 중요한지, 어떤 역사적·문화적·예술적 가치를 지니고 있는지, 앞으로 국가적 차원에서 어떻게 해야 할 것인지 등에 대한 구체적 검토나 대책의 마련이 미흡하다. 소중한 문화재들을 외국으로부터 되돌려받는 데만 주력하고 받자마자 별다른 대책 없이 바로 잊어버린다면 그것들의 환수가 무슨 의미가 있겠는가. 우선 이 문화

재들을 어떻게 해야 할 것인지에 대한 포괄적이고 개괄적인 일
차적 생각만이라도 해봄이 마땅할 것이다.

1) 안전한 보존

돌아온 문화재들과 관련하여 무엇보다도 중요한 것은 안전
한 보존이다. 이것이 담보되지 않는다면 환수의 의미도 없고 다
른 어떤 일도 할 수가 없다. 화재, 도난, 수해, 충해, 훼손, 부주의
등으로 인한 피해가 생기지 않도록 철저히 보호하고 보존해야
한다. 우리나라로 돌아오기 전에 있었던 곳에서보다 훨씬 더 안
전하고 쾌적한 환경에서 보존할 책무가 우리 모두에게 있다. 만
약 어떤 피해를 당하거나 전보다 훨씬 열악한 상태에 놓이게 된
다면 차라리 되돌려받지 않는 것이 오히려 나을 것이다. 환수된
문화재들은 기후나 풍토 등이 우리나라와 다른 환경에서 오랫
동안 놓여 있었기 때문에 훼손되었거나 내구성이 떨어져 있을
가능성이 높다. 그러므로 환수와 동시에 보존과학적 검토와 적
절한 조치를 취할 필요가 크다고 하겠다. 세심한 배려와 조심스
러운 대처가 절실하다고 본다.

2) 철저한 연구

우리의 옛말에 "구슬이 서 말이라도 꿰어야 보배다"라는 말
이 있듯이 아무리 많은 중요한 문화재들이 환수되어도 철저한 연
구를 통하여 구슬을 꿰듯 그 가치를 찾아 규명하고 엮지 않는다면

별 소용이 없을 것이다. 여러 전문가들의 연구를 통해 돌아온 문화재들의 특징과 종횡(시대와 지역)의 관계, 역사와 문화예술상의 의의 등이 소상히 밝혀지는 것이 요구된다. 그래야 돌아온 문화재들의 가치와 보배로움이 잘 드러나게 될 것이다. 철저한 연구의 필요성은 너무도 당연하여 굳이 긴 설명을 요하지 않는다.

### 3) 체계적인 정리

아무리 책이 많아도 제대로 분류되고 정리되어 있지 않으면 이용상의 효율성이 현저히 떨어짐을 공부하는 사람이면 누구나 잘 안다. 돌아온 문화재들이라고 다를 리 없다. 〈표 2〉에서 보듯이 현재까지 환수된 문화재가 9,953점에 불과하지만 그나마 나라별, 환수경위별(협상, 구입, 기증, 수사공조) 통계만 나와 있을 뿐 분야별(회화, 서예, 전적, 조각, 토기, 도자기, 금속공예, 목칠공예, 복식, 석조물, 고고자료, 민속자료 등) 통계나 시대별, 등급별(국보, 보물, 중요민속자료 등) 통계는 나와 있지 않다. 가끔 소장처별 통계가 눈에 띄지만 통계 이외에는 별다른 의미를 부여하기 어려운 실정이다. 더구나 앞에서도 지적하였듯이 분야별·등급별 도록이나 자료집이 나와 있지 않아서 전문가들의 연구나 일반인들의 활용에 충분히 참고가 되지 못하고 있다. 이를 해소하기 위해서는 분야별·등급별 도록과 자료집의 발간이 무엇보다도 절실하고 시급하다고 하겠다. 도서 형태의 정리와 출판만이 아니라 각종 시청각자료로도 담아내는 일이 요구된다.

### 4) 활발한 지정(指定)

환수된 9,953점의 문화재들 중에는 국가가 국보나 보물로 지정할 만한 것이 상당수 있을 것으로 여겨지나 지극히 일부의 문화재들 이외에는 적극적으로 지정되지 못하고 있는 것이 현실이다(표 5 참조).[4] 물론 이렇게 된 데에는 대부분의 환수문화재들이 널리 소개되지 못하고 철저히 조사·연구되지 못한 점과 분야별 도록 및 자료집이 제대로 발간되고 널리 유포되지 못한 사실에 일차적인 원인이 있다고 할 수 있다. 앞으로 분야별 전문가들의 검토를 거쳐 보다 적극적인 국가 지정이 요구된다고 하겠다.

### 5) 적극적인 활용

해외에서 국내로 환수된 문화재들은 옛날부터 국내에 전해지고 있던 문화재들에 비하여 제대로 활용되지 못하고 있다. 널리 알려지지 못했거나 분야별·등급별 자료집들이 나와 있지 않기 때문일 수도 있다. 연구, 교육, 홍보 등에 충분히 활용될 수 있도록 배려해야 한다고 본다. 국내로 환수된 후 사사로이 사장(私藏)되거나 잊힌 채 사장(死藏)된다면 환수해온 보람을 어디에서 찾을 수 있겠는가. 충분히 활용이 되도록 모든 방안을 강구해야만 한다.

.........

4  환수문화재와 그중의 지정문화재에 관하여는 동아일보의 정양환 기자가 「돌아온 우리의 얼: 환수문화재 이야기」라는 제목하에 3회에 걸쳐 보도한 바 있다(2013.9.11.-9.13.)

## 6) 구 소장가(처)와의 긴밀한 유대

우리는 해외에 있는 문화재들을 되찾아오는 일에는 깊은 관심을 가지고 많은 노력을 기울이면서도 막상 환수한 후에는 구소장처나 소장가에 대해서는 배려를 소홀히 하는 경우가 적지 않다. 이는 참으로 바람직하지 않다. 구 소장가나 소장처가 느낄 수 있는 섭섭함, 허전함, 상실감 등을 마땅히 배려해야 한다고 본다. 상대편 관계자들에게 충분히 감사하고 치하해야 한다고 생각한다. 해당 문화재의 보존에 애쓴 경우에는 공적의 정도에 따라 감사패의 증정이나 서훈까지도 배려할 필요가 있다. 그렇게 함으로써 구 소장가나 소장처가 우리 문화재를 매개로 하여 우리와의 끈끈한 유대관계를 끊지 않고 유지할 수 있도록 함은 물론 다른 문화재들의 지속적인 환수에도 좋은 참고와 선례가 될 수 있을 것이다. 우리 국외소재문화재재단이 굳이 겸재 정선의 화첩을 원본과 거의 똑같은 영인본을 별도로 만들어 재현하는 이유는 학술자료의 복제화(復製化)의 필요성과 더불어 그 화첩을 우리에게 돌려준 오틸리엔수도원에 보관하고 참고할 수 있게 함으로써 우리의 고마운 뜻을 전하고 앞으로도 긴밀한 유대관계를 계속 유지하기 위해서이기도 하다. 우리의 이러한 사례가 앞으로 환수문화재와 관련하여 참고가 되고 좋은 선례가 되었으면 한다.

# Ⅲ. 왜관수도원 소장《겸재정선화첩》의 이모저모

왜관수도원이 소장하고 있는《겸재정선화첩》에는 진경산수화와 일반산수화, 고사인물화 등 모두 21폭의 그림들이 담겨져 있다. 이 화첩의 그림들을 총관해보면 몇 가지 주목되는 사실들이 드러난다. 이 작품들에 대한 구체적인 검토는 전문가들의 논고와 작품 해설을 통하여 이루어져 있으므로 저자는 전반적이고 개괄적인 요점들만을 짚어보고자 한다.

## 1) 화첩 그림들의 순서

이 화첩과 관련하여 무엇보다 먼저 검토를 요하는 것은 21폭의 그림들이 어떤 순서로 배열되고 배접이 되었는가 하는 점이다. 한·중·일 삼국에서는 예부터 화첩이나 병풍을 꾸밀 때 통상적으로는 오른쪽으로부터 시작하여 왼쪽으로 전개되도록 하는 것이 관례였다. 글을 종으로 열 지어 쓸 때도 물론 마찬가지였음은 주지의 사실이다. 이는 서양의 경우와 완전히 반대되는 일이다. 이렇게 본다면 이 화첩의 첫 번째 작품은 〈행단고슬도(杏壇鼓瑟圖)〉(도 21)이고, 〈금강내산전도(金剛內山全圖)〉(도 1)가 마지막 그림으로 간주될 소지가 있다. 그러나 본래는 좌우 어느 쪽에서나 병풍처럼 길게 펴볼 수 있도록 절첩장으로 만들어졌던 사실(현재는 그림을 두 폭씩만 펼쳐볼 수 있는 호접장으로 1980년대 초 이래 꾸며져 있음)과 이 화첩의 전체적인 맥락에서 보면

오히려 반대로 〈금강내산전도〉가 첫 번째 그림이고 〈행단고슬도〉가 마지막 그림으로 보는 것이 합리적일 것으로 판단된다. 이 화첩의 그림들을 모아서 성첩하여 독일로 가져간 베버 신부가 금강산을 여행하였고 또 금강산에 관한 책을 내기까지 하였던 사실을 감안하면,[5] 그가 금강산 여행을 기념하기 위한 목적을 가지고 이 화첩을 꾸몄다고 볼 수 있고 또 그렇게 본다면 〈금강내산전도〉가 그에게 가장 중요한 작품이었다고 간주될 수 있다는 측면도 그 점을 뒷받침한다. 또한 베버 신부가 서양인이어서 서양식 사고방식에 따라 왼편부터 오른편으로 화첩의 그림들을 배열하였다고 믿어진다. 첫 번째 그림으로 금강산의 전체 경관을 담은 〈금강내산전도〉를 앞세우고 금강산의 부분 경관을 그린 〈만폭동도(萬瀑洞圖)〉(도 2)와 〈구룡폭도(九龍瀑圖)〉(도 3)를 각각 두 번째와 세 번째로 배열한 사실도 그 점을 뒷받침한다. 저술에서의 총론과 각론처럼 금강산 그림들을 순서에 맞추어 앞부분에 배열하였음이 분명하다고 판단된다. 즉 금강산 그림들을 맨 앞부분에 배열하고 이어서 산수화 성격이 강한 그림들을 잇대고 후반부에 고사인물도들을 배치하고자 했음이 엿보인다. 따라서 이 화첩을 오틸리엔수도원에서 처음 발견하고 국내에 소개했던 유준영 교수의 화첩 순서에 대한 견해가 타당하다

.........

5　베버 신부의 금강산 여행기는 한글로 번역·출판된 바 있다. Norbert Weber, In den Diamantbergen Koreas(Oberbayern : Missionsverlag St. Ottilien, 1927); 노르베르트 베버, 김영자 옮김, 『수도사와 금강산』(푸른숲, 1999) 참조.

고 하겠다.[6] 이에 의거하여 국외소재문화재재단이 내는 책자들에서는 이 화첩 그림들의 순서를 왼편으로부터 오른편으로 이어진 것으로 보고 순차에 따라 번호를 부여하였다.

　　다만 화첩의 후반부에 배치된 고사인물화들은 산수화들의 경우와 달리 반대로 전통적인 방법을 따라 오른쪽에서 시작하여 왼편으로 이어지도록 했을 가능성이 있다고 생각된다(『왜관수도원으로 돌아온 겸재정선화첩』에 실린 조인수 교수의 논문 참조). 즉 이원적(二元的) 배열을 했을 가능성을 배제하기 어렵다는 생각이 든다. 어쩌면 전통적인 방법을 따른 고사인물화 화첩을 새로 구한 산수화들 다음에 덧대어 하나의 화첩으로 합쳐서 성첩했을 가능성이 크다고 판단된다.

　　2) 산수화 일부 작품들의 사실(寫實) 여부

　　잘 알려져 있는 바와 같이 겸재 정선은 우리나라에 실재(實在)하는 명산승경을 여행하고 남종화풍을 구사하여 그려내는 진경산수화를 창출한 뛰어난 화가이다. 이 때문에 그가 그린 특정한 지명의 그림들은 모두 그가 실제로 답사하여 실견하고 화

.........

6　兪俊英, 「聖오티리엔(St. Ottilien) 修道院所藏 謙齋畵帖」, 『미술자료』 제19호(1976. 12), pp. 17-24 참조. 유준영 교수는 순서에 대한 견해를 특별히 밝히지는 않았지만 〈금강내산전도〉를 화첩의 첫 번째 작품으로 언급하여 다루고 그 다음 작품들을 그것에 이어 소개하였다. 그는 「《겸재정선화첩》의 발견과 노르베르트 베버의 미의식」이라는 논문에서는 이에 대한 견해를 더 밝혔다. 국외소재문화재재단 편, '돌아온 문화재 총서 1' 『왜관수도원으로 돌아온 겸재정선화첩』(사회평론아카데미, 2013), pp. 75-98 참조.

本宮

宮在府南十五里雲田社 太祖潛龍
特舊宅而爲上王又□御焉因置
民爲二百戶遣重臣守之中遺禮曹郎
成廟置分內司 宣祖罷良屬置內奴
五百戶壬辰之亂舊宮盡燬庚戌觀察
使韓公浚謙重建而自亂後減內奴二
百戶分差內司別生一人奉守如法云
宮有正殿奉四王及 太祖神位殿
前有豊沛樓前有連池殿後六松乃
太祖手植松軒之號以此也壬辰之燹
亦無恙而歲久枯朽其中一林蒼翠猶
舊こ如昔殿內藏 聖祖冠服弓箭橐
鞬等物當兵亂之時不爲西京武庫之
劍亦可也

참고도판 2. 〈함흥내외십경도(咸興內外十景圖)〉 중 '본궁도(本宮圖)', 조선, 18세기 중모본(원화는 17세기),
지본채색, 51.7×34cm, 국립중앙박물관

폭에 옮겨 그린 것으로 은연 중 믿는 경향이 강한 것이 사실이다. 물론 대부분의 그의 진경산수화는 그가 실제로 본 경치를 그린 것이 분명하지만 그렇지 않은 경우도 있었음이 이 화첩에 실려 있는 일부 그림들에 의해 확인된다. 그 대표적인 예가 〈함흥본궁송도(咸興本宮松圖)〉이다(이 책의 표지 그림 및 도19).[7]

함흥의 본궁은 태조 이성계(李成桂, 1335~1408, 재위 1392~1398)가 잠저 시에 거처했던 곳으로 옛 본궁은 임진왜란 때 모두 불타 없어졌으나 경술년(庚戌年, 1610)에 한준겸(韓浚謙, 1557~1627)에 의해 중건되었는데 정전(正殿)과 그 앞의 풍패루(豊沛樓) 등으로 짜여 있었다(참고도판 2).[8] 풍패루 앞에는 연못이 있었고, 정전의 뒤쪽에는 태조가 심은 여섯 그루의 소나무들이 있었으나 세월이 오래되어 두 그루를 제외하고는 모두 말라죽었는데 그 두 그루는 전처럼 여전히 푸르고 싱싱하였다고 한다(참고도판 2의 위편에 적혀 있는 제기(題記) 참조).[9] 이러한 사실은

·········

7  정선의 소나무 그림에 대한 전반적인 고찰은 변영섭, 「정선의 소나무 그림」, 『태동고전연구』 10(1993), pp. 1015-1049 참조.

8  『조선을 일으킨 땅, 함흥』(국립중앙박물관, 2010), 도 15 참조. 1610년에 중건된 함흥 본궁을 그린 이 그림은 본래 1674년에 함경도 관찰사를 지낸 남구만(南九萬, 1629~1711)이 그리게 한 《함흥내외십경도(咸興內外十景圖)》에 포함되어 있던 것이다. 현재는 이 중모본이 전해지고 있다. 이 그림에서 정선의 〈함흥본궁송도〉와 관련하여 주목되는 것은 정전의 뒤편에 소나무가 두 그루만 서 있는 모습이다.

9  本宮 宮在府南十五里雲田社 太祖潛龍時 舊宅 (中略) 因置民屬二百戶 遣重臣守之 中遣禮曹郞 成廟置分內司 (中略) 壬辰之亂 舊宮盡. 庚戌觀察使韓公浚謙重建 (中略) 宮有正殿 奉四王及太祖 神位 殿前有豊沛樓 殿前有蓮池 殿後六松乃太祖手植 松軒之號以此也. 壬辰之燹 亦無恙 而藏久枯 朽 其中一(二)株 蒼髯猶鬱鬱如昔(下略).

위창조(魏昌組)가 편한 『함산지(咸山誌)』의 「북릉전(北陵殿)」권9의 '유적란(遺蹟欄)'에 의해 재확인된다.[10] 위창조의 기록에서는 특히 1624년 이후에는 여섯 그루 중에서 네 그루는 말라죽고 두 그루만이 남았지만 옛날처럼 울창하였다는 부분이 주목된다.

이러한 내용의 기록들은《함흥내외십경도》중의 〈본궁도〉에 의해서도 사실임이 확인된다(참고도판 2 참조). 이 그림에는 본궁의 뒤편에 두 그루의 큰 소나무들이 서 있는 모습으로 그려져 있어서 기록들의 내용과 합치됨을 보여준다. 이 두 그루의 소나무들 뒤쪽에 죽은 나무가 한 그루 서 있어서 고사한 네 그루의 소나무들의 잔영을 연상시켜준다. 정선 이전의 이 〈본궁도〉와 앞에서 소개한 바 있는 두 가지의 기록들을 염두에 두고 보면 정선이 18세기에 그린 이 화첩의 〈함흥본궁송도〉는 옳지 않음을 바로 알 수 있다. 정선의 이 작품에는 소나무가 두 그루가 아니라 세 그루가 나란히 열 지어 서 있는 모습으로 그려져 있어서 앞에 소개한 그림이나 기록들과 차이가 난다. 그뿐만 아니라 정선의 그림에서는 소나무들이 담장 안쪽에 바짝 붙어 있는 모습이어서 정전 뒤편 마당 한가운데 있던 위치와 너무 동떨어져 보인다. 즉 정선은 함흥 본궁의 소나무들을 실제로 보지 않고 그렸음이 잘 드러난다.

실제로 이것이 사실임은 박사해(朴師海, 1711~1778)가 1756

.........

10 兪俊英, 앞의 논문, p. 20 참조.

년에 쓴 「함흥본궁송도기(咸興本宮松圖記)」라는 글에 의해 확인된다.[11] 박사해는 이 글에서 함흥 본궁에는 태조가 손수 심은 소나무가 세 그루가 있는데 그 크기가 소를 가릴 만하며 동체(胴體)가 붉고 가지가 땅에 닿을 정도라고(有太祖手植松三 其大 蔽牛 枝下垂至地) 언급하고, 정선에게 자기가 본 바를 일러주어 그리게 했지만 정선 자신은 실제로 아직 보지 못하였다(臣爲鄭敾 道其所見 使摹寫之 敾實未見)는 사실을 밝혔다. 박사해는 정선이 보지도 못한 채 듣기만 하고 그렸는데도 실제와 방불하다는 점도 언급하였다. 박사해의 이 기록은 살아남은 소나무가 17세기의 기록들에서처럼 두 그루가 아니라 세 그루였다고 말한 점이나 정선의 그림 속의 그 소나무들이 실제 모습과 비슷하다고 언급한 점에서는 약간의 의문을 일으킨다. 우선 소나무들의 가지가 땅에 닿을 정도라고 박사해는 얘기했지만 정선의 〈함흥본궁송도〉에 보이는 소나무들은 키가 크고 가지들도 땅에 닿기는커녕 오히려 땅으로부터 훌쩍 하늘 높이 솟아 있는 모습이어서 서로 동떨어진다. 박사해가 사실성 여부와 상관없이 정선의 그림을 호의적으로 평가했음을 알 수 있다. 소나무의 숫자를 두 그루가 아닌 세 그루라고 언급한 것도 의문스럽다. 17세기에는 두 그루만 남아 있다가 18세기에는 한 그루가 되살아나서 세 그루가 되었다는 말인지 의문이 아닐 수 없다. 살아남아 있던 두 그루 옆에 한 그루를 더 심

.........
11    朴師海, 「咸興本宮松圖記」, 『蒼巖集』 卷九 참조. 이 글의 원문과 번역문은 崔完秀, 『謙齋 鄭敾 眞景山水畵』(汎友社, 1993), pp. 332-333 참조.

어서 키우지 않았다면 있을 수 없는 일이기 때문이다. 이러한 의문에도 불구하고 정선이 함흥에까지 실제로 가서 본궁과 본궁송을 보지 못하였다는 박사해의 언급만은 믿어야할 것 같다.

　왜관수도원 소장의 정선 화첩에 실려 있는 특정 지역의 경치를 그린 정선의 작품들 중에는 〈함흥본궁송도〉만이 아니라 평양의 연광정(練光亭)을 묘사한 〈연광정도(練光亭圖)〉(도 5), 중국의 신선 정령위(丁令威)의 설화와 강원도 정선군 화암면의 '화암8경' 중 제5경인 화표주를 염두에 두고 그렸다고 추측되는 〈화표주도(華表柱圖)〉(도 15),[12] 공자 사당의 노송나무를 주제로 한 〈부자묘노회도(夫子廟老檜圖)〉(도 20) 등도 정선이 실제로 보지 않고 그렸음이 확실시된다. 〈연광정도〉는 실제와 위치나 형

참고사진 1. 강원도 정선 화암팔경 중 화표주 전경 (사진: 최중화)

.........

12　위의 논문, p. 311 참조.

태 등이 달라서(『왜관수도원으로 돌아온 겸재정선화첩』에 실린 박정애 박사의 작품해설 참조), 〈화표주도〉는 두 개의 큰 바위기둥이 함께 붙어 있는 실제의 모습과 형태상의 차이가 현저하여(참고사진 1 참조), 〈부자묘노회도〉는 정선이 중국에 가서 공자의 사당을 직접 본 적이 없기 때문에 '실제로 있는 그대로의 모습을 보고 그렸다[寫景]'는 의미에서의 실경(實景)을 보고 그린 진경산수화라고 보기 어렵다. 오히려 창의성이나 예술성이 두드러져서 순수한 창작에 가깝다고 하겠다. 공자묘의 나무와 그 주변 경관은 실제의 모습(참고사진 2)보다 훨씬 아름답게 그려져 있

참고사진 2. 공자묘(孔子廟)의 선사수식회(先師手植檜)와 그 주변 전경

다. 정선이 실제로 실경을 보고 그린 진경산수화의 경우에 있어서도 이러한 창의적 해석과 재창출을 했음은 그가 자주 그렸던 금강산 그림들에서도 잘 확인된다.[13] 이러한 '진경' 아닌 진경산수화를 정선의 '사의적(寫意的) 진경산수화' 혹은 '창의적 진경산수화'라고 불러도 될 듯하다.

어쨌든 정선이 함흥이나 평양 지역을 실제로 여행하며 진경산수화를 그렸다고 볼 소지는 없다. 그러므로 정선이 평양과 함흥지방까지 다니며 사생을 했다는 견해는 수정이 불가피할 것 같다.[14]

### 3) 섞인 채 합쳐진 작품들

왜관수도원 소장의 정선 화첩을 개관해보면 주제와 분야, 작품의 격조, 재질과 크기, 제작연대, 글씨, 인장 등에 차이가 있어서 출처가 다름이 엿보인다.[15] 즉 출처가 다른 그림들이 섞인 채로 베버 신부에 의해 한국 방문 시에 모아져 하나의 화첩으로 함께 묶여진 것이라 하겠다.[16] 베버 신부가 서울에 머물 때 손에 닿

.........

13  케이 E. 블랙 · 에크하르트 데거, 「聖 오틸리엔수도원 소장 鄭敾筆 진경산수화」, 『미술사연구』 제15호(2001), pp. 225-246 참조.

14  兪俊英, 앞의 논문, pp. 21-22 참조.

15  왜관수도원 소장 겸재 정선의 화첩에는 적어도 네 가지 이상의 상이한 출처가 엿보인다. 작품들에 찍힌 인장으로만 보아도 (후날 여부와 상관없이) '정(鄭)' '선(敾)' 두 글자를 음각한 도장이 위아래로 날인되어 있는 작품들(도 1, 5, 7, 10, 11, 12, 13, 15, 16, 17, 18, 19, 20, 21), '원(元)' '(백伯)'의 주문인이 상하로 찍혀 있는 작품들(도 2, 3, 4, 6), '겸재'의 백문인이 가해져 있는 작품들(도 8, 14), 또 다른 직사각형의 확인불명의 백문인이 찍혀 있는 그림(도 9) 등의 네 가지가 분명하게 드러난다.

16  이에 대한 언급은 국외소재문화재단 편, 『왜관수도원으로 돌아온 겸재정선화첩』(사회평론아카데미, 2013)에 실린 유준영의 「《겸재정선화첩》의 발견과 노르베르트 베버의 미

는 대로 확보한 작품들로서 어떤 뚜렷한 목적을 가지고 장기간에 걸쳐 체계적으로 모은 수집품은 아니라는 생각이 든다. 아마도 '정(鄭)' '선(敾)' 도장이 찍힌 14폭이 주축이 되었다고 생각된다. 어쨌든 이 화첩의 그림들은 20세기 초에 서양인에 의해 모아진 정선의 소중한 작품들이라는 점에서 그 의미가 크다고 하겠다.

이 화첩의 그림들은 크게 보면 대체로 산수화와 고사인물화가 반반 정도를 차지하고 있다고 볼 수 있다. 산수화는 다시 우리나라의 실경을 남종화풍으로 그린 진경산수화류 8폭, 일반산수인물화 4폭, 기타 송학도 1폭 등으로 나뉜다. 화첩의 전체 그림들 중에서 산수화가 모두 13폭으로 21폭의 절반이 넘는다. 나머지 8폭이 고사인물화여서 산수화보다 3폭이 적기는 하지만 전체적으로 우연하게도 산수화와 인물화가 거의 반반으로 구성되어 있는 셈이다. 산수화든 인물화든 전반적으로는 회화성이 두드러지고, 인물화들의 경우에도 산수 배경이 훌륭하여 산수화로서도 손색이 없다고 하겠다.

다만, 이 화첩의 21폭 그림들 중에서 3폭의 그림들은 나머지 다른 작품들에 비하여 다소 격조가 떨어지고 필치와 도인(圖印)에 차이가 있어서 약간의 검토를 요한다. 이 세 작품들은 모두 "겸재(謙齋)"의 서명이 되어 있지만 필법이 일종의 '휘쇄필법(揮灑筆法)'이어서 거칠고 정선의 가작(佳作)들과는 차이가 있다.[17]

.........
의식」참조.
17  정선의 휘쇄필법에 대하여는 장진성, 「정선의 그림 수요 대응 및 작화방식」, 『東岳美術

〈풍우기려도(風雨騎驢圖)〉와 〈고사선유도(高士船遊圖)〉는 바탕 깁이 같은 종류인데 매우 성글어 다른 그림들의 깁과 차이가 난다. 출처가 여타의 그림들과 다름을 말해준다. 이 점은 그 두 폭 그림들의 화풍이 동일하면서도 나머지 작품들과는 차이가 나는 점에 있어서도 공통된다. 〈기려귀가도(騎驢歸家圖)〉(도 9)는 이 그림들보다도 더욱 운필이 빠르고 거칠고 생략적이어서 휘쇄필법의 대표적 예라 하겠다. 이 그림 속의 고사와 동자의 표현도 정선의 다른 산수인물화와 차이가 난다. 저자는 정선의 작품들을 ①진작임에 의문의 여지가 없는 가작(佳作)들, ②진작임이 분명하면서도 화격이 높지 않은 범작(凡作)들, ③정선의 서명은 분명하지만 누군가 대작(代作)한 것으로 믿어지는 작품들, ④분명한 안작(贋作)들의 네 가지 범주로 분류하는데,[18] 위의 세 작품들은 세 번째 범주에 속하지 않을까 여겨진다. 앞으로 좀 더 면밀한 검증이 요구된다. 정선의 네 가지 범주의 작품들이 이미 20세기 초에 존재하고 있었음이 확인되는 셈이어서 정선 연구와 미술사적인 관점에서 흥미롭고 참고가 되는 사례라고 하겠다.

정선은 비단 진경산수화를 비롯한 산수화만이 아니라 인물화에도 뛰어났고, 또 많은 작품을 남겼다. 특히 고사인물화에 있어서 독보적인 경지를 이루었다. 그의 고사인물화는 주제면에서

.........

史學』 제 11호(2010, 6), pp. 221-232 참조.
18  안휘준, 「겸재정선과 그의 진경산수화, 어떻게 볼 것인가」, 『한국 미술사 연구』(사회평론, 2012), p. 441 참조.

①성현(聖賢) 고사, ②현상(賢相) 고사, ③은자(隱者) 고사, ④성리학자(性理學者) 고사 등으로 대별된다.[19] 이 화첩에도 그런 네 가지 범주의 고사인물화들이 모두 들어 있다. 공자의 〈행단고슬도〉(도 21)와 노자의 〈기우출관도(騎牛出關圖)〉(도 18)는 성현 고사, 장량(張良, ?~B.C. 168)의 〈야수소서도(夜授素書圖)〉(도 17), 제갈량(諸葛亮, 181~234)의 〈초당춘수도(草堂春睡圖)〉(도 16), 정이(程頤, 1033~1107)의 〈부강정박도(涪江停泊圖)〉(도 13) 등은 현상 고사, 임포(林逋)의 〈고산방학도(孤山放鶴圖)〉(도 12)는 은자 고사, 장재(張載, 1027~1077)의 〈횡거관초도(橫渠觀蕉圖)〉(도 11)는 성리학자 고사로 볼 수 있을 것이다. 정선은 이러한 고사도들을 종종 그렸음을 국립중앙박물관, 간송미술관 등 다른 곳들에 소장되어 있는 작품들을 통하여 확인할 수 있다.[20] 이 작품들을 총체적으로 보면 왜관수도원 소장의 《겸재정선화첩》에 들어 있는 고사인물화들은 민길홍의 종합적 연구결과대로 1740년 이전에 그려진 것으로 보는 것이 합당할 것으로 판단된다.[21]

　　이 화첩의 그림들을 총체적으로 보면 다음과 같은 사실들이 확인된다.

　　첫째, 이 화첩의 그림들은 일시에 그려진 작품들이 아니다.

………

19　민길홍, 「정선의 고사인물화」, 『항산 안휘준 교수 정년퇴임 기념논문집: 미술사의 정립과 확산』 제1권(한국 및 동양의 회화) (사회평론, 2006), pp. 290-312 참조.
20　민길홍, 위의 논문, p. 312의 작품 목록 참조.
21　위의 논문, p. 311 참조.

진경산수화, 일반산수화, 고사인물화 등은 각기 제작시기와 출처가 다르다고 생각된다.

둘째, 진경산수화들 중에는 〈함흥본궁송도〉, 〈연광정도〉, 〈화표주도〉, 〈부자묘노회도〉등의 예들에서도 보듯이 정선이 실견하지 않고 그린 것으로 판단되는 작품들이 포함되어 있다.

셋째, 〈풍우기려도〉, 〈기려귀가도〉, 〈고사선유도〉등의 작품들은 정선이 직접 그렸다기보다는 다른 누군가가 대필(代筆) 대작한 것으로 추측되어 앞으로 보다 면밀한 검토가 요구된다.

넷째, 베버 신부가 처음 작품들을 입수할 당시에는 지금과 같은 하나의 화첩 상태가 아니었다고 믿어진다. 출처가 각기 다른 작품들을 모아 성첩한 것으로 보인다. 예를 들어 진경산수화들, 일반산수화들, 고사인물화들은 각기 출처가 다르다고 생각된다.

다섯째, 정선은 진경산수화만이 아니라 고사인물화에도 뛰어났던 화가였음이 분명하게 확인된다. 고사인물화에서조차도 정선은 배경의 설정과 묘사에 전문 산수화가로서의 특장과 면모를 유감없이 보여준다.

여섯째, 정선은 각 작품마다 제목과 서명만 친필로 썼다. 다른 설명문들은 필체로 보아 누군가 다른 사람이 써 넣은 것이 분명하다고 판단된다.

일곱째, 이 화첩은 정선의 진경산수화와 고사인물화, 20세기 초에 있어서의 정선 작품들의 유통과 수집활동 등을 이해하는 데 큰 참고가 된다.

## IV. 맺음말

영구대여 형식으로 환수된 왜관수도원 소장의 《겸재정선화첩》에 관한 책자들을 내는 것을 계기로 하여 환수문화재에 대한 전반적인 대책까지도 개략적으로나마 생각해보았다. 국외소재문화재재단이 '돌아온 문화재 총서' 첫 번째 대상인 《겸재정선화첩》의 영인복제본과 단행본을 함께 펴낸 것은 앞으로 환수문화재를 어떻게 해야 할 것인지의 문제와 관련하여 하나의 좋은 범례가 될 것으로 믿어진다. 환수된 문화재들의 안전한 보존 관리, 철저한 연구와 체계적인 정리, 적극적인 활용 등이 요구된다.

국외소재문화재재단은 앞으로도 외국에 있는 우리나라의 문화재들을 체계적으로 조사·연구하고 유출경위에 따라 환수나 현지 활용을 추진할 것이다. 아울러 국내로 환수된 문화재들에 관해서는 잊히고 사장(死藏)되는 일이 없도록 조사·연구하고 정리하여 최대한 연구, 교육, 홍보 등에 적극적으로 활용되도록 해야 한다. 이를 위해 '돌아온 문화재 총서'를 연이어 발간하는 등 지속적인 노력을 경주함이 마땅하다.

## 표 5. 환수문화재 국가 지정 및 등록현황 (2016. 9월 현재)

| 유물명 | 지정 · 등록번호 | 지정일 · 등록일 | 환수일 | 소장기관 |
|---|---|---|---|---|
| 안중근의사유묵-용공난용연포기재 | 보물 제569-7호 | 1972.8.16 | 1966.11.21 | 국립중앙박물관 |
| 강릉한송사지 석조 보살좌상 | 국보 제124호 | 1967.6.21 | 1966.12.23 | |
| 녹유골호 (부석제외함) | 국보 제125호 | 1967.6.21 | 1966.12.23 | |
| 청자 구룡형 주전자 | 보물 제452호 | 1967.6.21 | 1966.12.23 | |
| 도기 녹유 탁잔 | 보물 제453호 | 1967.6.21 | 1966.12.23 | |
| 경주 노서동 금팔찌 | 보물 제454호 | 1967.6.21 | 1966.12.23 | |
| 경주 황오동 금귀걸이 | 보물 제455호 | 1967.6.21 | 1966.12.23 | |
| 경주 노서동 금목걸이 | 보물 제456호 | 1967.6.21 | 1966.12.23 | |
| 상지은니묘법연화경 | 국보 제185호 | 1976.4.23 | 1971.4.23 | |
| 남양주 봉인사 부도암지 사리탑 등 (8점) | 보물 제928호 | 1987.7.29 | 1987.2.5 | |
| 함창 상원사 사불회탱 (일명 '사여래도') | 보물 제1326호 | 2001.10.25 | 1997.5.22 | |
| 전 낙수정 동종 | 보물 제1325호 | 2001.9.21 | 1999.11.05 | 국립전주박물관 |
| 김시민 선무공신교서 | 보물 제1476호 | 2006.12.29 | 2006.9.20 | 국립진주박물관 |
| 정조어필-신제학정민시출안호남 | 보물 제1632-1호 | 2010.1.4 | 1997.11.11 | |
| 소상팔경도 | 보물 제1864호 | 2015.3.4. | 2001 | |
| 영친왕 일가 복식 및 장신구류 (333점) | 중민 제265호 | 2009.12.14 | 1991.10 | 국립고궁박물관 |
| 조선왕조실록 오대산사고본 (47책) | 국보 제151-3호 | 2007.2.26 | 2006.7.14 | |
| 대한제국 고종 '황제어새' | 보물 제1618호 | 2009.8.31 | 2008.12 | |
| 일본 궁내청 반환 조선왕조의궤 (67건 118책) | 보물 제1901-3호 | 2016.5.3. | 2011.12 | |
| 추사 김정희 서신 (3점) | 경기도 유형문화재 제244호 | 2010.9.8 | 2006.1.16 | 과천시청 |
| 미 해병대원 버스비어 기증 태극기 | 등록문화재 제383호 | 2008.8.12 | 2005.11.23 | 하남역사박물관 |
| 유한지 예서 기원첩 | 보물 제1682호 | 2010.10.25 | 1996.2.24 | 경남대박물관 |
| 경남대 데라우치 기증 고서화 일괄 | 경상남도 유형문화재 제509호 | 2010.10.14 | 1996.2.24 | |
| 안중근의사유묵-일일부독서구중생형극 | 보물 제569호 | 1972.8.16 | 자료 부족으로 구체적인 환수 일자 확인 불가 (동국대박물관 입장) ※1968~ 1970년 추정 | 동국대박물관 |
| 정조필 파초도 | 보물 제743호 | 1982.12.7 | | |
| 정조필 국화도 | 보물 제744호 | 1982.12.7 | | |
| 봉수당 진찬도 | 보물 제1430-2호 | 2015.9.2. | | |
| 희경루 방회도 | 보물 제1879호 | 2015.9.2. | | |
| 영산회상도 | 보물 제1522호 | 2007.7.13 | 2005.9.15 | 동아대박물관 |
| 수월관음도 | 보물 제1426호 | 2005.1.22 | 2004.7.15 | 아모레퍼시픽미술관 |

도 1. 정선, 〈금강내산전도(金剛內山全圖)〉,《겸재정선화첩》, 견본담채, 33.0×54.3cm, 왜관수도원

도 2. 정선,
〈만폭동도(萬瀑洞圖)〉,
《겸재정선화첩》, 견본담채,
29.4×23.4cm, 왜관수도원

도 3. 정선,
〈구룡폭도(九龍瀑圖)〉,
《겸재정선화첩》, 견본담채,
29.6×23.4cm, 왜관수도원

도 4. 정선,
〈일출송학도(日出松鶴圖)〉,
《겸재정선화첩》, 견본담채,
29.1×22.3cm, 왜관수도원

도 5. 정선,
〈연광정도(練光亭圖)〉,
《겸재정선화첩》, 견본담채,
28.7×23.9cm, 왜관수도원

도 6. 정선,
〈기우취적도(騎牛吹笛圖)〉,
《겸재정선화첩》, 견본담채,
29.7×22.3cm, 왜관수도원

도 7. 정선,
〈압구정도(狎鷗亭圖)〉,
《겸재정선화첩》, 견본담채,
29.2×23.4cm, 왜관수도원

도 8. 정선,
〈풍우기려도(風雨騎驢圖)〉,
《겸재정선화첩》,
견본담채, 29.7×23.5cm,
왜관수도원

도 9. 정선,
〈기려귀가도(騎驢歸家圖)〉,
《겸재정선화첩》, 견본담채,
25.9×16.9cm, 왜관수도원

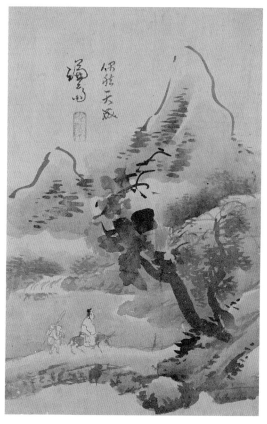

도 10. 정선,
〈노재상한취도(老宰相閑趣圖)〉,
《겸재정선화첩》, 견본담채,
32.0×21.8cm, 왜관수도원

도 11. 정선,
〈횡거관초도(橫渠觀蕉圖)〉,
《겸재정선화첩》, 견본담채,
29.0×23.4cm, 왜관수도원

도 12. 정선,
〈고산방학도(孤山放鶴圖)〉,
《겸재정선화첩》, 견본담채,
29.1×23.4cm, 왜관수도원

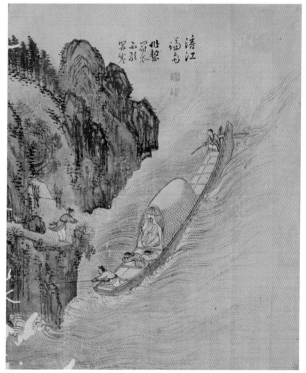

도 13. 정선,
〈부강정박도(浮江停泊圖)〉,
《겸재정선화첩》, 견본담채,
28.5×23.4cm, 왜관수도원

도 14. 정선,
〈고사선유도(高士船遊圖)〉,
《겸재정선화첩》, 견본담채,
29.4×23.5cm, 왜관수도원

도 15. 정선,
〈화표주도(華表柱圖)〉,
《겸재정선화첩》, 견본담채,
29.4×23.5cm, 왜관수도원

도 16. 정선,
〈초당춘수도(草堂春睡圖)〉,
《겸재정선화첩》, 견본담채,
28.7×21.5cm, 왜관수도원

도 17. 정선,
〈야수소서도(夜授素書圖)〉,
《겸재정선화첩》, 견본담채,
29.6×23.4cm, 왜관수도원

도 18. 정선,
〈기우출관도(騎牛出關圖)〉,
《겸재정선화첩》, 견본담채,
29.6×23.3cm, 왜관수도원

도 19. 정선,
〈함흥본궁송도(咸興本宮松圖)〉,
《겸재정선화첩》, 견본담채,
28.9×23.3cm, 왜관수도원

도 20. 정선,
〈부자묘노회도(夫子廟老檜圖)〉,
《겸재정선화첩》, 견본담채,
29.5×23.3cm, 왜관수도원

도 21. 정선,
〈행단고슬도(杏壇鼓瑟圖)〉,
《겸재정선화첩》, 견본담채,
29.4×23.3cm, 왜관수도원

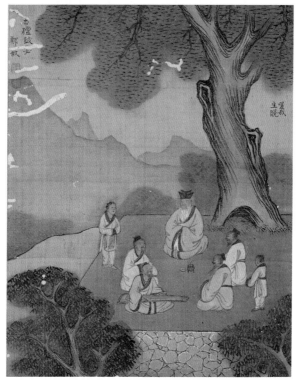

# 6 ｜ 덕종 어보(御寶)의 환수*

2015년 4월 1일, 서울시 종로구 효자로 국립고궁박물관에서 중요한 전시가 개최되었다. 1943년 이후 어느 땐가 종묘 영녕전 덕종실로부터 도난, 유출돼 미국 시애틀미술관에 소장되어 있다가 돌아온 덕종(德宗, 1438~1457)의 금동제(金銅製) 어보(御寶)를 반기기 위해서였다. 이 자리에는 이 어보를 뉴욕에서 구입(1962)하여 시애틀미술관에 기증(1963)한 문화재 애호가 토마스.D.스팀슨 씨 유족과 귀중한 어보를 소장해 오다가 우리에게 되돌려준 시애틀미술관의 관계자들이 외빈으로 초청받아 참석하였다.

.........

* 이 글의 축약본은 「덕종 御寶 환수, 문화재 반환 시작으로」라는 제목으로 보도되었다. 『조선일보』 제29308호(2015.3.31.(水), A29면).

도 22. 덕종어보(德宗御寶), 1471년, 조선, 전체높이 9.2cm, 거북길이 13cm,
인판: 10.1×10.1cm, 국립고궁박물관

덕종은 세조(재위 1455~1468)의 첫째 아들이자 성종(재위 1469~1494)의 아버지로, 1455년 왕세자로 책봉되었으나 왕위에 오르지 못하고 만19살의 젊은 나이에 사망하였다. 이런 아버지를 애통히 여긴 아들 성종이 재위 2년째인 1471년 덕종으로 추존하였다. 덕종은 등극하지 못한 채 일찍 사망하여 추존된 대표적 인물이어서 남아 있는 유품이 거의 없고 기록조차 영성하다. 이번에 돌아온 덕종어보는 따라서 덕종을 표상하는 거의 유일한 유품이라 해도 과언이 아니다. 이 어보는 세조-(덕종)-예종-성종으로 이어진 왕통을 더욱 새롭게 되새기는 역할까지 해준다. 이처럼 덕종어보가 지닌 역사적 가치와 그것의 환수가 시사하는 문화적 의의는 심대하다고 하겠다.

덕종어보는 '온문의경왕(溫文懿敬王)'이라는 존호가 새겨진 정사각형의 인판(印板)과 위쪽의 거북 모양의 손잡이로 짜여져 있다. 중후한 전서체 인문과 등이 둥글게 솟아오르고 목이 곧추

선 거북 형태의 손잡이가 모두 두드러져 15세기 조선 초기 인장 문화를 대표하기에 부족함이 없다. 직선의 미와 곡선의 미가 결합되어 있는 점도 괄목할 만하다. 게다가 이 어보에는 간송 전형필 선생의 큰 자부이자 서울특별시의 매듭장인 김은영씨가 2008년에 짜서 기증한 인수(印綬)가 매어져 있어서 고금의 한국 공예가 함께 어우러진 형국이다.

이 덕종어보의 귀환은 외국에 나가 있는 우리 문화재 환수와 관련하여 참고할 점이 많다.

첫째로, 정확한 실태 파악의 중요성이다. 만약 국립문화재연구소의 해외문화재 실태조사가 없었다면 덕종어보의 소장처, 소장 경위와 시기, 소유권의 변동 상황 등에 대한 파악은 물론 환수를 위한 합리적인 방안의 수립 등이 모두 어려웠을 것이다. 이처럼 해외에 있는 우리 문화재들에 대한 정확한 실태파악은 무엇보다도 시급하고 절실한 최우선 과제인 것이다.

둘째로, 우리 문화재의 원만한 환수를 위해서는 우리와 상대국 간의 우호적 관계의 유지, 우리와 외국의 소유자 사이의 조용하고 우호적이고 합리적인 타협이 대단히 중요하다는 사실이다. 우리의 정당성을 앞세워 상대방을 규탄하듯 윽박지르거나 다그쳐서는 아무것도 얻지 못할 것이다. 덕종어보를 성공적으로 환수하기 위해 오랫동안 소리소문없이 인내심을 가지고 노력을 기울인 우리 문화재청과 합리성과 합법성에 의거하여 소장품을 우호적으로 내어준 시애틀미술관은 아낌없는 칭송을 받

을 만하다. 문화재의 환수와 관련된 모범적 사례로서 국제사회에 널리 소개하여 폭넓게 참고되도록 하여야 마땅하다.

셋째로, 덕종어보를 포함하여 돌아온 문화재에 대한 철저한 학술적 조명이 긴요하다. 대개 환수를 했을 때는 떠들썩했다가 곧 잊혀지는 경우가 적지 않았던 것이 사실이다. 학술적 고찰을 거쳐 국보나 보물로 지정함은 물론 국민들에게 적극적으로 소개하고 널리 활용이 되도록 함이 요구된다.

넷째로, 우리 문화재를 돌려준 측에 대한 진정한 사의의 표명과 우호적 관계의 유지가 절실하다. 돌려받는 것은 당연시하면서 돌려준 측에 대한 고마움은 경시한다면 앞으로 다른 문화재들을 환수받는데에도 지장이 안 생길 수가 없다. 사실은 이런 이해타산에 앞서서 그렇게 하는 것을 당연한 도리로 여겨야 할 것이다.

# 〈데라우치문고 조선 시(詩)·서(書)·화(畵) 보물전〉의 의의*

우리나라의 문화재가 해외에 얼마나 나가 있는지 정확하게 파악된 것은 없으나 대개 일본, 미국, 유럽의 여러 나라 등 20개 국에 16만 8,000점 정도가 유출되어 있는 것으로 대강 유추되고 있다(표1). 실제로는 그것보다 훨씬 많은 숫자의 우리나라 문화 재가 외국에 유출된 채 제대로 빛도 보지 못하고 있는 상황임을 부인하기 어렵다. 우리나라 문화재를 보유하고 있는 여러 나라 들 중에서도 특히 주목되는 것은 일본이다. 일본이 우리나라 문

.........
* 이 글은 경남대학교박물관과 예술의전당 서예박물관이 2006년에 개최했던 경남대학교 소장 데라우치문고 전시를 위해 쓴 것이다. 『시·서·화에 깃든 조선의 마음』(2006) 참조. 이 데라우치문고에 관하여는 8년 뒤인 2014년에 국외소재문화재재단이 '돌아온 문화재 총서 2'로 총정리한 바 있다. 『경남대학교 데라우치문고 조선시대 서화』와 『경남대학교 데라우치 문고 간찰 속의 조선시대』 참조.

화재의 최대 보유국일 뿐만 아니라 종류의 다양성과 질의 우수성에 있어서 단연 으뜸이기 때문이다. 우리나라의 역사나 문화를 보완해줄 새로운 획기적인 자료의 출현 가능성이 가장 높은 나라도 일본임을 부인하기 어렵다.

일본이 우리나라의 문화재를 가장 많이 보유하고 있는 것은 역사적 맥락에서 보면 자연스러워 보이는 측면이 없지 않다. 우선 우리나라는 선사시대부터 일본에게 있어서 지리적으로나 정서적으로 제일 가까운 이웃이었으며 일본 고대문화의 형성에 가장 크게 기여한 고마운 인국(隣國)이었다. 선사시대부터 신석기 시대의 빗살무늬토기나 청동기시대의 한국식 세형동검(細形銅劍)을 비롯한 수많은 문화재들이 바다를 건너 그곳에 전해지기 시작하여 삼국시대에 이르면 그 절정을 이루게 되었다. 고구려, 백제, 신라, 가야가 겨루듯 학자, 승려, 문화예술인들을 일본에 파견하여 그곳 문화 발전의 토대를 형성하였다. 그 시대에 일본에 전해지고 남겨진 우리의 문화재는 부지기수이다.

고대에 우호적 관계에 따라 일본에 전해진 우리나라의 문화재는 선진문화의 상징이었고 세련미의 표상이었다. 세련된 것, 훌륭한 것 등의 의미를 지닌 '구다라 모노(百濟物)'라는 말이나 (백제 것이 아니면) '쓸모 없다'는 뜻의 '구다라 나이(くだらない)'라는 말의 연원은 그 시대 일본인들의 삼국시대 우리나라 문화에 대한 인식의 일면을 엿보게 한다. 아마도 일본인들이 정치외교적인 측면에서와는 달리 마음속 깊이 우리나라 문화나 문화재

를 아끼는 마음이 자리를 잡은 것은 삼국시대부터였던 것으로 믿어진다. 바로 이것이 수많은 우리나라의 문화재가 일본에 전해지고 보존되게 한 또다른 요인이라고 믿어진다.

이러한 선린(善隣) 관계에서 이루어지던 우리나라 문화재의 일본에의 전파가 왜곡되기 시작한 것은 무력과 불법을 동원한 일본인들의 약탈 행위가 나타나면서부터라 하겠다. 고려말 왜구들의 불화(佛畵) 등 문화재의 탈취, 6개의 특수부대를 동원한 도요토미 히데요시(豊臣秀吉) 군대의 조선 도자기와 도공, 전적, 서화 등의 약탈, 일제시대에 일본인들이 자행한 도굴과 문화재의 반출 등은 그 대표적 예들이다. 이러한 사례들을 통하여 헤아리기 어려운 숫자의 우리 문화재들이 일본에 옮겨졌음은 말할 것도 없다. 일본에 있는 우리의 문화재들에 대하여 우리가 너무도 가슴 아파하는 것도 그 행위의 부당성과 불법성 때문이다. 그러나 그에 못지않게 아쉬운 것은 우리의 문화재들이 일본에 사장(死藏/私藏)된 채 우리의 역사와 문화를 연구하고 복원하는 데 활용할 길이 막혀 있다는 점이다.

이를 해결하는 방안으로 제일 바람직한 것은 부당하고 불법적인 방법으로 일본에 '잡혀간' 우리의 문화재들을 되돌려 받는 일일 것이다. 그러나 그것이 지극히 어려운 일임은 누구나 잘 알고 있다. 프랑스 군대가 약탈해간 파리국립도서관 소장의 우리의 외규장각 도서들이 양국 대통령 사이에 이루어진 국가 간의 공식적인 약속에도 불구하고 아직도 기탁 상태를 벗어나지 못

하고 있는 사례만 보아도 그 어려움의 일단을 엿볼 수 있다. 일본의 경우에도 크게 다르지 않다.

다만 일본의 경우에는 한 줄기의 희망을 갖게 하는 사례들이 있어 다행스럽다. 비록 만족스럽지는 못해도 일본으로부터 우리 문화재를 돌려받은 경우가 몇 차례 있었기 때문이다. 1965년에 맺어진 「한·일기본관계조약」과 그 후의 「문화재협정」에 따라 1966년에 반환받은 고고자료, 도자기, 석조물, 전적 등 1326건의 문화재, 1991년에 양도 협정을 맺은 영친왕비의 복식, 1996년에 반환받은 98종 135점의 데라우치문고 소장의 문화재들, 2006년에 되돌려 받은 북관대첩비(北關大捷碑)와 후지츠카(藤塚) 소장의 추사 김정희 유물들, 현재 국립중앙박물관과 유금와당박물관에 전시되어 있는 이우치(井內) 구장의 와당 수집품 등은 그 좋은 예들이다. 이들 유물의 반환에는 예외 없이 우리 측의 끈덕진 노력과 설득, 일본 측의 깊은 이해와 협조가 있었음을 간과할 수 없다. 어쨌든 고맙고 아름다운 결실임을 간과해서는 안 된다.

이들 사례들 중에서도 더욱 관심을 끄는 것은 금년 4월 25일부터 〈데라우치문고 조선 시·서·화 보물전〉이라는 제하에 서울 예술의전당 서예박물관에서 전시되는 경남대학교박물관 소장의 문화재들이다. 경남대학교의 박재규 총장의 집요한 노력에 힘입어 일본 야마구치현립대학(山口県立大學) 박물관으로부터 되돌려 받은 데라우치(寺內) 문고 구장의 98종 135점의 문화

도 23. 전 이경윤, 〈시주도(詩酒圖)〉, 《산수인물첩》, 1598년 이전, 마본수묵, 23.3×22.2cm, 호림박물관

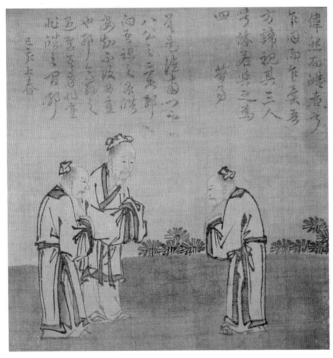

도 24. 전 이경윤, 〈호자삼인도(皓子三人圖)〉, 《산수인물첩》, 1598년 이전, 마본수묵, 23.3×22.2cm, 호림박물관

도 25. 전 이경윤, 〈월반노안도(月伴蘆雁圖)〉, 《낙파필희》, 지본수묵, 37.0×54.0cm, 경남대학교박물관 데라우치문고

도 26. 전 이경윤, 〈운회창죽도(雲晦蒼竹圖)〉, 《낙파필희》, 지본수묵, 37.0×54.0cm, 경남대학교박물관 데라우치문고

재들은 너무도 값진 예들이 아닐 수 없다. 비록 양적으로는 데라우치문고에 들어 있는 우리나라 문화재 1000여 종 1500여 점에 비하면 불과 10분의 1에도 미치지 못하는 것이지만 그 의의를 결코 과소평가할 수가 없다. 135점씩이나 되돌려 받았다는 사실 자체가 중요하고 앞으로의 재일 한국문화재의 반환에 새로운 가능성을 보여 주었다는 점에서 그 의미가 너무도 크다고 여겨지기 때문이다. 그뿐만 아니라 이 되돌려 받은 135점의 문화재들만으로도 이미 확인할 수 있는 문화적 사실들이 적지 않고 그 가치 또한 지극히 크다는 점도 빼놓을 수 없다.

조선총독부의 제3대 통감과 초대 총독을 지낸 데라우치 마사다케(寺內正毅)가 우리나라에 와 있는 동안 구해 간 문화재들이 주를 이루는 데라우치문고의 소장품은 18,000여 점에 달하는 것으로 믿어지는데 그 수집 방법에 관해서는 구체적으로 밝혀져 있지 않다. 아마도 무단통치를 하며 우리나라를 일본의 식민지로 만든 최고의 권력자였으므로 여러 가지 손쉬운 방법들이 동원되었을 가능성이 없지 않다고 추측될 뿐이다. 동서고금의 권력자들의 사례에서 보듯이 기증을 받기도 하고 헐값에 사기도 하였을 듯하다.

어쨌든 경남대학교가 되돌려 받은 135점의 문화재들은 주로 조선시대의 시, 서, 화를 이해하는 데 크게 참고가 된다.

먼저 회화의 경우에는 이경윤(李慶胤, 1545~1611)의《낙파필희(駱坡筆戲)》가 무엇보다도 우선하여 눈길을 끈다. 조선 중기

의 대표적 왕실 출신의 화가였던 이경윤은 오직 전칭작품들만 남아 있고 관서(款署)나 도인(圖印)이 곁들여진 진작이 확인되지 않아 그의 화풍의 진면목을 단정하기 어려운 형편이었는데 이경윤과 동시대인이었던 이호민(李好閔, 1533~1638)과 유몽인(柳夢寅, 1559~1623)의 찬문이 적힌《낙파필희》가 데라우치 구장품에서 확인됨으로써(도 25~28) 최립(崔岦, 1539~1612)의 찬문이 적혀 있는 호림박물관소장의《산수인물첩》의 작품들(도 23, 24)과 함께 신뢰가 가는 전칭작임이 밝혀지게 되었다. 이로써 우리는 비로소 이경윤의 화풍의 참된 면모를 자신 있게 밝힐 수 있게 되었다. 또한 그가 비단 인물산수화만이 아니라 노안도(蘆鴈圖)(도 25)와 묵죽화(墨竹畵)(도 26)에도 뛰어났었음을 알 수 있게 되었다. 이는 조선시대 회화사 연구에 있어서 여간 큰 소득이 아니다. 데라우치 소장품 덕분인 것이다.

이밖에《홍운당첩(烘雲堂帖)》에 실려 있는 이정(李霆, 1541~?), 송민고(宋民古, 1592~?), 조속(趙涑, 1595~1665) 홍득구(洪得龜, 1653~?), 조세걸(曺世傑, 1635~?), 윤두서(尹斗緖, 1668~1715), 정선(鄭敾, 1676~1759), 심사정(沈師正, 1707~1769), 김홍도(金弘道, 1745~?), 이유신(李維新, 1800년 전후) 등의 그림들, 이시발(李時發, 1569~1626)의 발문이 붙어 있는 필자 미상의〈계유사마동방계회도(癸酉司馬同榜契會圖)〉(도 35) 등은 모두 조선시대 회화사 연구에서 다소간을 막론하고 주목할 필요가 있는 작품들이다.[1] 그리고 영조 36년(1760)의《제신제진(諸臣製

進)》(도 36)과 1817년의《정축입학도첩(丁丑入學圖帖)》(도 37)도 왕실 관계의 작품들로서 규장각 등 다른 곳들에 소장되어 있는 예들과 대비하여 고찰을 요한다.

서예의 경우에도 고려의 정몽주, 조선 초기의 성삼문, 박팽년, 서거정, 김시습, 성현, 조광조, 성수침, 서경덕; 중기의 이순신, 이황, 양사언, 고경명, 이호민, 송준길, 정철, 김현성, 최립, 유근, 곽재우, 이항복, 이수광, 신흠, 이정구, 최명길, 김상헌, 신익성, 허목, 이경석, 한호, 이광사; 후기의 김창흡, 조명경, 홍신유 등의 작품이 포함되어 있다. 또한 간찰의 경우에도 초기의 김안국, 소세양; 중기의 정작, 성혼, 김천일, 김성일, 정구, 이산해, 유성룡, 유정, 이식, 이원익, 김장생, 이수광, 오준, 송준길, 송시열, 김민중; 후기의 윤승, 권상하, 채제공, 이서구; 말기의 김정희 등 중요한 역사적 인물들의 것이 들어 있어서 그들의 필적과 서풍을 파악할 수 있게 한다. 한국 서예사의 연구에 더없이 참고가 되는 것들이라 할 수 있다. 앞으로 서예사 연구만이 아니라 글들의 내용을 검토하여 역사와 사상 등 다방면의 고찰에 참고할 필요가 있다고 생각된다.

일본 야마구치대학의 데라우치문고에는 아직도 겸재 정선의 〈관동육경도(關東六景圖)〉를 비롯하여 윤덕희, 이인상, 정조대왕, 김정희 등의 서화첩 22종 58점이 남아 있다고 한다. 이들 작

.........

1 국외소재문화재재단 편, 『경남대학교 데라우치문고 조선시대 서화』(사회평론아카데미, 2014), pp. 256-297 참조.

품들도 국내에 소개되는 기회가 있었으면 더없이 다행이겠다. 앞으로도 경남대학교와 야마구치대학의 돈독한 관계가 더욱 깊어져서 공동의 학술연구가 이루어지고 한·일 친선과 교류 및 문화 발전에 크게 기여하게 되기를 빌어 마지않는다.

이번의 전시를 계기로 하여 일본인들의 문화 애호 정신과 문화재의 보존에 대한 깊은 인식을 우리도 참조하는 기회가 되었으면 좋겠다는 생각이 든다.

끝으로 데라우치문고 소장의 우리 문화재를 찾아오는 데 노력을 기울인 경남대학교의 박재규 총장과 관계자들, 이번의 전시를 위해 온갖 어려움을 이겨낸 서예박물관의 전시 관계자들, 한국의 문화재를 돌려주는 데 협력해 준 야마구치대학의 책임자들 모두에게 우리 문화재 분야 연구자의 한 사람으로서 깊이 머리 숙여 감사하는 바이다. 많은 국민들이 이 값지고 드문 기회를 아낌없이 활용하기를 빌어 마지않는다.

8

# 〈시·서·화에 깃든 조선의 마음〉
# 전시를 보고[*]

2006년 예술의전당 서울서예박물관에서는 4월 25일에 개막된 〈시·서·화에 깃든 조선의 마음〉이라는 제하의 특별전이 열렸다. 6월 11일까지 열린 이 전시는 경남대학교 개교 60주년을 기념하여 같은 대학 박물관 소장의 《데라우치문고》 보물 135점을 공개하기 위해 예술의전당의 협력을 얻어 공동으로 개최한 것이다. 워낙 보기 드문 중요한 전시여서 그 대강의 내용과 의미를 짚어 볼 필요가 있다.

먼저 전시된 작품들이 본래부터 국내에 전해지고 있던 것

.........
[*] 데라우치문고 속의 회화와 서예에 관해서는 윤진영, 황정현, 이동국, 차미애, 김원규 등 소장 학자들의 논고들이 근년에 나와 있어 많은 참고가 된다. 국외소재문화재재단 편, 『경남대학교 데라우치문고 조선시대 서화』(사회평론아카데미, 2014) 참조.

들이 아니라 일본으로부터 되돌려 받은 것들이라는 것이 주목된다. 즉 조선총독부의 총독으로 가혹한 무단통치를 행했던 데라우치 마사다케(寺內正毅, 1852~1919)가 여러 분야의 전문가들을 시켜 우리나라의 각종 문화재와 유적을 조사하면서 모아서 가져간 1500여 점의 유물들 중에서 되돌려 받은 98종 135점이 이 전시에서 선을 보이게 된 것이다. 이 유물들은 야마구치(山口) 대학에 있는 데라우치문고의 소장품이었으나 경남대학교의 박재규 총장을 비롯한 몇몇 분들의 끈덕진 노력 덕분에 일본으로부터 환수받은 것으로 현재는 경남대학교박물관에 소장되어 있다. 이 작품들이 이 전시를 통하여 전 국민들에게 공개되고 그 가치를 재음미하게 된 것은 여간 다행이 아니다.

전시가 우리의 관심을 끄는 가장 큰 이유는 출품된 작품들의 학술적 가치가 크다는 점이다. 이 작품들은 화첩, 서첩, 간독첩(簡牘帖) 등 다양하나 무엇보다도 시각적인 측면에서 관심을 끈 것은 아무래도 화첩이 아닐 수 없다.

그중에서도 제일 먼저 눈길을 끈 것은 이경윤(李慶胤, 1545~1611)의 《낙파필희(駱坡筆戲)》이다. 왕실 출신의 화가로서 호를 낙파라 하였던 이경윤은 조선 중기(약 1550~약1700)의 대표적 작가임에도 불구하고 서명날인(署名捺印)된 작품이 전무하여 그의 화풍의 진면목을 단정하기 어려운 실정이다. 오직 이경윤과 동시대이인 간이당(簡易堂) 최립(崔岦, 1539~1612)의 찬문이 적혀 있는 호림박물관 소장의 《산수인물첩》의 작품들의 일

도 27. 전 이경윤(李慶胤), 〈연자멱시도(撚髭覓詩圖)〉,《낙파필희》, 지본수묵, 37.0×54.0cm, 경남대학교박물관 데라우치문고

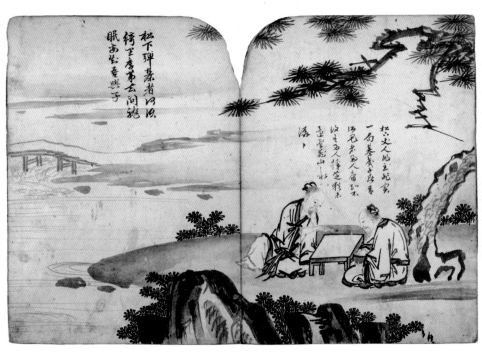

도 28. 전 이경윤, 〈송하탄기도(松下彈棋圖)〉,《낙파필희》, 지본수묵, 37.0×54.0cm, 경남대학교박물관 데라우치문고

부만이 진품일 가능성이 있는 것으로 추정될 뿐이었다. 이러한 실정에서 이경윤과 동시대인들인 간재(艮齋) 유몽인(柳夢寅, 1559~1623)과 오봉(五峰) 이호민(李好閔, 1553~1634)의 제시(題詩)가 적혀 있는 《낙파필희》의 작품들이 데라우치문고로부터 밝혀짐으로써 호림박물관의 화첩과 함께 이경윤의 화풍을 좀 더 신빙성 있게 확인하게 되었다(도 25~28). 만약 데라우치문고의 《낙파필희》가 출현하지 않았다면 호림박물관 소장 《산수인물첩》의 그림들에 대해서도 이경윤의 화풍으로 판단하기가 어려웠을 것이다. 이경윤과 같은 시대를 살았던 세 사람의 찬문이 적힌 《낙파필희》 첩과 《산수인물첩》을 확보함으로써 그의 화풍의 이모저모를 확인하게 된 것이다. 또한 이 덕택에 여러 폭의 전칭 작품들을 통해서 막연하게 추정되던 조선 중기의 대표적 화가 이경윤의 한국회화사상의 위치를 좀 더 신빙성 있게 자리매김할 수가 있게 되었다. 사실 이경윤의 전칭작품들은 한 사람이 아닌 여러 화가의 작품들이 혼재되어 있는 것이어서 혼란스러운 측면이 있었는데 이제는 그러한 상황을 《낙파필희》의 출현 덕분에 완화할 수 있게 된 것이다.

　《낙파필희》 첩에는 산수화 2폭, 산수인물화 2폭(도 27, 28), 노안도(蘆鴈圖) 1폭(도 25), 묵죽도(墨竹圖) 1폭(도 26)이 실려 있다. 이를 통해서 보면 이경윤이 종래에 알려져 있던 것처럼 산수화와 산수인물화만 그린 것이 아니라 노안도와 묵죽화도 그렸던 것으로 믿어져 그가 여러 주제에 관심을 지니고 있었던 것으

도 29. 송민고(宋民古), 〈석란도(石蘭圖)〉,《홍운당첩》, 지본수묵, 26.9×48.6cm, 경남대학교박물관 데라우치문고

도 30. 윤두서(尹斗緖), 〈모자원도(母子猿圖)〉,《홍운당첩》, 견본수묵, 24.7×18.3cm, 경남대학교박물관 데라우치문고

도 31. (좌)조세걸(曺世傑), 〈역풍소류도(逆風遡流圖)〉, 《홍운당첩》, 지본수묵, 35.9×26cm, 경남대학교박물관 데라우치문고

도 32. (우)홍득구(洪得龜), 〈어가한면도(漁暇閑眠圖)〉, 《홍운당첩》, 지본수묵, 35.9×22.5cm, 경남대학교박물관 데라우치문고

도 33. 정선(鄭敾), 〈한강독조도(寒江獨釣圖)〉, 《홍운당첩》, 18세기, 지본수묵, 31.4×32.0cm, 경남대학교박물관 데라우치문고

로 추측된다. 이 점도 처음으로 작품을 통해서 새롭게 믿어지는 사실이다.

　주제의 다양성 못지 않게 주목되는 것은 이경윤의 명성에 걸맞게 수준이 높다는 사실이다. 조선 중기의 회화에서 풍미했던 은일사상(隱逸思想)의 성격이 짙은 주제들을 능숙하고 다듬어진 솜씨로 표현하여 이경윤의 대가다운 면모를 짐작하게 한다. 산수와 인물의 표현에 있어서 만이 아니라 노안과 묵죽의 표현에 있어서도 능란함이 엿보이며 조선 중기의 화단을 지배했던 절파계(浙派系) 화풍이 완연함도 간과할 수 없다.[1] 산과 바위의 표현에 보이는 강한 흑백의 대조는 그 단적인 한가지 예이다. 이 밖에도 모든 작품들에서 확인되는 담백하고 세련된 묵법(墨法)도 빼놓을 수 없는 특색이다. 이처럼《낙파필희》첩의 확보는 조선시대 회화사 연구와 관련하여 너무도 중요한 의미를 지닌다.

　《낙파필희》첩에 이어 관심을 끄는 것은《홍운당첩(烘雲堂帖)》에 실려 있는 그림들이다. 홍운당이 누구인지는 확인이 되지 않지만 그가 여러 작품들을 모아서 화첩으로 꾸민 것이 분명하다. 이 화첩에는 송민고(宋民古, 1592~1648)의 〈석란도(石蘭圖)〉(도 29)를 위시하여 조속(趙涑, 1595~1668), 윤두서(尹斗緖, 1668~1715), 조세걸(曺世傑, 1635~?), 홍득구(洪得龜, 1653~?), 정선(鄭敾, 1676~1759), 김홍도(金弘道, 1745~1806 이후), 신위(申緯,

.........

1　안휘준, 「절파계 화풍의 제 양상」, 『한국 회화사 연구』(시공사, 2000), pp. 558-619 참조.

1769~1847), 성재후(成栽厚, 18세기 후반), 이유신(李維新, 18세기 후반), 난고(蘭皐, 18세기 후반) 등 조선 중기와 후기(약 1700~약 1850)의 화가들의 작품들이 실려 있어 크게 참고가 된다. 이 점을 고려하면 홍운당이라는 호를 썼던 성명미상의 인물은 조선 후기에 활동했던 문인이었을 가능성이 높다. 그리고 난고라는 호의 주인공도 성명을 알 수 없으나 이유신과 동시대 화가였음이 분명하게 확인된다.

이 《홍운당첩》에 실려 있는 작품들도 여러 가지 면에서 참고된다. 송민고의 〈석란도〉(도 29)는 조선 중기의 대표적이고 전형적인 석란(石蘭)의 그림이라는 점에서, 조속의 작품들은 조선 중기의 수묵사의화조화(水墨寫意花鳥畵)의 다양성과 특징을 잘 보여 준다는 점에서, 윤두서의 〈모자원도(母子猿圖)〉(도 30)는 드문 원숭이 그림이라는 점에서, 조세걸의 〈역풍소류도(逆風遡流圖)〉(도 31)와 홍득구의 〈어가한면도(漁暇閑眠圖)〉(도 32)는 17세기 후반의 산수인물화의 특징을 잘 보여 준다는 점에서 주목된다. 조세걸과 홍득구의 작품들은 절벽이 인물의 배경이 되어 있고 강한 필묵법이 공통성을 띠고 있어서 상호 어떤 연관성이 있었던 것은 아닌가 추측된다.

이 화첩에 실려 있는 18세기의 작품으로서 먼저 주목되는 것은 겸재(謙齋) 정선의 〈한강독조도(寒江獨釣圖)〉(도 33)이다. 기왕에 잘 알려져 있는 정선의 작품들과는 워낙 차이가 커서 관심을 끈다. 오른쪽에 압도하듯 첩첩이 쌓여 있는 바위들이 사각형

도 34. 이유신, 〈국죽도(菊竹圖)〉, 《홍운당첩》, 1795년경, 지본수묵, 29.6×48.6cm, 경남대학교박물관 데라우치문고

도 35. 《계유사마동방계회회첩(癸酉司馬同榜契會帖)》 그림 부분, 1602년, 지본수묵담채, 41.0×30.6cm, 경남대학교박물관 데라우치문고

도 36. 작가미상,《제신제진(諸臣製進)》중〈영화당친림사선도(暎花堂親臨賜膳圖)〉, 1760년, 지본수묵담채, 29.8×40.4cm, 경남대학교박물관 데라우치문고

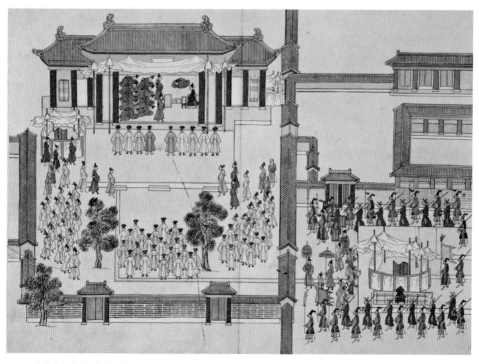

도 37. 작가미상,《정축입학도첩(丁丑入學圖帖)》중 제5장면〈입학도(入學圖)〉, 1817년, 지본채색, 37.8×50cm, 경남대학교박물관 데라우치문고

으로 묘사되어 있고 갈필(渴筆)이 구사되어 있어서 청대(淸代) 초기 안휘파(安徽派)의 거장인 홍인(弘仁)의 화풍을 연상시킨다. 홍인 화풍의 신속한 수용을 엿볼 수 있어서 주목을 요한다. 정선의 화풍치고는 이례적이고 그림의 위편에 "겸재(謙齋)"라는 백문방인(白文方印)까지 삐딱하게 후날(後捺)되어 있어서 의심이 들 수도 있으나 조경의 낚시대를 드리운 인물의 묘사나 원경의 산의 묘사에서는 정선 특유의 화풍이 감지된다. 그러나 정선의 화풍을 충실하게 따랐던 불염자(不染子) 김희겸(金喜謙, 18세기)의 예나 정선을 위해 10년간 대필하였던 마성린(馬聖麟) 등 다른 화가의 그림일 가능성은 전혀 없는지 앞으로 조심스러운 검토가 요구된다. 어쨌든 이 작품은 후대의 능호관(凌壺觀) 이인상(李麟祥, 1710~1760) 화풍의 연원과 관련해서도 유의할 필요가 있다고 생각된다.

이밖에 이유신의 〈국죽도(菊竹圖)〉, 그가 취중에 그린 〈비폭도(飛瀑圖)〉, 〈청풍계류도(淸風溪流圖)〉 등도 새로운 자료들로서 이유신 연구에 크게 참고가 된다고 하겠다. 특히 이유신의 〈국죽도〉(도 34)와 난고(蘭臯)라는 사람의 〈죽석도(竹石圖)〉를 통해서는 서로의 작품을 감상했음을 알 수 있어서 두 사람의 긴밀한 관계를 엿보게 된다. 이 점도 새로운 사실로서 관심을 끈다.

이러한 순수한 감상화들 이외에 〈계유사마동방계회도(癸酉司馬同榜契會圖)〉(도 35), 《제신제진(諸臣製進)》(도 36), 〈왕세자입학도(王世子入學圖)〉(도 37) 등의 기록화들도 매우 중요하다.

계묘년(1603)에 이루어진 사마동망계회의 장면을 그린 〈계유사마동방계회도〉(도 35)에는 유려한 필체의 이시발(李時發, 1569~1626)의 발문이 붙어 있는데 그 화풍이 특이하여 눈길을 끈다. 화면의 중앙에는 마당에서 열리고 있는 계회의 장면을 포치하고 그 주변을 건물들과 산들이 에워싼 모습을 표현하였다. 기와집들의 형태를 단순화하고 붉은색을 곁들인 점도 특이하지만 산들의 표현에 미법(米法)이 적극적으로 구사된 점이 무엇보다도 관심을 끈다. 1603년의 작품으로 보기에는 미법의 구사가 너무도 남종화적인 취향을 드러내고 있어서 참신한 느낌을 준다. 남종화로서의 미법산수가 이미 17세기 초에 뚜렷하게 자리잡고 있었음을 보여 준다는 점에서 대단히 괄목할 만하다. 우리나라에서의 남종화의 시원은 일본보다 훨씬 앞서서 조선 중기 이전으로 거슬러 올라간다는 저자의 종래의 주장을 뒷받침하는 자료여서 특히 주목된다.[2] 인물이나 건물의 표현이 17세기 이후로 내려간다고 볼 수 없으므로 1603년의 연대를 인정해야 된다고 생각되므로 산수표현도 마찬가지로 받아들여야 한다고 본다. 지금까지 밝혀진 동시대의 다른 계회들과는 차이를 드러내는 새로운 자료로서 거듭 주목하지 않을 수 없다.

영조 36년(1760)에 청계천의 준천을 기념하여 만들어진 《제신제진(諸臣製進)》(도 36)은 몇 군데에 전해지고 있으나 그림

.........
2  안휘준, 「한국 남종산수화의 변천」, 『한국 그림의 전통』(사회평론, 2012), pp. 207-282 참조.

이 좋고 30명의 시문이 곁들여져 있어서 다른 작례들과 비교 고찰에 참고할 만하다. 순조 17년(1817)에 개최된 왕세자의 입학을 기념하여 그림과 기록을 갖추어 만들어진 《정축입학도첩(丁丑入學圖帖)》(도 37)은 지금까지 밝혀진 동일 주제의 것으로 제일 완전한 것으로 평가된다.

이상 간략하게 언급한 그림들 이외에도 여러 점의 그림들이 더 있으나 굳이 언급하지 않아도 크게 아쉬울 것이 없을 듯하다. 비단 위에 그려진 그림들 이외에 많은 수의 서첩과 간찰집들이 출품되어 있어서 서예와 시문의 연구에도 도움이 될 뿐만 아니라 문인들 간의 인간관계나 시대상의 이해에도 참고가 될 것으로 믿어진다.[3] 특히 서예의 경우에는 석봉(石峰) 한호(韓濩, 1543~1605), 원교(圓嶠) 이광사(李匡師, 1705~1777), 추사(秋史) 김정희(金正喜, 1786~1856) 등 우리나라 서예사를 대표하는 인물들의 글씨만이 아니라 수많은 인물들의 필적이 나와 있다. 이들의 글씨 중에는 뛰어난 것들이 꽤 많이 눈에 띠고 있어서 한국서예사의 폭이 대폭 넓어져야 할 당위성을 깨닫게 한다.

이제까지 이 전시에서 특히 주목되는 점들을 간략하게 적어보았다. 이러한 중요하고도 귀한 기회를 갖게 된 것은 경남대학교의 박재규 총장과 박물관 관계자들, 김영순, 이동국, 이소연 씨 등 예술의전당의 전시팀원들의 노력이 있었기에 가능하게 되었

.........
3  국외소재문화재재단 편, '돌아온 문화재 총서 2' 『경남대학교 데라우치문고 간찰 속의 조선시대』(사회평론아카데미, 2014) 참조.

음을 잊을 수 없다. 관계자 모든 분들의 노고에 감사하는 바이다.

차제에 외국에 사장되어 있는 우리 문화재의 환수가 얼마나 중요한지를 다시금 절감하고 문화재 되찾아 오기를 위한 노력을 게을리 하지 말아야 하겠다는 결의를 우리 모두가 새롭게 해야 할 듯하다.

# 제3장 해외문화재 조사

전 이성린, 〈야박히비(夜泊日比)〉, 《사로승구도(槎路勝區圖)》, 17세기, 지본담채, 40.0×68.0cm, 국립중앙박물관

# 미국 미시간대학교미술관 소장
한국문화재[*]

국외소재문화재재단은 문화재보호법 제
69조 3항에 의거하여 2012년 7월 설립된 문화
재청 산하법인으로, 해외에 있는 한국문화재와
관련된 제반 사업을 수행하고 있습니다. 국외
소재 한국문화재의 현황을 파악하는 일은 재단
에 부여된 업무 중 가장 선행되어야 할 사업으
로, 다른 모든 사업들의 기반이 되는 긴요한 일
입니다. 우리 재단은 국외 소재 한국문화재에
대한 현황 파악 및 기초 학술 연구자료 수집을

.........

[*] 국외소재문화재재단 편,『미국 미시간대학교미술관 소장 한국문화재』(2013).

목적으로 2013년부터 해외의 한국문화재 컬렉션을 대상으로 하는 조사에 착수하였습니다.『미시간대학교미술관 소장 한국문화재』는 재단이 시행한 이러한 조사의 첫 번째 보고서로, 2013년 8월 19일부터 30일까지 조사한 내용을 정리한 것입니다.

미시간대학교미술관이 소장하고 있는 450여점의 한국문화재들은 회화·조각·토기·도자기·금속공예·목칠공예·고고유물 등 다양한 분야에 걸쳐있습니다. 특히 도자기는 시대, 기형, 문양, 기법 등에서 거의 모든 종류를 아우르고 있어 한국 도자기의 역사를 한 자리에서 살펴볼 수 있는 좋은 자료로 평가되고 있고, 학생들을 위한 교육과 대중을 상대로 한 전시에 잘 활용되고 있습니다. 이 보고서는 소장 작품들을 소개하고 관련 연구자들에 자료를 제공하는 데에 그치지 않고, 미시간대학교미술관이 지닌 강점인 교육적 목적에도 유용하게 쓰일 수 있도록 국문판과 영문판의 2책으로 구성하였고, 작품의 사진과 해설을 독자들이 한 눈에 보기 편하도록 같은 지면에 실었습니다.

잘 알려져 있듯이, 미시간대학교는 1817년에 설립된 이래로 무수히 많은 인재를 육성한 명문대학입니다. 수많은 한국교포 및 유학생들이 이 대학이 제공하는 수준 높은 교육의 혜택을 입은 바 있으며, 이러한 인재들이 한국과 미국은 물론 전 세계에서 활약하고 있습니다.

미시간대학교는 일찍부터 한국학의 육성에 앞장서 왔습니다. 특히 이 대학의 미술관은 내실 있는 한국전시실과 한국소장

품을 알차게 갖추고 있을 뿐만 아니라 이를 교육과 전시에 적극 활용하고 있어서 국외박물관 한국실 운영의 모범 사례가 되어 있습니다. 이곳에서 공부한 인재들이 한국문화재를 통해 한국과 한국문화를 접하고 지구촌 곳곳에서 리더쉽을 발휘할 것을 생각할 때, 이곳 미술관 한국실의 의미는 대학박물관의 일개 전시실에 그치는 것이 아닐 것입니다. 너무도 소중합니다.

이 보고서는 국내외 여러분들의 도움으로 완성될 수 있었습니다. 조사 협의에 도움을 준 문화재청 국제협력과와 미시간대학교미술관에서 직무 연수로 분주한 가운데에도 재단의 조사 사업을 위해 수고를 아끼지 않은 문화재청 유재걸 사무관에게 감사드립니다. 저희 조사에 소장품을 모두 공개하고 좋은 환경에서 조사할 수 있도록 배려해 주신 미시간대학교 미술관의 조셉 로사(Joseph Rosa) 관장, 캐트린 허스(Kathryn Huss) 부관장, 나츠 오요베(Natsu Oyobe) 아시아미술 큐레이터, 오리안 뉴먼(Orian Neumann) 수석 레지스트라, 그리고 유물 출납작업을 맡아 준 앤 드로즈드(Anne Drozd)와 로렌 무르타(Lauren Murtagh) 씨의 고마움도 잊을 수 없습니다. 미시간대학교 부설 남 한국학센터(Nam Center for Korean Studies)에서는 조사기간 중 추가로 소요되는 예산을 미술관 측에 지원해 주셨습니다. 한국학 진흥을 위해 노력하신 남상용 선생의 뜻을 현실로 이뤄내고 계신 남 센터의 곽노진 소장과 정도희 실장의 호의에 각별한 사의를 표합니다.

현지조사는 물론 도록 원고작성까지 맡아서 수고해 주신 김

삼대자, 나선화(현 문화재청장), 송만영 조사위원께 깊이 감사합니다. 이 도록의 간행은 최영창 실장 이하 조사연구실의 김동현 연구원 등 모든 직원들의 헌신적인 노력이 있었기에 가능한 일이었습니다. 교섭부터 협약체결, 현지조사와 도록 출간까지 전 과정을 책임지고 진행한 담당자 김동현 연구원, 현지조사에 참여하여 애쓴 오다연, 최중화 연구원, 조사준비 단계에서 자료정리를 맡아준 정다움 연구원, 도록 편집작업에 참여한 이민선 연구원의 수고는 각별합니다. 또한 경영지원실과 활용홍보실의 아낌없는 지원과 격려가 없었다면 불가능한 일이었습니다.

국외소재문화재재단이 출범한 2012년에 한국과 미국은 수교를 이룬 지 130주년을 맞이하였습니다. 오랜 인연과 돈독한 우정을 축하합니다. 양국간의 우정과 협력을 더욱 돈독히 발전시켜 새로운 미래로 나아가야 할 이 시점에 미국 내에서 한국문화를 소개하기 위해 노력해 온 미시간대학교미술관의 한국문화재에 대한 조사 결과를 2책의 보고서로 엮어 간행할 수 있게 된 것은 여간 기쁜 일이 아닙니다.

이 책이 앞으로 한국문화재에 관심을 지닌 학자들을 비롯한 여러 문화인들에게 널리 이용되기를 바라고, 미시간대학교미술관에서 소장품의 관리와 전시, 그리고 교육에 유용하게 활용되기를 기대합니다. 또한 국내외에서 한국문화재를 소개하고 연구하는 데에 많은 참고가 되기를 기대합니다.

2013년 12월

# 네덜란드 김달형 소장 한국문화재<sup>*</sup>

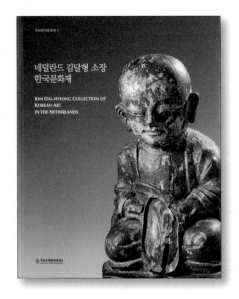

국외소재문화재재단은 나라 밖의 우리 문화재를 체계적으로 조사·연구함으로써 우리 문화재의 가치를 국내외에 널리 알리고 소중히 활용하기 위하여 노력하고 있습니다. 그 일환으로 외국의 박물관과 소장자를 대상으로 한국문화재 실태에 대한 조사를 적극적으로 실시하였습니다. 1970년대 한국에 머물며 민속품 등을 수집하였던 한 네덜란드인의 한국문화재 소장품을 조사하고 그 결과를 두 번

.........

* 국외소재문화재재단 편, 『네덜란드 김달형 소장 한국문화재』(2013).

째 보고서로 펴내게 된 것도 그 대표적 예라 하겠습니다.

　　소장자는 스스로 김달형(金達亨)이라는 한국 이름을 지어 자택의 문패에 붙일 정도로 한국 문화에 매료되어, 이태원·인사동의 골동상점과 유적지를 방문하며 근대의 생활자기·목가구·민속품 등을 수집하였습니다. 시대와 생활의 변화에 떠밀려 사라질 위기에 놓였던 소박한 생활용품을 선택한 데에서 벽안의 외국인이 지녔던 한국과 한국 문화에 대한 지대한 관심을 엿볼 수 있습니다.

　　보고서에는 총 502건의 한국문화재들 중에서 분야와 작품성을 고려하여 다양한 유물 248건을 선별하여 수록하였습니다. 이 보고서가 한국문화재 소장가들에게 소장품의 학술적 가치를 재인식하고, 전시·활용하는 계기가 되기를 기대합니다. 또한 한국의 전통문화를 접할 기회가 많지 않았던 네덜란드의 국민들이 한국을 가까이 느끼는 데에 도움이 되기를 희망합니다.

　　조사보고서가 나오기까지 소장자 김달형 씨가 베풀어준 협조와 열성에 감사드립니다. 김달형 씨는 스스로 소장품에 대한 조사를 실시할 만큼 남다른 애정을 보여주었습니다. 조사와 보고서 발간에 도움을 주신 김삼대자, 나선화 조사위원(현 문화재청장), 그리고 재단의 정계옥 전 조사연구실장과 오다연, 조행리 연구원 등 담당자들에게도 고마움을 표합니다.

2013년 12월

# 미국 UCLA 리서치도서관 스페셜 컬렉션 소장 함호용 자료[*]

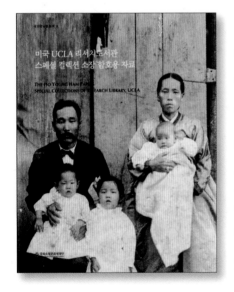

국외소재문화재재단은 2013년부터 국외 소재의 한국문화재에 대한 실태와 현황을 파악하고 학술연구 자료를 수집·활용하기 위하여 국외의 주요 박물관과 미술관 및 도서관에 소장되어 있는 우리문화재에 대한 현지조사를 실시하고 있습니다. 재단은 이 사업의 일환으로 2013년 4월 캘리포니아주립대학 로스앤젤레스 캠퍼스(이하 UCLA)의 리서치도서관 스페셜컬렉션에 소장되어 있는 함호용 자료를

[*] 국외소재문화재단 편, 『미국 UCLA 리서치도서관 스페셜 컬렉션 소장 함호용 자료』(2013).

조사했습니다.

1946년 개관한 UCLA 스페셜 컬렉션은 60여 년간 33만 권이 넘는 희귀도서 및 고서, 기록물과 역사 자료를 수집하며 꾸준히 성장해 왔습니다. 한국 스페셜 컬렉션의 하나인 함호용 자료는 1905년 하와이로 이민간 함호용, 최해나 부부와 그의 자녀들의 생활용품과 일기를 비롯하여 독립운동관련 문서와 영수증, 사진, 서적, 인쇄물 등으로 구성되어 있어서 이민사 및 근대사를 연구하는 데에 크게 도움이 되는 매우 귀중한 자료입니다.

재단은 현지조사와 이후의 연구를 바탕으로 국외소재문화재 조사보고서 제3권으로 『미국 UCLA 리서치도서관 스페셜 컬렉션 소장 함호용자료』를 발간하게 되었습니다. 보고서에는 함호용 자료 856건 1,045점 중 특히 중요한 300여 점을 선별하여 도판해설과 함께 수록하였습니다. 더불어 국내는 물론 외국의 한국학 연구자 및 일반인들도 쉽게 이해하고 활용할 수 있도록 한국어와 영어를 병기하였습니다.

조사에 도움을 주신 수첸 UCLA 동아시아도서관장과 조상훈, 이윤희 한국학 사서, 조사 작업에 참여한 재단의 이귀원 전문위원, 국립중앙도서관의 봉성기 연구관 그리고 조사와 도록 발간에 힘쓴 재단의 최영창 실장과 오다연 연구원 등 담당자들에게 감사의 뜻을 전합니다.

2013년 12월

# 미국 와이즈만미술관 소장 한국문화재[*]

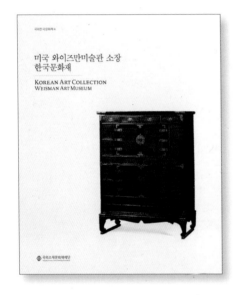

국외소재문화재재단은 외국에 있는 우리 문화재를 체계적으로 조사하고 그 결과를 공유하고 활용하기 위하여 설립되었습니다. 재단은 2013년부터 국외 박물관과 미술관, 개인 소장자를 대상으로 우리 전문가들을 현지에 파견하여 문화재의 현황을 파악하고 조사하는 실태조사 사업을 실시하고 있습니다. 그 노력의 일환으로 2013년과 2014년 두 차례에 걸쳐 시행한 미국 와이즈만미술관(Weisman

.........
[*] 국외소재문화재재단 편, 『미국 와이즈만미술관 소장 한국문화재』(2014).

Art Museum) 한국문화재 실태조사 성과를 '국외한국문화재' 제4권으로 펴내게 되었습니다.

와이즈만미술관은 미국 미네소타 주 미니애폴리스에 소재한 미네소타주립대학교 캠퍼스에 위치하고 있습니다. 와이즈만미술관은 미술관 이름의 유래가 된 프레데릭 와이즈만(Frederick R. Weisman)의 기증품을 중심으로 2만여 점의 미술품을 소장하고 있으며, 재학생과 미네소타 시민뿐 아니라 많은 관광객들이 방문하는 명소이기도 합니다. 그 중 한국문화재는 에드워드 라이트(Edward Reynolds Wright, Jr.)의 기증품이 대부분을 차지하는데, 그중에서도 한국 가구 190여 건은 미국 내에서도 손꼽히는 높은 수준과 규모를 자랑합니다. 또한 미네소타 프로젝트의 일환으로 1957년 서울대학교 미술대학과 교류전시를 통해 기증받은 근현대 회화 30여 점을 소장하고 있기도 합니다. 현재 미술관의 한국실에는 가구와 도자기, 회화 등 한국문화재 20여 점이 상설 전시되고 있습니다.

이 미술관 소장 한국문화재에 대하여 전문가 조사가 한 차례도 이루어지지 않았던 상황에서 우리 재단이 한국문화재를 전수 조사하고 수장고에 보관된 유물들까지 조명했다는 점이 이 보고서가 지닌 특징이라고 할 수 있습니다. 이 보고서에는 현지 조사한 총 360건의 한국문화재 중에서 가구, 토기·와전, 도자기, 회화 각 분야별 다양성과 가치를 고려하여 236건을 선별하여 실었습니다. 더불어 도록의 한국문화재 총목록에는 조사

한 모든 문화재를 수록하였습니다. 이 보고서는 소장 작품을 소개하여 관련 연구자들에게 자료를 제공하는 한편 국내외 일반인에게도 우리 문화재의 가치와 아름다움을 알릴 수 있도록 국문판과 영문판 2책으로 구성하고 용어의 해설을 덧붙였습니다.

보고서가 발간되기까지 국내외 많은 분들의 도움이 컸습니다. 먼저 2년에 걸쳐 소장품을 모두 공개하고 불편함 없이 조사할 수 있도록 적극적으로 협조해 주신 와이즈만미술관의 린델 킹(Lyndel King) 관장과 로라 무에시그(Laura Muessig) 컬렉션 레지스트라를 비롯한 와이즈만미술관 모든 관계자들께 감사의 말씀을 드립니다. 또한 김삼대자, 김영원, 김길식 조사위원들께 고마움을 전합니다. 이 모든 분들이 성실하게 조사에 임하고 보고서 발간 과정에서 조언을 아끼지 않았기에 순조롭게 짜임새 있는 보고서가 나올 수 있었습니다.

마지막으로 최영창 실장 이하 조사연구실의 모든 직원들에게도 감사함을 표합니다. 1차 조사를 총괄한 재단의 정계옥 전 조사연구실장과 두 차례의 조사 및 보고서를 진행 총괄한 오다연 팀장대리, 보고서의 자료와 원고 정리를 담당해준 남은실, 오승희 연구원의 수고도 각별합니다.

이 보고서가 앞으로 한국문화재에 관심 있는 국내외 기관과 개인에게 널리 이용되기를 바랍니다. 특히 와이즈만미술관의 교육과 향후 전시에도 활용되기를 기대합니다.

2014년 12월

# I-5

국외한국문화재
총서 발간사

## 일본 와세다대학
## 아이즈야이치기념박물관 소장
## 한국문화재*

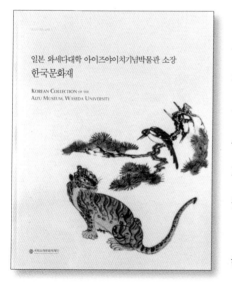

국외소재문화재재단은 본격적으로 업무를 시작한 2013년 이후 해외 국·공·사립 기관 및 개인소장 한국문화재에 대한 실태조사를 꾸준히 실시하고 있습니다. 아울러 실태조사의 결과물을 담은 보고서를 출간하여 공공기관 및 학계 전문가들과 그 성과를 공유하여 왔습니다.

재단이 이번에 발간하는 『일본 와세다대학 아이즈야이치기념박물관 소장 한국문화재』

.........

* 국외소재문화재재단 편, 『일본 와세다대학 아이즈야이치기념박물관 소장 한국문화재』(2014).

는 일본에서 공식적으로 실시한 첫 실태조사의 결과물입니다. 널리 알려진 바와 같이 1882년 설립된 와세다대학(早稻田大學)은 세계적인 일본의 명문 사학(私學)입니다. 또한 와세다대학의 종합박물관인 '아이즈야이치기념박물관(會津八一記念博物館)'은 지난 130여 년 간 배출한 빼어난 인재들과 함께 와세다대학이 자랑하는 보배입니다.

아이즈야이치기념박물관은 일본의 선구적 미술사학자인 아이즈 야이치(會津八一, 1881-1956)의 이름을 딴 것으로, 바로 그가 수집해 기증한 소장품을 기초로 이루어졌습니다. 동양미술사학자이자 서화가이며 시인으로도 유명한 아이즈 교수는 미술사학의 연구방법으로 실물작품에 대한 연구를 강조하여, 실물작품 연구와 문헌사료 연구가 수레의 두 바퀴와 같이 조화를 이루어야 한다고 하는 '실물존중의 학풍'을 주창하였습니다.

무엇보다 아이즈 교수는 주장에 그치지 않고, 교육과 연구자료로 활용하기 위해 사재를 털어 수많은 문화재를 구입하였습니다. 문헌과 실물, 이론과 실천을 겸비한 그의 학문자세는 지금은 일견 당연한 것으로 보일 수도 있지만, 기본에 충실할 것을 강조했다는 점에서 현재의 학자들에게도 귀감이 됩니다.

한국과 일본이 함께 지내 온 밀접한 관계의 역사는 선사시대로 거슬러 올라갑니다. 그 오랜 역사만큼이나 많고 중요한 한국문화재들이 일본에 남아 있으며, 그만큼 일본에 있는 한국문화재의 조사와 연구는 중요한 의미가 있습니다. 바로 이 점에

서 일본에서의 첫 조사와 그 결과물의 출판이 와세다대학 아이즈야이치기념박물관 소장품을 대상으로 하였다는 것은 매우 뜻 깊고 보람 있는 일이 아닐 수 없습니다.

이 결과물이 나오기까지 한국과 일본의 수많은 관계자들의 헌신적인 노력이 있었으며, 이들의 도움 없이 이번의 성과는 불가능한 일이었을 것입니다. 여러 난관들에도 불구하고 조사가 성사될 수 있게 도와주신 와세다대학 이성시 이사, 아이즈야이치기념박물관 오하시 가쓰아키(大橋一章) 전 관장, 쓰카하라 후미(塚原史) 관장, 가와지리 아키오(川尻秋生) 부관장, 오자키 다케오(尾崎健夫) 전 사무장, 하야시 고주(林幸樹) 사무장을 비롯한 박물관 관계자 여러분, 와세다대학 문화추진부 미야시타 가즈노리(宮下一典) 과장, 도서관의 마쓰오 아코(松尾亞子) 씨, 시마다 오사무(島田修) 씨, 문학학술원 강사 사쿠라바 유스케(櫻庭裕介) 씨 등 대학 관계자 여러분께 감사드립니다.

또한 아이즈야이치기념박물관의 아사이 교코(淺井京子) 특임교수, 김지호, 나카카도 료타(中門亮太), 오쿠마 세이사쿠(奧間政作), 히라하라 노부타카(平原信崇) 씨 등 실무를 담당했던 교직원들의 노고도 잊을 수 없습니다. 이와 함께 조사와 집필에 참여해 주신 모든 분들께도 감사의 인사를 전합니다.

이번 조사사업은 물론, 우리 재단의 여러 사업에 지원을 아끼지 않은 주일 한국문화원의 심동섭 원장 및 직원 여러분께도 감사드립니다.

이 책이 앞으로 와세다대학 아이즈야이치기념박물관을 필두로 일본에서 한국문화재를 연구하고 활용하는 데에 유용한 자료가 되기를 바랍니다. 또한 국내외 학자들과 문화인들에게 널리 이용되기를 기대합니다.

2014년 12월

# 1-6

국외한국문화재
총서 발간사

# 미국 클레어몬트대학도서관 소장
# 맥코믹컬렉션 한국문화재*

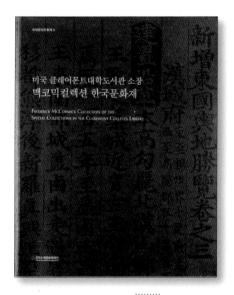

국외소재문화재재단은 국외의 한국문화재에 대한 실태와 현황을 체계적으로 파악하여 그 자료를 공유, 활용하기 위하여 노력하고 있습니다. 2013년부터 재단은 각국의 박물관과 도서관, 개인소장가들이 수집한 한국문화재를 대상으로 하는 실태조사사업을 실시하고 있습니다. 이 사업의 일환으로 2014년 8월 국립중앙도서관 도서관연구소와 공동으로 클레어몬트대학도서관(Claremont Colleges

.........

* 국외소재문화재재단 편, 『미국 클레어몬트대학도서관 소장 맥코믹컬렉션 한국문화재』
(2015)

Library)의 맥코믹컬렉션(McCormick Collection)을 조사하였고, 그 결과를 '국외한국문화재' 제6권으로 발간하게 되었습니다.

클레어몬트대학도서관 맥코믹컬렉션은 한국과 중국, 러시아에서 특파원으로 활동했던 프레더릭 맥코믹(Frederick Mc-Cormick, 1870~1951)의 사후 그의 부인 애들레이드 맥코믹(Adelaide Gillis McCormick)이 1952년 클레어몬트대학의 아시아 연구 증진을 위해 기증한 것으로 미국에서 손꼽히는 한국고도서 컬렉션 중 하나입니다. 총 128종 808책에 달하는 맥코믹컬렉션은 다수의 완질본과 국내에서도 보기 드문 희귀본들을 갖추고 있고, 유명 문인들의 장서인이 있는 문집들도 상당수 포함되어 있어서 높은 학술적 가치를 지니고 있습니다. 재단은 이러한 귀중한 자료를 이번 조사를 통해 소개할 수 있게 되어 매우 기쁘게 생각합니다. 이 보고서는 이러한 내용을 국내외 관련 연구자들과 공유하고, 한편으로는 일반 독자들의 이해를 돕고 활용할 수 있도록 하기 위하여 해설을 덧붙이고 한글과 영문을 병기하였습니다.

보고서가 발간되기까지 적극적으로 협조해주신 클레어몬트대학도서관의 케빈 멀로이(Kevin Mulroy) 학장과 스페셜 컬렉션 및 클레어몬트대학도서관의 캐리 마쉬(Carrie Marsh) 관장을 비롯한 클레어몬트대학도서관의 모든 관계자들에게 깊은 감사의 뜻을 전합니다. 또한 조사 작업에 참여한 이귀원 전 국립중앙도서관 도서관연구소장과 봉성기 국립중앙도서관 학예연

구관, 재단의 오다연 팀장대리와 최중화, 남은실 연구원, 그리고
보고서가 나오기까지 후속 작업을 맡아준 김동현 팀장대리와
안민희 연구원의 각별한 수고에도 감사를 표합니다.

<div align="right">2015년 7월</div>

# I-7

국외한국문화재
총서 발간사

# 중국 푸단대학도서관 소장 한국문화재[*]

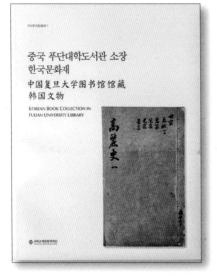

대한민국의 국외소재문화재재단은 나라 밖의 한국 문화재를 적극적으로 조사, 연구하고 이를 효율적으로 활용하기 위한 노력을 기울이고 있습니다. 이 책은 2014년 가을, 중국 상하이에 있는 푸단(復旦)대학도서관이 소장 중인 한국전적문화재의 실태조사 성과를 담아낸 보고서입니다.

그동안 한국의 문화재 관련 기관들이 중국에 있는 한국 문화재를 조사하기 위해 많은 노력을 기울였지만, 뚜렷한 성과를 거두지 못한 것이

.........

[*] 국외소재문화재재단 편, 『중국 푸단대학도서관 소장 한국문화재』(2015).

사실입니다. 그런 의미에서 국외소재문화재재단이 중국 명문 대학인 푸단대학도서관이 소장하고 있는 한국전적문화재를 조사하기 위해 전문가를 파견하여, 전체 상태를 확인하고 고해상도의 사진을 촬영하게 된 것은 매우 뜻깊은 일이라 할 수 있습니다. 그리고 조사 자료들을 묶어 실태조사 보고서를 발간하게 된 것은 그동안 중국에서 잊혀져있던 한국 문화재들의 소재와 현황을 파악하는 데 좋은 계기가 되리라 봅니다.

이번에 발간하는 실태조사 보고서에는 푸단대학도서관이 소장중인 65종 424책들에 대한 조사결과를 수록하였습니다. 이 보고서를 통해 국외에 있는 한국전적문화재의 학술적 가치를 재인식하고 한·중 양국의 국민들과 널리 향유하는 계기가 되기를 희망합니다. 또한 푸단대학도서관에서는 소장하고 있는 한국전적문화재에 대한 정확한 정보와 가치를 파악하여 앞으로 다양하게 활용하게 되기를 바랍니다.

조사보고서가 나오기까지 소장기관의 아낌없는 협조와 지원이 있었습니다. 이 자리를 빌어 옌펑(严峰) 상무부관장 이하 푸단대학도서관 관계자들에게 감사의 뜻을 표합니다. 또한 류재기(柳在沂) 전 주중대한민국대사관 참사관과 김진곤(金鎭坤) 주 상하이한국문화원장의 헌신적인 노력에도 감사합니다. 현지 실태조사와 보고서 발간에 힘써주신 이귀원(李貴遠) 전 국립중앙도서관 도서관연구소장과 옥영정(玉泳晸) 한국학중앙연구원 교수, 하혜정(河惠丁) 국사편찬위원회 연구위원, 김소희(金昭姬)

한국학중앙연구원 장서각 전임연구원 그리고 재단의 보고서 출간 관련 담당자들에게도 고마움을 표합니다.

2015년 8월

# 중국 상하이도서관 소장 한국문화재<sup>*</sup>

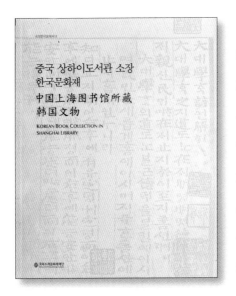

중국의 경제 중심지인 상하이(上海)에 자리한 상하이도서관은 수도 베이징(北京)의 국가도서관과 더불어 중국을 대표하는 유서 깊은 학술 문화기관입니다. 1952년 개관 이후 약 1,300만 권의 방대한 장서를 수집, 소장하고 있습니다. 상하이 시민들이 즐겨 찾는 자랑스러운 명소이기도 합니다. 이런 중요성에도 불구하고 지금까지 상하이도서관 소장 한국전적문화재에 대한 조사가 제대로 이루어지

..........

\* 국외소재문화재재단 편, 『중국 상하이 도서관 소장 한국문화재』(2015).

지 않았습니다. 이는 매우 아쉬운 일이 아닐 수 없습니다.

　다행스럽게도 국외소재문화재재단은 2014년 10월, 상하이도서관 역사문헌센터(歷史文獻中心)에 전적 전문가로 구성된 조사단을 파견하여, 한국전적문화재의 전체 실태를 확인하게 되었습니다. 이 조사 과정에서 조선 세종 때 제작되어 경연에서 사용되다가 일본 비요문고(尾陽文庫)를 거쳐 현재 상하이도서관에 이르기까지 동아시아 3국을 전전한 『자치통감강목(資治通鑑綱目)』을 발굴하였습니다. 이 책은 우리나라에서도 희귀한 금속활자인 경자자(庚子字)로 간행된 판본인데다, 59권 59책이 완질로 남아있는 매우 귀중한 자료입니다. 이번에 발간하는 보고서에는 이 책을 비롯하여 상하이도서관에 소장된 한국전적문화재 193종 1,320책의 조사결과와 성과를 모두 수록 하였습니다.

　이 보고서 발간은 국외에 있는 한국전적문화재의 학술적 가치를 재인식하고 국민들의 관심을 제고하는 계기가 될 것입니다. 상하이도서관 측도 소장 중인 한국전적문화재의 정확한 정보와 숨겨져 있던 가치를 파악하게 되어 앞으로 보다 다양하게 활용할 수 있을 것으로 기대됩니다. 이와 더불어 이 보고서가 그동안 중국에서 잊혀있던 한국 문화재들의 소재와 현황을 총체적으로 파악하는 단초가 되기를 희망합니다.

　상하이도서관 소장 한국전적문화재가 전수조사 되기까지 소장기관의 아낌없는 협조와 지원이 있었습니다. 이 자리를 빌어 황셴궁(黃显功) 역사문헌센터(歷史文獻中心) 주임 이하 상하이도

서관 관계자들에게 감사의 인사를 드립니다. 또한 실태조사 교섭과 진행에서 큰 역할을 담당한 류재기(柳在沂) 전 주중대한민국 대사관 참사관과 교섭과 원활한 실태조사 진행을 위해 애써주신 김진곤(金鎭坤) 주 상하이한국문화원장의 헌신적인 노력에도 감사드립니다. 현지 실태조사와 보고서 발간에 힘써주신 이귀원(李貴遠) 전 국립중앙도서관 도서관연구소장과 옥영정(玉泳晸) 한국학중앙연구원 교수, 하혜정(河惠丁) 국사편찬위원회 연구위원, 김소희(金昭姬) 한국학중앙연구원 장서각 전임연구원 그리고 재단의 보고서 발간을 진행한 담당자들에게도 고마움을 표합니다.

2015년 8월

# I-9

국외한국문화재
총서 발간사

# 일본민예관 소장 한국문화재 I: 공예편[*]

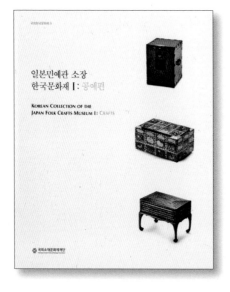

국외소재문화재재단은 외국에 있는 우리 문화재를 체계적으로 조사하여 그 결과를 공유하고 활용하기 위하여 노력하고 있습니다. 설립 이후 재단은 외국의 박물관, 미술관, 도서관이 소장하고 있는 한국문화재 및 개인컬렉션을 대상으로 실태조사 사업을 꾸준히 실시하고 있습니다. 아울러 실태조사의 결과물을 담은 보고서를 출간하여 그 성과를 국내외에 걸쳐 폭넓게 공유해 왔습니다.

..........

* 국외소재문화재재단 편, 『일본민예관 소장 한국문화재 I: 공예편』(2015).

재단은 2014년 12월부터 2015년 9월까지 일본민예관이 소장한 한국문화재를 전수조사하고, 그 결과를 엮어 '국외한국문화재' 제9권, 『일본민예관 소장 한국문화재 I : 공예편』을 발간하게 되었습니다.

일본민예관은 1936년 야나기 무네요시(柳宗悅)가 설립한 이후 '민예'라는 뚜렷한 기준을 가지고 다양한 문화재를 수집하여 현재 17,000여 건을 소장하고 있습니다. 특히 1,600여 건에 달하는 한국컬렉션은 야나기 무네요시의 수집품을 중심으로 도자기, 회화, 목칠공예, 석공예, 금속공예, 짚풀공예 등으로 구성되어 있습니다. 일본민예관의 한국컬렉션은 현재까지 전수조사가 된 적이 없었기 때문에 전문가에 의한 재단의 실태조사는 그 의미가 매우 크다고 할 수 있습니다. 이와 함께 재단은 목칠공예품 조사를 통해 보존처리가 필요한 유물들을 확인하고 일본민예관 소장 한국문화재의 보존·복원 사업을 병행하였습니다.

실태조사 결과보고서는 일본민예관 소장 유물을 소개하고 국내외 전문가는 물론 일반 독자들에게도 우리 문화재의 가치와 아름다움을 알릴 수 있도록 공예편과 도자·회화편 2책으로 제작됩니다. 그 중 공예편은 목칠공예, 금속공예, 석공예, 짚풀공예, 지공예 등 다양한 유물을 종합적으로 수록하였습니다.

도록이 발간되기까지 국내외 많은 분들의 도움이 컸습니다.

먼저 일본민예관의 관계자에게 깊은 감사의 뜻을 전합니다. 다섯 차례의 실태조사 기간 동안 소장품을 모두 공개하고 조사의 전 과정에 적극적으로 협조해주신 일본민예관의 후카사와 나오토 (深澤直人) 관장과 스기야마 다카시(杉山享司) 학예부장을 비롯한 일본민예관 모든 직원에게 감사의 뜻을 전합니다. 또한 재단의 사업에 많은 관심을 가지고 지원을 아끼지 않은 심동섭 전 주일 한국문화원장과 직원 여러분께도 감사드립니다. 재단의 실태조 사와 집필에 참여한 김삼대자, 신탁근, 최응천, 최공호, 전성임 조 사위원과 고화질의 유물 사진을 촬영한 서헌강 사진작가의 노고 가 없었다면 이런 귀중한 도록은 발간될 수가 없었을 것입니다.

재단의 최영창 전 조사연구실장을 비롯하여 조사연구실의 모든 직원들에게도 감사함을 표합니다. 조사와 도록 발간을 총 괄한 오다연 팀장대리와 조사 진행을 담당한 김성호, 최중화 연 구원, 원고 정리와 도록의 가편집을 담당해준 남은실, 김영희 연 구원의 수고도 각별합니다.

이 보고서가 국내외의 문화재 관계 기관과 개인 연구자들에 게 널리 이용되기를 바랍니다. 특히 일본민예관의 사회교육과 향후 전시에 적극 활용되기를 기대합니다.

2015년 11월

# I-IO

## 러시아와 영국에 있는 한국전적[*]

국외소재문화재재단은 2013년부터 국외 박물관과 미술관, 도서관 및 개인 소장자를 대상으로 우리 전문가들을 현지에 파견하여 문화재의 현황을 파악하고 조사하는 실태조사 사업을 실시하고 있습니다. 이러한 노력의 일환으로 재단은 2014년 정책연구용역과제를 시행하여 러시아와 영국 소재 한국전적을 조사하였고, 그 결과를 엮어 '국외 한국전적' 총서 3권을 펴내게 되었습니다.

조사단(책임연구원 유춘동, 선문대 역사문화콘텐츠학과 조교수)은 구한말 해외로 반출된 조선시대 전적 가운데 주한 영국공

.........

[*] 국외소재문화재재단 편, 『러시아와 영국에 있는 한국전적』(보고사, 2015).

사였던 윌리엄 애스턴(William George Aston, 1841~1911)의 수집본이 소장된 러시아의 상트페테르부르크 동방학연구소와 영국의 케임브리지대학 도서관 및 상트페테르부르크 국립대학을 중점 조사했습니다. 더불어 조사 과정에서 한국전적이 소장된 것으로 확인된 런던대학 동양아프리카대학(SOAS)도 조사하게 되어 2개국 4기관에서 총 373종 2,029책을 확인하였습니다.

러시아의 상트페테르부르크 동방학연구소의 소장품은 기왕에 일부 조사된 바 있으나 나머지 3기관은 국외소재 한국문화재 통계에 집계되지 않은 기관으로서 현황파악 및 조사가 필요한 상황이었습니다.

러시아 상트페테르부르크 국립대학은 러시아에서 가장 오래된 대학으로 1724년에 설립되었고 1890년대부터는 조선주재 외교관 양성을 위해 조선어 교육을 실시하였습니다. 그 때문에 소장본들이 조선어 학습과 밀접한 관계를 가지고 있습니다. 상트페테르부르크 동방학연구소의 전신은 러시아 학술아카데미 동양필사본연구소로 1818년에 아시아박물관 내 연구기관으로 설립되었습니다. 1950년 연구소가 수도인 모스크바로 이동하면서 상트페테르부르크 동방학연구소는 지부가 되어 근대 이전의 중요한 고서들의 보관, 연구를 담당하게 되었습니다. 동방학연구소에는 애스턴과 조선에서 외교 고문으로 활동했던 파울 폰 뮐렌도르프(Paul Georg von Möllendorf, 1848~1901)가 수집한 고소설 및 한일관계를 다룬 다수의 책들이 소장되어 있습니다.

영국 케임브리지대학 도서관은 영국 6대 납본(納本) 도서관의 하나로, 일본학 컬렉션으로도 유명합니다. 한국전적은 애스턴 사후 그의 장서 중 일본서를 양도받는 과정에서 일부가 섞여 들어갔던 것으로 보입니다. 런던대학 SOAS는 한국어 또는 한국 미술과 고고학, 법학 등 한국을 주제로 한 도서를 다수 소장하고 있습니다. 대부분이 근현대 자료이며, 남북한 자료가 혼재되어 있다는 것이 특징입니다. SOAS에서는 고소설을 중심으로 전적류 32종 48책을 확인하였습니다. 케임브리지대학 도서관에서는 애스턴의 장서 목록과 함께 한국어를 학습했던 방식을 보여주는 메모지 등의 자료를 새롭게 확인하였습니다. 또한 중국서 혹은 일본서로 잘못 분류되어 있던 한국전적을 찾아내었으며, 미국인 선교사 드류(A. Damer Drew, 1859~1926)가 기증한 초기 성경 관련 자료도 확인할 수 있었습니다.

'국외 한국전적' 총서 『러시아와 영국에 있는 한국전적』은 총 3권으로 구성되었습니다. 제1권은 4개 기관에서 조사 완료된 한국전적 총목록이며 제2권은 현지조사를 바탕으로 한 연구논문집입니다. 마지막 제3권은 애스턴이 수집하여 현재 러시아 상트페테르부르크 동방학연구소에 기증한 『조선설화(Corea Tales)』입니다. 『조선설화』는 흥미로운 11개의 단편들을 묶은 책으로 조선어 교사였던 김재국이 애스턴의 조선어 학습을 위해 제작한 책으로 알려져 있습니다.

총서가 발간되기까지 국내외 많은 분들의 도움이 컸습니다.

유춘동 책임연구원을 비롯하여 조사단의 허경진, 이혜은, 백진우, 권진옥 공동연구원의 노고가 없었다면 이런 귀중한 단행본은 발간될 수 없었을 것입니다. 연구자들이 성실하게 조사에 임하고 보고서 발간 과정에서 최선을 다해 주었기 때문에 순조롭게 짜임새 있는 보고서가 나올 수 있었습니다. 러시아 상트페테르부르크 국립대학과 동방학연구소, 영국의 케임브리지대학 도서관 및 SOAS의 모든 관계자에게도 깊은 감사의 뜻을 전합니다. 특히 러시아의 아델라이다 트로체비치(Adelaida. F. Trotsevich) 교수와 국립대학의 아나스타샤 구리예바(Anastacia. A. Guryeva) 교수의 협조와 배려는 각별했습니다. 마지막으로 2014년 정책연구용역을 총괄한 최영창 조사연구실장을 비롯하여 조사연구실 직원들에게도 감사의 뜻을 표합니다.

이 보고서가 앞으로 국외소재 한국전적에 관심 있는 기관과 개인에게 널리 이용되기를 바랍니다.

2015년 8월

# 왜관수도원으로 돌아온 겸재정선화첩*

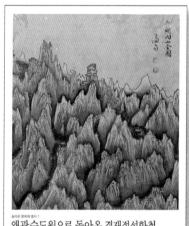

돌아온 문화재 총서 1
**왜관수도원으로 돌아온 겸재정선화첩**

🏛 국외소재문화재재단

여러 나라의 수많은 곳에 유출되어 있는 15만 점 이상의 우리나라 문화재들은 국내로 되찾아오는 '환수'나 현지에서 우리의 역사와 문화를 올바르게 알리는 데 선용하는 이른바 '현지 활용'의 대상이 된다. 일차적으로 약탈이나 절도 등 불법적인 방법으로 반출된 문화재들은 환수의 대상이 되고, 외교나 통상 등 우호적이고 합법적인 경위를 거쳐 타국으로 나간 문화재들은 현지 활용의 대상이 된다고 하겠다. 환수나 현지의 활용이

.........
* 국외소재문화재재단 편, '돌아온 문화재 총서 1'『왜관수도원으로 돌아온 겸재정선화첩』(사회평론아카데미, 2013).

나 우리에게는 똑같이 중요하나 많은 국민들은 아무래도 환수를 더 중요시하는 듯하다.

그런데 문화재의 환수 자체는 지극히 중요하게 여기면서도 막상 환수가 이루어진 다음에는 별다른 조치를 취하지 않은 채 곧 잊혀지고 마는 일이 적지 않다. 이는 환수의 중요성을 무색하게 하는 일이 아닐 수 없다. 환수된 문화재들의 가치와 의의를 철저한 학술적 고찰을 통하여 올바르게 밝히고 조사와 연구, 교육, 전시와 홍보 등에 제대로 활용이 되도록 해야 마땅하다.

이를 위하여 우리 국외소재문화재재단은 이제부터 "돌아온 문화재 총서"를 지속적으로 펴낼 계획이다. 그 첫 번째 대상으로 독일 상트 오틸리엔수도원에 소장되어 있다가 선지훈 신부의 노력에 힘입어 영구대여 형식으로나마 왜관수도원으로 돌아온 《겸재정선화첩》을 택하기로 하였다. 이 화첩에는 진경산수화, 일반산수화, 고사(故事)인물화 등 모두 21점의 작품들이 담겨져 있어서 18세기의 대표적 화가였던 겸재 정선의 화풍 연구에 매우 중요한 참고가 된다.

이러한 중요성과 함께 독일과 우리나라에서 각각 한 차례씩 두 차례나 화마에 회진될 뻔한 위기를 겪었던 문화재여서 각별한 관심의 대상이 되지 않을 수 없다. 그래서 이 소중한 화첩을 종합적으로 조망하고 현재의 모습 그대로 영인을 통해 재현함과 동시에 고찰하는 기회를 갖기로 한 것이다. 책자의 발간 및 출판기념회의 개최, 학술대회와 화첩 전시회의 개최 등이 그 취

지를 십분 살려줄 것으로 믿는다.

책자는 화첩 원본을 충실하게 되살린 영인본과 화첩의 환수 과정과 학술적 의의를 밝히는 글들을 모은 단행본 등 두 책으로 발간한다. 영인본은 화첩을 되돌려 준 독일의 오틸리엔수도원에도 보내, 우리의 고마운 마음을 전함과 동시에 화첩을 우리나라로 떠나보낸 독일 수도원 측의 허전함과 아쉬움을 달래고, 우의를 돈독하게 다지고자 한다. 이는 우리의 환수 대상 문화재들을 소장하고 있는 다른 나라와 기관들에게도 많은 참고가 될 것으로 믿어진다. 또 다른 한 권의 책에는 환수문화재를 어떻게 할 것인지의 문제, 정선 화첩의 의의, 화첩의 발견과 환수과정, 정선의 산수화와 고사인물화에 대한 고찰, 작품 해설 등을 다룬 글들이 실려 있어서 종합적으로 검토한 학술적 성과로 꼽힐 것으로 본다. 이와 더불어 국립고궁박물관의 협조를 얻어 개최하는 전시회를 통해서는《겸재정선화첩》에 실린 작품들의 면면을 국민들에게 선보이게 될 것이다. 한독수교 130주년을 맞이한 해에 이러한 책자를 내고 부대 행사들을 개최하게 되어 더욱 뜻깊다.

이 화첩의 발견과 환수, 책자들의 발간, 학술대회 및 전시회의 개최를 위하여 애쓴 모든 분들에게 충심으로 감사의 뜻을 표한다.

2013년 10월

# 2-2

돌아온 문화재 총서
발간사

# 경남대학교 데라우치문고
# 조선시대 서화[*]

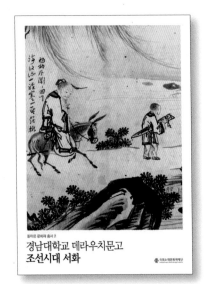

국외소재문화재재단(이하 재단)은 우여곡절 끝에 고국으로 돌아온 문화재들의 학술적 가치와 의의를 파헤쳐 보고 국민들과 공유하기 위하여 '돌아온 문화재 총서'를 지속적으로 펴내고 있다. 아울러 이와 연계하여 특별강연회와 특별전시회도 개최하고 있다. 해당 문화재의 환수에 기여한 분들에 대한 고마움의 표명도 당연히 곁들인다.

2013년에 실시한 '돌아온 문화재 총서'의 첫 번째 대상은 독일 상트 오틸리엔수도원에 소장되

.........

[*] 국외소재문화재재단 편, '돌아온 문화재 총서 2' 『경남대학교 데라우치문고 조선시대 서화』 (사회평론아카데미, 2014).

어 있다가 영구대여 형식으로 왜관수도원에 돌아온《겸재정선
화첩》이었다. 그것에 이어 올해에는 두 번째 대상으로 경남대학
교가 일본 야마구치현립대학(당시 야마구치여자대학)으로부터
기증받은 데라우치문고(寺內文庫)를 택하였다.

'돌아온 문화재 총서 2'로 경남대학교박물관 소장 데라우치
문고를 택하는 데에는 적지 않은 고심이 따랐다. 1965년에 한일
국교정상화 합의가 이루어진 지 50년이 다 되어 감에도 불구하
고 현재 한국과 일본의 관계는 최악의 상태라 해도 과언이 아니
기 때문이다. 독도, 위안부, 역사왜곡 문제 등에 대한 일본의 극
우적 견해와 태도가 한국 국민들의 마음을 대단히 어둡게 하고
있다. 최근 2년 사이 쓰시마(對馬島)에서 잇따른 한국유래 불상
들의 도난사건으로 일본 내에서도 한국에 대한 감정이 악화되
고 있다.

이 같은 상황을 개선하는 데 조금이라도 도움이 되기를 바
라며 재단은 '돌아온 문화재 총서'의 두 번째 대상으로 경남대학
교가 기증받은 데라우치 구장(舊藏) 한국문화재를 재조명하기로
하였다. 데라우치문고를 대상으로 삼은 것은 올해가 한일강제
병합 104주년, 독립만세운동 95주년이 되는 해이고 한일국교정
상화 50주년을 바로 코앞에 두고 있다는 점에서 의미가 크다고
생각된다. 데라우치 마사타케가 조선에서 수집한 고미술품 가
운데 학술적 가치가 높은 문화재를 선별하여 가져왔을 뿐만 아
니라 한일양국의 정계와 민간(대학)이 함께한 교섭에 의한 기증

을 통해 문화재가 고국의 품으로 돌아온 모범적인 사례라고 여겨지기 때문이다.

오호데라우치문고(櫻圃寺內文庫, 이하 데라우치문고)는 일제 강점기에 제3대 조선통감과 초대 조선총독을 지낸 데라우치 마사타케(寺內正毅, 1852~1919)의 유지를 받들어 그의 아들 데라우치 히사이치(寺內壽一, 1879~1946)가 고향인 야마구치(山口)에 세운 사설문고이다. 이 문고에는 데라우치 마사타케가 조선에서 수집한 조선시대 고미술품들이 상당수 포함되어 있다. 그는 서화고동(書畵古董)에 취미가 있어서 조선의 고미술품을 많이 수집하였는데, 우리 문화재에 대한 그의 관심은 '일선동조론(日鮮同祖論)'이라는 식민정책과도 무관하지 않았던 것으로 보인다. 그가 조선 관련 자료를 수집한 시기는 조선총독에 취임했던 1910년부터 일본으로 돌아간 1916년까지로 추정된다. 1957년에 이 문고의 장서들은 야마구치현립대학(당시 야마구치여자단기대학)으로 이관되었다.

야마구치여자대학(1975년 야마구치여자단기대학에서 승격)에 소장되어 있던 데라우치문고 가운데 학술적 가치가 가장 높은 조선시대 화첩, 기록화, 서첩, 간찰첩 등 우리 문화재 98종 135책 1축(1,995점)은 1995년 11월 11일에 야마구치에서 기증 각서조인식을 갖고 1996년 1월 24일에 고국으로 이관되었다.

데라우치문고의 한국으로의 귀환을 위해 많은 분들이 기여, 공헌했다. 우선 1995년 당시 한일의원연맹(韓日議員聯盟) 한국

측 간사였던 김영광(金永光, 1931~2010) 의원과 일본 야마구치현 출신의 중의원의원으로 일본 법무성 정무차관을 겸하고 있던 가와무라 다케오(河村建夫) 등 양국의 정치인들이 한일우호를 위해 데라우치문고의 기증 교섭을 이끌었다. 무엇보다 기증을 성사시키기 위해 노력한 박재규 경남대학교 총장과 다카야마 오사무(高山治) 전 학장을 비롯한 당시 야마구치여자대학 관계자들의 기여도 잊을 수가 없다. 대상 문화재의 선정은 고 임창순(任昌淳, 1914~1999) 선생(당시 문화재위원장) 등이 담당하였다.

경남대학교는 데라우치문고를 기증받은 후 한마미래관에 '데라우치전시실'을 설치하고, '한마고전총서(汗馬古典叢書)'라는 제목의 자료집 간행을 통해 한국의 연구자들이 학문적으로 이용할 수 있도록 편의를 제공하여 왔다.

재단의 연구조사팀은 경남대학교의 협조로 올해 6월 일본 야마구치현립대학 부속도서관과 야마구치현립야마구치도서관에 분산 소장되어 있는 데라우치문고 가운데 조선시대 관련 유물들을 조사하고 살펴볼 기회를 가질 수 있었다. 이는 새로이 진전된 또 다른 성과라 하겠다.

이번 '돌아온 문화재 총서 2'의 제1책인 『경남대학교 데라우치문고 조선시대 서화』에는 데라우치문고의 설립과 1957년 이후 타 기관으로의 이관 과정, 주요 서화유물에 대한 학술적 성과 등 다양한 자료들이 실려 있어서 참고할 가치가 크다고 본다.

제2책인 『경남대학교 데라우치문고 간찰 속의 조선시대』는

경남대학교박물관 데라우치문고 가운데 가장 큰 비중을 차지하고 있는 조선시대 편지 속에 담겨 있는 조선시대 사대부들의 생활상을 여섯 가지 주제로 나누어 흥미롭게 다루고 있다.

이번에 출판된 경남대학교박물관 소장 데라우치문고의 일부를 통해서 학술적으로는 조선시대의 다양한 면을 새로이 규명하고 동시에 문화재를 사랑한 양국의 기관 및 개인들이 싹 틔운 희망의 메시지도 발견할 수 있다. 데라우치문고의 소중한 문화재를 되돌려 받고, 이를 기념하여 책자들을 발간하고 특별강연회 및 특별전시회를 개최하게 된 것을 거듭 기쁘게 생각하며, 이 일들을 위하여 애쓴 모든 분들에게 충심으로 감사의 뜻을 표한다.

2014년 11월

# 돌아온 와전 이우치 컬렉션<sup>*</sup>

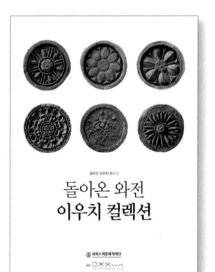

국외소재문화재재단(이하 재단)은 고국으로 돌아온 문화재들의 소중함과 그 학술적 의의를 보다 많은 국민들과 공유하기 위하여 '돌아온 문화재 총서'를 매년 펴내고 있다. 더불어 소장 기관들과 함께 특별전시회와 강연회를 추진하여, 국민들이 고국으로 돌아온 문화재를 더욱 잘 이해할 수 있도록 노력하고 있다.

2013년《겸재정선화첩》, 2014년 '경남대학교 데라우치문고'에 이어 2015년에는 '돌아온 문

.........
* 국외소재문화재재단 편, '돌아온 문화재 총서 3', 『돌아온 와전 이우치 컬렉션』(사회평론아카데미, 2015).

화재 총서'의 세 번째 대상으로 '이우치(井內) 와전(瓦塼) 컬렉션'을 조명한다. 이우치 컬렉션은 일본인 내과의사 이우치 이사오(井內功, 1911~1992) 선생이 수집한 와전 컬렉션으로, 남한 지역에서 접하기 어려운 고구려 와전을 비롯해, 삼국시대부터 조선·근현대에 이르는 기와와 전돌 5천여 점이 망라되어 있다. 그 뿐만 아니라 소장자의 한국문화재 사랑과 한일 간의 인적 교류에 힘입어 돌아오게 된 매우 모범적인 사례로서, 한일국교정상화 50주년을 맞는 올해 양국 간의 나아갈 길을 비추어 주기에 부족함이 없다.

이우치 와전 컬렉션의 상당수는 일제강점기 한반도 와전을 적극적으로 수집하였던 일본인 이토 쇼베(伊藤庄兵衛, ?~1946)의 컬렉션에서 유래한다. 이토의 사망 후 모습을 감추었던 와전들은 이우치 부자가 소장자를 수소문해 매입함으로써 세상의 빛을 보게 되었다. 이우치 선생은 '이우치고문화연구실(井內古文化研究室)'을 설립해 연구자들에게 개방하고, 중요 작품 2천여 점과 연구논문을 담은 『조선와전도보(朝鮮瓦塼図譜)』를 자비(自費)로 펴내어 한일 양국의 연구자와 도서관에 제공하였다. 이 과정에서 황수영, 김원용, 정영호 등 한국인 학자들과 교류하며 와전이 안전하게 보관될 곳을 모색하게 된 이우치 선생은 『조선와전도보』에 수록된 수집품의 절반인 1,082점을 1987년 국립중앙박물관에 선뜻 기증하였다.

2005년에는 와전 수집가 유창종 선생이 나머지 절반인

1,296점을 아들 이우치 기요시(井內潔)로부터 인수하였다. 이로써『조선와전도보』에 수록된 주요 와전이 모두 한국으로 돌아오게 되었다. 유창종 선생은 인수한 와전의 연구와 전시를 위해 '유금와당박물관'을 설립함으로써 민간 부문 문화재 환수의 아름다운 사례를 만들기도 하였다.

이 책에는 총 8명의 집필자들이 참여하였고, 이우치 컬렉션의 귀환 여정과 더불어 두 기관의 소장품 중 와전 명품 300점을 중심으로 한국 와전의 시대별 특징과 변천을 살펴보았다. 아울러 일본 데즈카야마대학(帝塚山大學) 부속박물관에 소장되어 있는 이우치 컬렉션의 기와편들도 처음으로 소개한다.

이 책이 나오기까지 국립중앙박물관과 유금와당박물관의 여러 분들이 도움을 아끼지 않았다. 기증 당시 유물 선정을 맡았던 인연으로 이 책의 감수를 맡아 준 김성구 전 국립경주박물관장, 이우치 와전 특별전을 마련해 준 유창종 유금와당박물관장, 그리고 집필자 여러분께 감사드린다. 더불어 재단의 책 발간을 따뜻이 도와준 이우치 기요시 선생의 쾌유를 기원한다. 이 책을 계기로 고국으로 돌아온 이우치 컬렉션이 더욱 활발히 연구되어, 한국 와당에 대한 이해의 폭을 넓히고 한일 간 우호의 꽃으로 피어나기를 기대한다.

2015년 11월

# 한미우호의 요람 주미대한제국공사관[*]

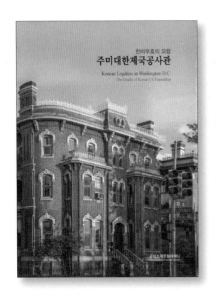

미국의 수도 워싱턴 D.C. 로건서클에는 19세기에 지어진 역사적 건물들이 밀집해 있습니다. 이 건물들 가운데에서도 단연 눈에 띄는 15번지의 붉은 벽돌 건물은 19세기 말~20세기 초 조선-대한제국의 공사관으로 사용되었던 역사적인 건물입니다. 그렇지만 이 건물이 겪어온 여정은 그리 순탄치 않았습니다.

조선은 1882년 서양 국가 중에서는 처음으로 미국과 조미수호통상조약을 체결하였습니다. 임

.........
[*] 국외소재문화재재단 편, 『한미우호의 요람 주미대한제국공사관』(2014).

오군란(1882)과 갑신정변(1884) 이후 강화된 청의 간섭에서 벗어나 자주독립국으로서의 위상을 떨치기 위해 조선은 조미수호통상조약에 규정된 대로 미국에 공사를 파견하기로 결정하였습니다. 이에 따라 1887년 특명전권공사로 박정양을 워싱턴에 파견하였으며, 공사관을 개설하여 미국과의 외교관계를 더욱 단단히 이끌어 가고자 하였습니다. 1891년 고종은 마침내 내탕금 2만 5천불을 들여 2년 전부터 임대해 사용해오던 로건서클 공사관 건물을 매입함으로써 조선의 자주독립외교의 중심으로 삼았습니다. 그러나 1905년 일제가 을사늑약으로 대한제국의 외교권을 강탈한 뒤 공사관의 기능은 정지되었고, 1910년 한일강제병합으로 국권이 강탈된 후 일제는 이 건물을 강제로 헐값에 매입하여 다시 미국인에게 팔아버렸습니다. 이로써 조선-대한제국 자주외교의 상징적 장소인 이곳은 그 역사적 의미가 탈각된 채 명맥만을 유지하였습니다.

그러나 해방 후 이곳을 되찾기 위한 대한민국 국민과 정부, 재미한인사회의 노력이 이어졌습니다. 각 언론에서는 잊혀졌던 공사관의 존재를 드러내고 국민들에게 알리고자 노력하였고, 미주 한인들은 "교민 1인 10달러 벽돌 1개 쌓기" 운동 등을 전개하기도 하였습니다. 그리고 마침내 2012년 문화재청에서 건물을 매입함으로써 소유권을 되찾았습니다.

국외소재문화재재단은 2013년 1월 문화재청으로부터 이 역사적인 건물의 관리와 운영을 위탁받아 공사관 복원 및 리모

델링 사업을 추진해 왔습니다. 조선-대한제국 시기 공사관으로 기능하였던 당시의 모습을 되찾고 당시의 역사를 재현함으로써 공사관의 역사적 의의를 국내외에 알리기 위한 사업입니다.

19세기 말~20세기 초의 모습을 재현하기 위해 재단에서는 그동안 공사관의 원형을 드러내는 다양한 자료들을 발굴해 왔습니다. 공사관 내외부의 사진 자료를 비롯하여 주미공사관과 대한제국 외부(外部) 사이에 주고받은 공문서, 미국 국무부 문서 가운데 주미공사관과 관련된 자료들은 물론, 당시 국내외 신문 및 잡지에 실린 공사관 관련 기사들도 폭넓게 수집하였습니다. 이를 통해 로건서클 공사관의 개설 시점을 지금까지 알려진 것보다 3년 앞당긴 것은 물론이고, 공사관이 일제강점기 미국 내 항일독립운동가들 사이에서 자주독립의 염원을 담은 엽서로 제작되어 유통되었던 사실도 밝혀낼 수 있었습니다. 무엇보다 1900년대 초 공사관 수리 내역 문서를 발굴하여 지금까지 사진을 통해 단편적으로만 알려진 공사관 내부 층별 구성 및 물품 비치 내용을 밝혀냄으로써 공사관 원형 복원에 성큼 다가갈 수 있게 되었습니다.

이 도록은 이와 같은 각종 공사관 자료 발굴 성과를 정리하기 위해 기획되었습니다. 공사관 내외부를 기록한 사진 자료, 신문과 잡지의 일러스트레이션, 당시의 다양한 사진, 문헌, 유물 자료들을 통해 100여 년 전 공사관의 모습을 실감할 수 있도록 하였습니다. 또, 주미공사관이 개설되기까지 한미관계가 진전되어 온 흐름 속에서 공사관의 의미를 이해할 수 있도록 한미관계

의 시작인 조미수호통상조약부터 공사관의 개설 및 운영과 관련된 자료들을 포괄하였습니다.

이에 따라 이 도록은 총 4개의 장으로 구성되었습니다. 1장은 조미수호통상조약문을 비롯하여 조약의 체결과 관련된 문헌 및 사진자료들을 수록하였습니다. 2장에는 조미수호통상조약 체결 이후 조선이 처음으로 미국에 파견한 사절단인 보빙사와 관련된 자료들을 수록하였습니다. 3장에는 뉴욕주재 총영사로 현지인 에버렛 프레이저(Everett Frazar, 厚禮節)를 임명하여 외교업무를 수행하도록 한 조처와 관련한 자료들을 담았습니다. 마지막 4장에는 주미공사관의 개설, 운영과 관련된 자료들을 망라하였습니다. 특히 2장과 4장에는 각각 보빙사와 초대공사관원으로 파견되었던 인물들의 간략한 약력과 함께 사진과 묘소 및 묘비의 탁본자료들을 수록하여 초기 한미관계에 중요한 역할을 했던 인물들의 면면을 소개하였습니다.

아무쪼록 이 도록을 통하여 주미공사관의 숨겨진 면면들이 새로이 드러나고, 그것이 국내외에 널리 알려져 주미공사관의 역사적 가치를 더 많은 사람들과 공유할 수 있게 되기를 기대합니다.

이 책자를 내는데 애쓴 우리 재단 조사연구실의 한종수 팀장과 김재은·최중화 연구원, 전체 자료에 대한 자문 및 감수와 해설을 맡아주신 김도형 연세대학교 사학과 교수에게 고마움을 느낍니다.

2014년 9월

# 일본민예관 한국문화재 명품선:
# 조선시대의 공예[*]

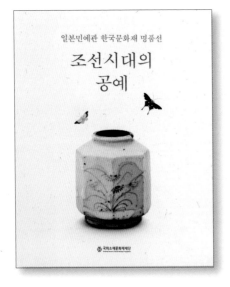

일본민예관 설립 80주년 특별전시 '일본민
예관 소장 조선시대의 공예' 개최를 축하합니다.

일본민예관이 이번 전시를 기획한 것은 매
우 의미가 큽니다. 2016년은 일본민예관의 설
립 80주년인 동시에 야나기 무네요시가 한국
을 방문한 지 100년이 되는 해이기도 하기 때
문입니다. 그가 사랑했던 한국문화재가 많은
이들의 노력으로 이렇게 많이 보존되어 전시
될 수 있어 매우 뜻깊게 생각합니다. 이처럼 중

.........
* 국외소재문화재재단 편, 『일본민예관 한국문화재 명품선: 조선시대의 공예』(2015).

요한 전시에 국외소재문화재재단이 명품선 도록을 통해 협조할 수 있어서 더없이 기쁘게 생각합니다.

재단은 2014년부터 2015년 2년에 걸쳐 일본민예관 소장 한국문화재 실태조사 사업을 진행하여 1,600여 건의 전수조사를 마쳤습니다. 그리고 그 과정에서 보존처리가 필요한 목칠공예품 10건을 발견하고 보존처리 지원 사업도 시행하여 성공적으로 완료하였습니다.

이번 전시 및 도록에 소개되는 한국문화재에는 기존에 잘 알려진 우수한 도자기와 조선시대 민화뿐만 아니라 재단의 조사를 통해 그 가치가 새롭게 밝혀진 유물 및 보존처리가 완료된 목칠공예품 등이 포함되어 있습니다.

설립 80주년을 맞이하여 한국문화재의 정수들을 보여주는 이번 전시를 기획하고 마련한 일본민예관의 모든 관계자 여러분께 감사드립니다. 나아가 실태조사에 참여하고 집필에 애써 준 조사위원 및 더운 여름 동안 목칠공예품을 보존처리한 소목장, 그리고 실태조사와 명품선 도록 발간을 위해 수고한 재단 직원들에게도 감사의 뜻을 전합니다.

2015년 12월

# 3-3

도록 및 단행본
발간사

# 독일 상트 오틸리엔수도원 선교박물관 소장 한국문화재*

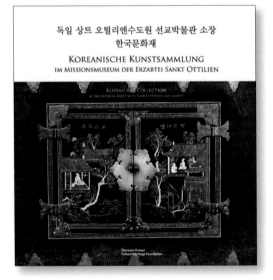

국외소재문화재재단은 독일 상트 오틸리엔수도원 선교박물관 소장 《겸재정선화첩》을 오틸리엔수도원과 예레미아스 슈뢰더 총아빠스가 2005년에 영구대여 형식으로 돌려준 고마운 마음을 기억합니다. 이에 국외소재문화재재단은 2013년에 '돌아온 문화재 총서' 첫 번째 대상으로 이 화첩을 선정하여 영인복제본과 책자를 발간하고, 학술대회

.........

* 국외소재문화재재단 편, 『독일 상트 오틸리엔수도원 선교박물관 소장 한국문화재』(2015).

와 화첩 전시회를 개최하는 등 그 숭고한 뜻을 제대로 살리는 행사를 시행하였습니다. 또한 올해부터는 선교박물관 소장의 유물에 대한 전수조사 사업 및 보존복원 지원 사업을 실시하고자 합니다.

국외소재문화재재단은 '2015년 국외문화재 활용지원 사업'의 일환으로 '독일 상트 오틸리엔수도원 선교박물관 소장 한국문화재'를 소개한 소책자 제작을 지원했습니다. 2015년 10월 18일 선교박물관 재개관에 맞추어 이 책자를 독일 오틸리엔 EOS 출판사와 국외소재문화재재단이 동시에 출판하게 되어 매우 뜻 깊게 생각합니다.

이 도록이 발간되기까지 국내외 많은 분들의 도움이 컸습니다. 먼저 도록 발간을 위해 적극적으로 협조해 주신 예레미아스 슈뢰더 성 베네딕도회 오틸리엔 연합회 총재 아빠스, 치릴 쉐퍼 EOS 출판사 대표, 테오필 가우스 선교박물관장, 김영자 특별자문위원을 비롯한 수도원의 관계자들께 감사의 말씀을 드립니다. 또한 이 지원사업에 각별한 관심을 가져주신 안민석 국회의원, 나선화 문화재청장, 박영근 문화재청 기획조정관께도 감사를 표합니다.

아울러 이 책자를 편집·기획한 차미애 실장대리와 성실하게 조사에 임해준 정자영, 최중화, 안민희 연구원에게도 고마움을 느낍니다.

두 기관의 돈독한 우의를 바탕으로 제작된 이 결과물이 상

트 오틸리엔수도원 선교박물관 소장 한국문화재에 대한 이해에
도움이 되길 기대합니다.

2015년 10월

# 우리 품에 돌아온 문화재[*]

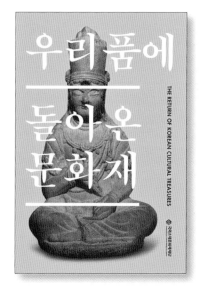

소중한 유산, 특별한 이야기

한국 근대사 100년은 우리 민족 역사상 가장
큰 수난의 시기였습니다. 병인양요와 신미양요 등
외세의 침략과 일제강점기를 겪는 동안 우리는 소
중한 것을 많이 잃었습니다. 조상 대대로 물려받은
문화유산도 예외일 순 없었습니다. 약탈과 분실, 도
난, 소실, 훼손 등 문화재가 겪을 수 있는 온갖 수난
과 위험을 다 겪었습니다. 다행히 훼손과 소실을 피
했더라도 도난과 약탈 등 불법적인 수단과 방법에

..........

[*] 국외소재문화재재단 편, 『우리 품에 돌아온 문화재』(눌와, 2013).

노출되어 그 피해가 적지 않았습니다. 혼란의 소용돌이 속에서 우리의 무지로 지키지 못한 문화재도 많았습니다.

하지만 우리 품에 다시 돌아온 문화유산들이 있습니다. 이 책에서 소개하고 있는 열여섯 가지 사례들은 바로 그러한 문화재들에 관한 이야기입니다. 또한 우리 민족의 혼이 담긴 문화재가 우리 품에 무사히 돌아올 수 있도록 노력한 사람들의 이야기이기도 합니다. 교수부터 성직자, 해외 교포, 한국을 사랑한 외국인들 그리고 평범한 시민들에 이르기까지, 수많은 사람들이 힘을 보탰습니다. 이 책에 수록된 이야기들이 특별히 공감이 되고 감동을 주는 것도 그러한 이유일 것입니다.

이 책의 발간 목적은 다음과 같습니다. 우선, 그동안 불확실한 사실을 근거로 구전처럼 떠돌던 해외문화재 반환 사례를 보다 역사적 사실에 입각해 확인하고 소개하고자 함이 첫 번째입니다. 이를 통해 우리가 잘 몰랐거나, 잘못 알고 있었던 사실을 제대로 소개하거나 바로잡을 수 있기를 기대합니다.

두 번째는 문화재 반환 과정을 사례별, 유형별로 소개하여 그 속에서 찾을 수 있는 교훈과 시사점을 널리 공유하고자 하는 것입니다. 문화재 반환은 '결과'도 중요하지만, 그에 못지않게 '과정'도 중요합니다. 많은 사람들의 희생과 노력으로 우리 곁에 돌아온 문화유산의 가치와 의미를 우리 국민들이 다시 한 번 되새겨 볼 수 있는 기회를 이 책이 제공하기를 기대합니다.

국외소재문화재재단의 통계에 따르면, 지금까지 조사된 대

한민국 영토 밖에 있는 우리나라 문화재는 15만 6000여 점에 달합니다. 이 가운데 불행했던 과거사나 불법적인 유통 경로를 통해 국외를 떠도는 문화재에 대해서는 이를 되찾기 위한 단호한 조치와 행동이 요구됩니다. 이러한 노력은 우리는 물론, 인류 보편적 관점에서 물러서지 않고 관철해야 할 원칙입니다. 바로 이 점에서 여기 소개한 이야기들은 단순한 무용담에 그치지 않습니다. 문화재에 깃든 소중한 가치를 후손들과 전 인류에게 온전히 물려주고자 했던 살아 있는 역사이자, 숭고한 실천 활동의 기록이기 때문입니다.

아무쪼록 이 책이 일반 국민들을 비롯해 자라나는 청소년들에게 널리 읽힐 수 있기를 기대합니다. 문화재는 이를 남긴 국가나 민족뿐만 아니라, 인류 모두가 지켜야 할 소중한 유산입니다. 문화재 반환 사례 모음집인 이 책이 문화유산을 가꾸고 지키는 활동의 소중함을 우리 모두에게 일깨우는 작은 씨앗이 되기를 기대합니다.

2013년 12월

# 3-5

## 일제기 문화재 피해 자료[*]

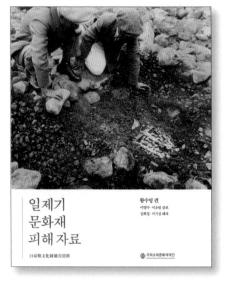

국외소재문화재재단은 한일국교정상화 50주년을 맞아 국립중앙박물관 및 일본의 시민단체인 '한국·조선문화재반환문제연락회의'와 함께 저명한 미술사학자 故 황수영(黃壽永, 1918~2011) 선생이 엮은 『일제기 문화재 피해 자료』를 보완하여 새롭게 발간하게 되었습니다.

황수영 선생은 한일회담 당시 문화재 분야의 전문위원 및 대표로 활동하며, 부당하게

..........

[*] 국외소재문화재재단 편, 『일제기 문화재 피해 자료』(사회평론아카데미, 2014).

반출된 우리 문화재를 밝혀내고 돌려받기 위해 노력하였습니다. 이를 위해 선생은 일제강점기를 전후하여 수많은 문화재들이 겪은 수난의 기록과 증언을 몸소 수집하여 반환요구의 근거로 삼았습니다.

회담이 끝난 뒤에도 결과에 만족할 수 없었던 선생은 1973년 당시까지 모았던 자료를 정리하여 『日帝期文化財被害資料』라는 제하의 자료집으로 펴내, 못다한 문화재 환수에 조금이나마 기여하고자 하였습니다. 그러나 제약이 심했던 당시의 출판 여건으로 인해, 그 업적이 소수의 연구자들에게만 알려져 왔습니다. 이번에 우리 재단이 재발간하여 일반 독자들에게도 그 수난의 기록을 생생히 널리 전함으로써 황수영 선생의 뜻을 되새기고 일제시대에 겪었던 우리 문화재의 피해 양상을 폭넓게 이해하게 된 것은 의미가 크다고 하겠습니다.

이 사업은 2011년 '한국·조선문화재반환문제연락회의'의 이양수 간사가 일본어로 번역하여 발간을 추진하면서 시작되었습니다. 이양수 간사는 메모 묶음에 가까웠던 원 편저를 보완하고자 국립중앙박물관에 공문서 자료를 요청하였고, 이를 계기로 다음과 같이 공동 발간이 추진되었습니다. 국립중앙박물관이 자료를 제공하고, 국외소재문화재재단이 국내에서의 재발간을 맡기로 하며, '연락회의' 측이 일본에서의 발간을 맡아 추진하기로 합의하였습니다.

이 책은 원 편저의 구성과 내용을 따르되, 일제강점기의 문

헌을 부분 발췌한 원 편저를 보완하여 전문全文을 수록하였습니다. 필사와 번역 과정에서 생긴 오류를 원래의 문헌과 대조하여 바로잡았으며, 항목별 해제를 추가하여 독자의 이해를 돕고자 하였습니다. 목차의 경우, 하나의 항목에 여러 유물이 편재되어 있으므로, 유물 장르에 따라 재구성하지 않고 원래의 순차를 따랐습니다.

이 책이 출판되기까지 여러 기관의 관계자와 연구자들이 힘써 주었습니다. '한국·조선문화재반환문제연락회의'의 이양수 간사는 잊혀졌던 『일제기 문화재 피해 자료』를 일본어로 번역함으로써 재발간의 계기를 마련하였습니다. 국립중앙박물관 연구기획부는 책에 인용된 일제강점기 공문서 등을 챙겨서 제공해 주었을 뿐만 아니라, 정식 출간을 도왔습니다. 일본어 문서의 번역과 감수, 원문과의 대조, 고고학 관련 항목의 해제에는 한국전통문화대학교 이기성 교수가, 미술사 관련 항목의 해제에는 서강대학교의 강희정 교수가 까다로운 작업을 맡아 수고해 주었습니다. 그 외에도 이 책의 발간을 위해 애쓴 모든 분들께 감사의 뜻을 전합니다. 이번 출간을 계기로 일제강점기에 겪은 우리 문화재의 피해에 대한 이해와 연구가 보다 활발해지기를 기대합니다.

2014년 12월

# 박정양의 미행일기[*]

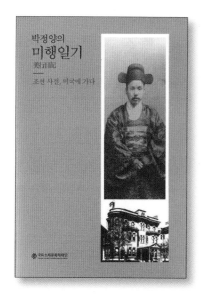

한국과 미국의 공식적인 외교관계는 1882년 5월 '조미수호통상조약'을 체결하면서부터 130여 년째 이어오고 있다. 1866년 미국 상선 제너럴셔먼 호 사건과 1871년 신미양요를 겪으면서 자리 잡은 부정적인 인식에도 불구하고, 미국과 체결한 '조미수호통상조역' 14조 가운데는 제1조 '거중조정(good offices)'과 제2조 '공사급 외교관 파견과 영사관 설치' 조항 등이 포함되어 있었다. 이를 통해, 조선은 미국으로부터 실질적인 '자주독립국'임을 인정받을

.........
[*] 국외소재문화재재단 편, 『박정양의 미행일기』(푸른역사, 2014).

수 있었다. 조미수호통상조약은 6년 전 일본과 체결한 조일수호조약과는 성격이 다른 최초의 쌍무적인 협약이었다. 이 조약 체결로 수백 년간 유지해왔던 조선과 중국 간의 종속 관계, 즉 '조공-책봉' 체제를 청산하고 국제사회에서 주권국가로 인정받는 계기가 되었다.

1882년 '조미수호통상조약' 체결 이후 미국은 그 이듬해인 1883년 5월 19일, 주조선특명전권공사로 루셔스 푸트(Lucius H. Foote, 1826~1913)를 파견하였다. 반면 조선은 청나라의 내정간섭과 경제적 사정으로 미국에 상주공사를 파견하지 못하는 상황이었다. 대신 고종은 1883년 7월, 전권대신 민영익(1860~1914)과 부대신 홍영식(1855~1884) 등 11명의 보빙사를 미국 공사 주재에 대한 답례의 형식으로 파견하여 양국 간의 친선 및 선진문물을 받아들이고자 하였다.

고종은 청의 속박으로부터 벗어나기 위한 자주권 행사의 일환으로 1887년 8월 18일 협판내무부사 박정양을 주미전권공사로 임명하였다. 하지만 청은 조선이 원래 자국의 속국이라고 주장하면서 박정양 일행의 파견을 적극적으로 반대하였다. 그럼에도 불구하고, 고종은 같은 해 9월 23일 박정양, 이완용 등을 소견(召見)하고 사폐를 받는 자리에서 친기 박정양에게 우선 국서를 봉정, 미국과 친목을 도모하고 견문을 넓히며 조선과 조약을 체결한 국가의 공사·영사들과 관계 등을 돈독히 할 것 등을 기대하는 유서(諭書)를 내렸다.

청은 주미조선공사 파견 사실을 알고 처음에는 강경하게 저지하였지만, 고종의 강력한 파견 의지와 미국 정부의 반박 등을 고려하여 같은 해 11월 10일에야 박정양 공사가 임지에서 '영약삼단'을 응하는 조건으로 허락하였다.

초대 주미공사관 파견 인원은 전권공사 박정양을 비롯하여 참찬관 이완용(1859~1926), 서기관 이하영(1858~1929), 일등서기관 이상재(1850~1927), 번역관 이채연(1861~1900), 수원(수행원) 강진희, 진사 이헌용, 무변 이종하, 종자(하인) 김노미·허용업, 참찬관 미국인 호러스 알렌(Horace N. Allen) 등 총 11명이었다. 주미공사 일행은 1887년 11월 12일 서울을 출발하여 약 60여 일이 지난 1888년 1월 9일에 임지인 워싱턴 D.C.에 도착하였다. 이어 영약삼단을 어기면서 클리블랜드 미국 제22대 대통령에게 국서를 봉정하고 공사관 개설과 함께 자주독립국임을 상징하는 태극기를 옥상에 게양하였다.

박정양은 주미전권공사로서 미국에서 재임하면서 활동한 사항 및 견문 내용 등을 상세하게 기록한 《미행일기》를 남겼다. 이 밖에 《해상일기초》·《박정양서한》·《종환일기》·《미속습유》 등을 집필하였는데, 이 기록물들은 초대 주미전권공사 일행의 행정을 파악하는 데 귀중한 자료로 평가받고 있다.

주미대한제국공사간의 '복원 및 리모델링' 사업을 추진하고 있는 국외소재문화재재단(이하 재단)은 2014년 9월 《한미우호의 요람, 주미대한민국공사관》 도록 출판이 이어 박정양의 《미행일

기》번역서 발간 계획을 세웠다. 《미행일기》는 초대 주미전권공사 박정양이 청으로부터 공사 파견을 허락받은 1887년 11월부터 귀국하여 고종에게 복명한 1889년 9월까지 미국 현지에서 자주외교를 위한 활동과 내용 등을 상세하게 기록한 일기이다.

이 책의 내용은 크게 정해년(1887) 8월부터 무자년(1888), 기축년(1889) 9월 박정양이 귀국하여 고종에게 복명하는 일정까지 담고 있다. 《미행일기》를 통해 고종이 청의 반대에도 불구하여 박정양을 미국에 파견하여 '자주외교'를 어떻게 펼쳤는지, 또 박정양이 현지에서 발달한 미국 문물을 직접 접하면서 느낀 점 등을 상세하게 추적할 수 있다. 우리나라 최초의 서양 견문록으로 알려진 유길준의 《서유견문》이 조선의 근대화 방안을 제시할 목적으로 쓰여진 반면, 《미행일기》는 미국의 제도와 문물을 시찰하면서 보고 들은 내용들을 고종에게 보고하기 위해 서술한 것이 특징이다.

재단은 《미행일기》 번역본을 출간하면서 일반 독자들도 쉽게 읽을 수 있도록 한자로 기록된 원문을 우리말로 옮기는 데 각별한 신경을 썼다. 상세한 해제와 함께 번역문 뒤에 원문 전체를 실어 이에 관심이 있는 일반 독자들이 쉽게 확인하고 대조할 수 있도록 하였다.

안식년 기간 동안 시간을 내 《미행일기》 원문 번역을 맡아준 한철호 동국대학교 역사교육학과 교수에게 감사 드린다. 아

울러 이 번역본 출판의 실무를 맡아 진행한 재단 조사연구실의 한종수 팀장과 김재은 연구원, 아담한 책자로 만들어준 도서출판 푸른역사에게 아울러 고마움을 전한다.

<div align="right">2014년 12월</div>

# 3-7

도록 및 단행본
발간사

## 오구라컬렉션, 일본에 있는
## 우리 문화재[*]

국외에 흩어져 있는 우리 문화재 중 약 43%인 6만 8,000여 점이 일본에 있다. 이는 박물관, 도서관 등 공공 기관들에 소장되어 있는 것들이고, 일본의 수많은 개인들이 사사로이 사장(私藏)하고 있는 문화재들은 포함되어 있지 않다. 이 많은 우리의 문화재들이 언제, 어떻게 일본에 들어갔는지는 대부분 명확하게 밝혀져 있지 않다. 이들 문화재는 선물 또는 일본인에 의한 수집 등 합법적인 경위로 전해진 것들과 약탈이나 도굴

.........

[*] 국외소재문화재재단 편, 『오구라컬렉션, 일본에 있는 우리 문화재』(사회평론아카데미, 2014).

등의 불법적인 방법으로 일본에 들어간 것들로 대별된다. 특히 일제강점기에는 우리 문화재의 도굴 및 일본의 공권력에 의한 부당한 반출이 빈번하게 이루어졌다. 현재 일본 소재 우리 문화재에 대한 표면적 현황은 어느 정도 파악되었지만 그 출처 및 반출경위 등 구체적인 사항을 명확하게 밝히는 조사는 아직도 지난한 과제로 남아 있다.

2012년 7월에 설립된 국외소재문화재재단(이하 재단)은 이듬해 본격적인 활동을 시작하면서 일본을 대표하는 박물관인 도쿄국립박물관에 기증된 오구라컬렉션에 주목하였다. 오구라컬렉션은 1904년 한국에 건너온 일본인 사업가 오구라 다케노스케(小倉武之助, 1870-1964)가 일제강점기에 수집한 한국문화재의 집합체이다. 도쿄국립박물관 소장 한국문화재의 약 1/3을 차지하는 오구라컬렉션은 우선 그 규모 면에서 괄목할 만하다. 이 컬렉션은 회화를 제외하고는 모두 역사적·문화적·학술적 가치가 지극히 높을 뿐만 아니라 선사시대와 고대의 고고유물, 각 시대의 불교미술품, 도자기, 목칠공예품, 회화, 전적 및 구한말 왕실의 복식까지 다양한 장르에 걸쳐 있다. 특히 개인이 반출하기 어려운 매장문화재 및 조선 왕실 관련 유물이 다수 포함되어 있다는 점도 주목된다. 이 때문에 오구라컬렉션은 1965년 한일회담 당시 우리의 반환 목록에 오르기도 하였으나 일본 정부의 소유가 아니라 개인 소장품이라는 이유로 환수받지는 못하였다.

이처럼 오구라컬렉션은 비중이 매우 크기 때문에 한·일 양

국의 언론이나 학계에서 여러 차례 소개되었지만 그 단면만을 다루는 데 그치곤 하였다. 오직 오구라컬렉션 전체에 대한 조사 결과물로 국립문화재연구소가 펴낸 『일본 도쿄국립박물관 소장 오구라컬렉션 한국문화재』 정도가 주목할 만하다. 이는 국립문화재연구소가 1999년부터 2002년까지 4차례에 걸쳐 오구라컬렉션에 대한 실태조사를 실시하고 그 결과를 2005년에 도록 형식으로 발간한 것이다. 유물별 도판과 상세한 해설을 곁들여 현재의 오구라컬렉션을 총체적으로 소개하였다. 컬렉션의 구성과 그 역사적·문화재적 가치를 밝힌 이 도록의 발간으로 오구라컬렉션의 한국문화재를 총체적으로 개관할 수 있게 된 것은 큰 성과이다. 다만 컬렉션의 형성 배경과 수집가로서의 오구라 개인에 대해서는 여전히 궁금한 사항들이 남겨진 것은 아쉬운 일이다. 즉, 오구라 개인이 어떠한 연유로 어떻게 한국문화재를 수집하였는지, 일본에 돌아간 후 그의 컬렉션이 어떻게 관리되었는지, 도쿄국립박물관에 왜 기증하게 되었는지 등 구체적인 사항들에 대한 내용은 단편적으로만 제시되었다. 이로 인하여 오구라 개인과 그의 컬렉션에 대한 여러 가지 의문들은 그대로 남아 있는 상황이었다.

이에 우리 재단은 국립문화재연구소의 도록을 기초로 하여 오구라 개인 및 그의 컬렉션 전반에 대한 여러 의문들을 해결하고자 지난 2년 동안 외부 전문가들과 함께 국내외의 자료들을 수집, 정리하는 조사를 실시하였다. 재단은 최대한 객관적인 관

점을 견지하며 컬렉션의 수집과 기증과정, 소장 유물의 출처와 반출 정황 등을 구체적으로 살펴보았다. 특히 10여 종의 오구라 컬렉션 목록을 찾아내고 정리하는 과정에서 오구라가 유물을 수집하는 가운데 석연치 않은 부분이 있었음을 확인하였고, 출처가 의심스러운 문화재들을 규명할 수 있었다. 그리고 이 조사 결과를 더 많은 국민들과 공유하고자 재단은 단행본을 기획하게 되었다.

이 책이 나오기까지 많은 분들이 수고를 해 주었다. 먼저 지난해부터 단행본이 나오기까지 전 과정을 같이 하며 노력한 조사연구실 직원들, 동참하여 도와준 오영찬 이화여자대학교 교수와 이순자 한국기독교역사연구소 책임연구원에게 감사의 뜻을 전한다. 재단 직원들은 2년간 출처조사를 진행하며 자료를 수집, 정리하고 단행본을 위해 다시 글을 쓰는 수고를 해 주었다. 아울러 빠듯한 일정임에도 흔쾌히 원고 집필과 자문 요청을 수락해 주신 외부 집필자들과 각종 오구라 관련 자료를 제공해 준 국내외 기관 및 개인들에게 고마운 마음을 금할 수 없다. 이 단행본이 알차게 완성되도록 인내심을 가지고 애써준 사회평론아카데미의 협조도 잊을 수 없다.

재단은 국외의 우리 문화재에 대한 다양한 조사연구를 진행하고 있다. 그 결과를 많은 국민들이 공유할 수 있도록 간행 사업에도 노력을 경주하고 있다. 재단의 이러한 사업들을 통하여 전 세계에 있는 우리 문화재에 대한 우리 국민들의 관심이 고양

되기를 기대한다. 광복 70주년 및 한일국교정상화 50주년을 목
전에 둔 지금, 우리 국민들이 이 책을 통하여 오구라컬렉션을 보
다 구체적으로 파악하고 동시에 재단의 사업을 폭넓게 이해하
는 데 조금이라도 도움이 된다면 다행이겠다.

2014년 12월

# 한일 문화재 반환 문제의 과거와 미래를 말하다[*]

안녕하십니까? 국외소재문화재재단 이사장 안휘준입니다.

오늘 우리 재단이 광복 70주년 및 한일국교정상화 50주년을 맞아 주최하는 〈한일 문화재 반환 문제의 과거와 미래를 말하다〉 학술대회에 참석해 주신 국내외 전문가와 내빈 여러분께 감사와 환영의 인사를 드립니다. 특히 이번 학술대회 개최의 의미를 더하고자 기조강연자로 흔쾌히 참여해주신 센고쿠 요시토 전 일본국 내각관방장관님께 감사를 드립니다. 센고쿠 전 장관님을 이렇게 특별히 소개를 드리는 것은, 2010년 한일도서협정을 통해서 조선왕실의궤를 비롯한 도서 1,205책이 우리 품에 돌

.........

[*] 「개회사」, 국외소재문화재재단 편, 『광복 70주년 및 한일국교정상화 50주년 기념 한일학술대회-한일 문화재 반환 문제의 과거와 미래를 말하다』(2015).

아올 수 있게 하는 데 결정적인 역할을 하셨기 때문입니다. 한일 양국의 신뢰회복을 위해 애써주신 노고에 대하여 이 자리를 빌려 거듭 감사의 말씀을 드립니다.

우리 재단이 파악한 통계자료에 따르면 현재 16만 8,000점 가까운 한국 문화재가 전 세계 주요 박물관, 미술관 등에 소장되어 있습니다. 아직 통계에 잡히지 않은 개인소장 문화재까지 추산해 본다면 그 수는 훨씬 더 많을 것이라 생각됩니다. 우리 문화재가 국외로 나가게 된 배경에는 다양한 이유가 있습니다. 그중 개인이나 국가 간 교류에 의해 기증이나 구입 등 정상적인 유통경로를 거친 문화재도 물론 있을 것입니다. 그렇지만 현재 국외 소재 한국 문화재의 국가별 분포현황을 유심히 살펴 보면, 한국의 어지럽던 근현대사와 일맥상통함을 알 수 있습니다. 즉 구한말 열강의 침략과 20세기 전반 일제강점기, 그리고 6·25전쟁 등의 과정에서 우리의 뜻과는 무관하게 다량의 한국 문화재가 국외로 불법·부당하게 유출되었던 것입니다. 현재 파악된 16만 2천여 점의 국외문화재 가운데 절반에 가까운 6만 7천여 점의 문화재가 일본에 있다는 사실도 이러한 역사적 배경과 무관하지 않다고 생각합니다.

물론 1965년 한일협정을 통해 국교를 정상화하는 과정에서 일제강점기에 불법·부당하게 반출된 우리문화재 문제를 해결하고자 양국이 함께 노력했다는 것은 분명 높이 평가 할 만합니다. 그럼에도 불구하고 아직도 대다수 한국의 국민들과 양국의

문화재 전문가들 사이에서는 일제강점기 한반도에서 불법·부당하게 반출된 문화재 문제가 완전히 해결되었다고 믿는 사람은 거의 없습니다.

한일 간 근본적인 신뢰회복을 위해서는 일제강점기 문화재 문제에 대해서 만큼은 상호 지속적인 노력을 통해 해결해 나가려는 책임 있는 자세가 중요하다고 할 것입니다. 우리 재단이 한일국교정상화 50주년을 맞이하는 올해에 새삼스럽게 한일 문화재 반환 문제의 과거를 돌아보고, 미래를 모색하려는 것도 바로 이러한 이유에서입니다.

바쁘신 중에도 한일 간 문화재 문제의 해법을 마련하기 위해서 시간을 내어 이 자리에 함께 해주신 한일 양국의 관계 전문가들께 마음으로부터 감사의 말씀을 드립니다. 우리가 직면한 문제가 오늘 이 자리에서 모두 해결되리라고는 결코 생각하지 않습니다. 그렇지만 함께 모였다는 사실 자체가 신뢰회복을 위한 의미 있는 일이라고 봅니다. 해결의 실마리를 찾고자 하는 소중한 노력의 일환이기 때문에 매우 기쁘게 생각합니다.

한일 간에는 한 때의 불행했던 과거보다, 더욱 긴 평화와 우호의 역사가 있었다는 사실을 우리 모두는 잘 알고 있습니다. 지금 우리가 함께 머리를 맞대고 풀어가고자 하는 과제는 과거 일제강점기에 불법·부당하게 반출된 문화재의 반환 문제이지만, 우리가 함께 바라보는 것은 보다 밝고 건설적인 미래의 한일관계입니다. 다시 한 번 뜻 깊은 오늘 이 자리에 함께 해 주신 내외

귀빈 여러분께 진심으로 감사의 말씀을 드립니다. 아울러 오늘 이 학술대회가, 지난 50년간 다져온 한일 우호의 역사를 토대로, 양국의 신뢰관계를 한층 더 발전시킬 수 있는 기회가 되기를 바랍니다.

감사합니다.

# 한국근대미술시장사자료집 발간을 기뻐하며[*]

　　미술사 연구에 있어서 회화, 서예, 조각, 각종 공예, 건축 등의 미술작품은 곧 작품사료(作品史料)로서 문헌사료인 기록과 똑같이 중요하다. 그러므로 남아있는 작품이 질·량 양면에서 풍부하면 할수록 작품사료도 풍성해지고 연구에도 많은 도움이 된다. 그런데 우리나라는 중국이나 일본 등 다른 나라들에 비해 남아 있는 작품이 많지 않다. 곧 작품사료가 풍성하지 못하여 연구에 많은 지장을 주고 있다. 새로운 작품의 출현이나 발굴이 절실하게 요망되는 소이이다. 한때 세상에 잠시 얼굴을 내밀었다가 곧 숨어버리거나 사라진 작품들에 대한 탐색도 그래서 절실한

.........

[*] 「축사」, 「한국 근대미술시장사 자료집 발간을 기뻐하며」, 김상엽 편, 『한국 근대미술시장사 자료집 −일제강점기 경매도록−』(경인문화사, 2015.1), 제1권 pp.iii−V.

것이다.

이와 관련하여 무엇보다도 우리의 관심을 끄는 것은 일제 강점기에 경매된 작품들이다. 1920년대부터 체계화되어 해방 전까지 20여 년간 일본인들이 만든 경성미술구락부(京城美術俱樂部: 1922-45)의 주도 하에 실시된 경매를 통해 수많은 각종 우리 미술품들과 중국 및 일본의 미술품들이 거래되고 세계 각 곳으로 유출되었기 때문이다. 이 시대에 미술시장에 나와 판매되었던 미술문화재들은 그때 발간된 경매도록에 실려 있어서 많은 참고가 되나 도록들이 나온지 오래되고 산일되어 참조하는데 큰 어려움이 있다. 쉽게 구해볼 수가 없기 때문이다.

이러한 어려움을 극복하고 당시에 거래된 작품들을 쉽게, 체계적으로 참조할 수 있도록 해주는 것이 이번에 나오는『한국근대미술시장사자료집』이다. 한국회화사를 전공하는 김상엽 박사의 장기간에 걸친 노력 덕분에 이 자료집이 드디어 상재되었다. 그는 도서관 이곳저곳을 뒤져 잊혀진 경매도록들을 찾아내고 보완하여 이번의 자료집을 정리해낸 것이다. 개인이 해내기에는 너무도 많은 시간과 노력, 경비가 드는 일이어서 사실상 기대하기가 어려웠는데 그가 드디어 해낸 것이다. 그는 이미 그의 동료 황정수 씨와 일제 강점기 경매에 나온 그림과 글씨만을 조사하여『경매된 서화』(시공아트, 2005)라는 역저를 낸 바 있는데 이번에는 폭을 더 넓혀 일제 강점기에 경매에 나온 모든 미술작품들을 포괄하여 조사하고 정리하여 이 자료집을 내놓은 것이

다. 이 자료집은 경매도록 영인본 5책과 해제 및 연구 성과를 담은 별책 1권 등 모두 여섯 책으로 짜여진 방대한 분량이다. 실로 남다른 사명감, 부단한 노력, 뛰어난 전문성이 합쳐지지 않으면 제대로 해낼 수 없는 일이다. 그의 노고에 찬사를 보낸다.

이 자료집이 나옴으로써 우리는 일제 강점기에 경매를 통해 거래된 미술작품들에 관하여 많은 것을 파악하고 이해할 수가 있게 되었다. 우선 20세기 전반기 일제 식민통치기에 우리나라의 고미술 시장에 어떤 작품들이 나왔었는지가 일목요연하게 파악된다. 다음으로는 당시 경매시장에 나왔던 작품들 중에서 상당수는 현재의 국립중앙박물관과 일부 사립박물관의 소장품이 되었음이 확인되고, 다른 보다 많은 작품들은 아직도 행방이 묘연함이 드러난다. 작품들의 흐름과 소장자의 변화가 엿보인다. 이밖에도 출품된 작품들의 작가, 제목, 연대, 크기, 재질, 표구형태, 작품의 상태, 소유자, 경매하한가 등이 확인되는 것도 결코 가볍게 볼 수 없다.

이 자료집 덕분에 확인되는 특기할만한 사실이 여러 가지 있지만 그 중에서 서너가지만을 언급하고자 한다. 15세기 한·일 간의 회화교섭과 관련하여 아주 중요한 수문(秀文, 일본명 슈우분)의 〈악양루도(岳陽樓圖)〉가 눈에 띠어 이채롭다. 앞으로 염두에 두고 살펴볼 필요가 있는 작품이라 하겠다. 경매 당시 민규식 소장품이었다가 지금은 삼성미술관 리움의 소장품인 단원 김홍도 필 〈군선도(群仙圖)〉에는 본래 아래 부분에 풀이 그려져

있어서 우리나라에서 18-19세기에 종종 그려졌던 해상군선도(海上群仙圖)와 달리 지상(地上) 군선도임이 확인되는 점도 뜻밖으로 여겨진다.

필자가 이 글에서 빼놓을 수 없는 다른 한 가지는 이른바 안견 작품이라고 일부 상인들이 주장했던 〈청산백운도(青山白雲圖)〉에 관한 얘기이다(『한국 근대미술시장사 자료집』의 제3권 547쪽 및 제6권 해제의 14쪽 참조). 이 작품에 관해서는 필자가 ① 안견의 작품이 아니다. ② 중국의 고대 청록산수화 전통과 남송대 인물화의 전통을 결합한 원대(元代)의 작품이다. ③ 그 그림에 "靑山峩峩 白雲悠悠 朱耕"이라고 적힌 글씨는 20세기에 누군가가 중국 그림을 안견의 작품으로 둔갑시키기 위하여 써놓은 치졸한 솜씨로 전혀 15세기 안견시대의 글씨가 아니어서 믿을만 하지 않다. ④ 그 그림에 찍힌 안견의 도장들이라는 것들도 원래의 것이 아니고 글씨와 마찬가지로 위조, 후날(後捺)된 것이다라는 견해를 그 일부 상인들의 인신공격에 대응하기 위해 부득이 밝힌 바 있다. 당시에 그들은 2·3권의 책까지 내며 필자의 명예를 크게 지속적으로 훼손하여 일부 지상에 크게 보도되기도 하였다. 우리의 옛 그림에 대해서 모르는 일반 대중은 그들의 견해가 옳고 필자가 틀린 것으로 오해하는 경우도 많았다. 필자는 전문가로서 의연하게 대처하여 온갖 공격과 모욕을 감내한 바 있다.

그런데 바로 그 문제의 〈청산백운도〉라는 작품이 일제 강점기 경매도록에 실려 있음을 이 자료집의 편자인 김상엽 박사

가 확인하였다. 일제 강점기의 경매도록에는 그 문제의 작품이 안견이 아닌 원나라 시대의 조맹부(趙孟頫)가 그린 〈고사환금도(高士喚琴圖)〉라고 되어 있다. 안견도 아니고 〈청산백운도〉도 아니며 중국 원나라 시대 조맹부의 〈고사환금도〉라는 것이다. 이로써 화가와 작품명, 국적과 시대, 글씨와 도장들도 모두 날조된 것임이 고스란히 드러나게 되었다. 저자의 견해가 모두 맞고 그들이 모두 틀린 것이 분명하게 확인된 것이다(김상엽·황정수 편, 『경매된 서화』, 시공아트, 2005, pp.599-606 참조). 경매도록이 위작의 실체를 드러내 보여준 예이다.

이러한 일부 사례들은 이 자료집의 발간이 우리나라 옛 서화의 연구에 얼마나 큰 보탬이 될 것인지를 단적으로 말해준다. 잊혀진 작품 사료들의 재발견과 풍부화가 앞으로의 한국미술사와 한국 서화사 연구에 크나큰 보탬이 될 것이 분명하다. 김상엽 박사의 노고, 그의 동료들의 지원, 출판사의 협조, 후원자의 협찬에 대하여 진심으로 고맙게 생각하며, 소중한 자료집의 출간을 마음으로부터 축하한다.

2014년 11월

# 제4장 한국의 해외문화재를 논하다
## 인터뷰 기사들

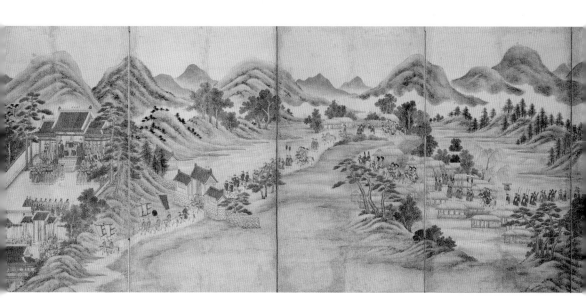

전(傳) 정선(鄭敾),〈동래부사접왜사도(東萊府使接倭使圖)〉부분, 병풍 10곡, 지본채색, 81.9×460.9cm, 국립중앙박물관

I

## "문화재 유출 경로 밝히는 작업 선행돼야"

지난 9월 25일 모교 고고미술사학과 안휘준(安輝濬, 고고인류학61~67) 명예교수가 국외소재문화재재단 이사장에 임명됐다.

안 이사장은 "초대 이사장으로서 우선 재단의 장기적인 발전을 위한 기초 다지기에 앞장서는 한편 국외소재문화재에 대한 정확한 유출 경로를 파악한 후 그에 따른 문화재 환수 및 현지 우리 문화재 전시 등 활용방안 마련에 힘쓰겠다"고 포부를 밝혔다.

국외소재문화재재단 초대 이사장으로 임명되신 것을 축하드립니다. 소감 한 말씀 해주세요.

"우선 모교 동창회보에서 이런 자리를 마련해 주신 데에 대해 감사하게 생각합니다. 저는 두 가지의 이유로 이사장직을 고

사하고 싶은 마음도 있었습니다. 첫째 이 자리가 국민들의 높은 기대치에 비해 단시일 내에 업적을 낼 수 있는 곳이 아니기 때문에 부담감이 컸었고, 둘째 또 개인적으로 해오던 저술계획에 차질을 빚을 수 있을 것 같았기 때문입니다. 그러나 결국 나라일이고 또 누군가는 해야 할 일이라는 생각에 맡게 됐습니다. 이에 따른 막중한 책임감을 느끼고 있습니다."

국외소재문화재재단에 대해 많은 사람들이 '앞으로 문화재 환수가 많이 이뤄지겠구나'라고 기대할텐데요.

"실제로 많은 분들이 농담 반 진담 반으로 '이제 곧 문화재들이 속속 환수되겠군요'라고 얘기하는데 그때마다 아주 난감하게 느껴집니다. 그렇게 쉽게 이루어질 수 있는 일이 아니기 때문입니다. 일례로 프랑스국립도서관의 외규장각 도서의 경우 우리나라가 오랫동안 프랑스와 협상을 진행했지만 끝내 정식 환수에는 성공하지 못했습니다. 이처럼 명백한 약탈문화재로 당연히 환수 받아야 하는 문화재의 경우에도 어려움을 겪고 있는 상황에서 경위가 불분명한 문화재의 경우에는 더 큰 어려움이 따를 것이라 생각됩니다."

그렇다면 재단이 우선 진행해야 할 일들은 무엇인가요.

"우리 문화재가 해외로 유출된 경우는 크게 세 가지로 나뉩니다. 첫째 약탈 등 불법적이고 비합법적인 수단으로 인해 강제

적으로 나간 경우, 둘째 외교관계 및 통상 등 우호적인 입장에서 선물로 주어지거나 상품으로 거래된 정상적이며 합법적인 경우입니다. 셋째 절대 다수의 문화재처럼 유출 경위가 불분명한 경우입니다. 어떤 경우에든 국외문화재의 유출 경위를 밝히는 작업이 선행돼야 할 것입니다. 그에 따라 약탈문화재가 확실한 것은 강력하게 환수를 추진하고, 우호적인 방법으로 유출된 것은 이미 그 나라의 소유가 된 상태이므로 그곳에서 최대한 우리 문화를 소개하고 알리는 데 활용되도록 하는 방안을 찾는 것이 필요하다고 생각합니다. 유출 경위가 어떠하든 환수를 위한 노력과 함께 현재 소유하고 있는 나라들이 우리 문화재를 사장시키지 않고 박물관 및 공공기관을 통해 한국문화를 자국민들에게 알리고 활용할 수 있도록 하는 데 중점을 두고 싶습니다. 통계에 따르면 현재 국외소재의 우리 문화재는 16만 8,000점 가량인 것으로 알려져 있는데 이를 나라별, 분야별, 시대별, 문화재의 종류에 따라 분류하는 작업과 함께 국보급 및 보물급에 해당하는 뛰어난 작품에 대한 구분도 필요합니다. 그에 따른 대처 방법 역시 다르게 마련되어야 할 것입니다.”

문화재 관련 분야와 인연을 맺게 된 계기는 무엇인가요.

“고교 시절 담임의 권유로 상과대학 입시를 준비하고 있었는데 모교 문리과대학에 고고인류학과가 신설된다는 소식을 접하고 입시 3개월을 앞두고 진로를 바꾸게 됐습니다. 고고인류학

과에 입학해 삼불(三佛) 김원용(金元龍)선생과 여당(藜堂) 김재원(金載元)선생과의 인연을 맺게 됐지요.

군대를 다녀온 직후 김재원 선생께서 '우리나라 미술사가 굉장히 중요함에도 불구하고 정통으로 대학에서 공부한 사람들이 거의 없다'고 하시며 고고학보다 미술사쪽 공부를 하는 것이 어떠냐고 간곡히 말씀하셔서 김원용 선생과도 상의한 후 하버드대에서 미술사학을 전공하게 됐습니다. 말하자면 저는 스승들에 의해 만들어진 미술사학자입니다. 모교에 입학해 훌륭한 교수님들을 만난 것이 행운이라고 생각합니다.

한편 김원용 선생이 고고학과를 고고미술사학과로 개편했던 것은 우리나라 미술사 발전에 굉장히 중요한 의미를 지닙니다. 모교 이후 각 대학에도 고고미술사학과가 생겼고, 이것이 미술사학 발전에 획기적인 계기가 되었기 때문입니다. 이는 한 분의 학자가 국가적으로 얼마나 큰 기여를 할 수 있는지를 보여주는 사례라고 봅니다."

그동안 많은 책을 출판하셨는데 특별히 애착이 가는 책이 있다면.

"지금까지 40여 권의 책과 1백40여 편의 논문을 발표했는데 대부분 국내 최초로 쓰여진 것들이어서 읽어 볼 때마다 그 의미가 새롭게 새겨집니다. 특히 한국 회화사 분야에서는 개척자적 역할을 했다고 외람되지만 생각됩니다. 그 중에서 1980년

에 출판한 '한국 회화사'는 우리나라 회화의 특성과 흐름을 체계적으로 살펴본 대표적 개설서로서 지금까지 총 24쇄가 발행됐습니다. 현재는 출판사가 사주의 별세로 문을 닫게 되어 절판된 상태입니다. 2000년에 논문집으로 발행된 '한국 회화사 연구' 역시 회화사 관련 논문집으로는 처음이며 제일 방대하고 다양한 주제를 다뤘기 때문인지 논문집임에도 불구하고 계속 판매되고 있습니다. 개인적으로는 2008년에 나온 '미술사로 본 한국의 현대미술'이 시간이 지나고 나면 가장 관심의 대상이 될 것으로 예상됩니다. 다른 책들은 대부분 연구를 통해 나온 결과물을 다뤘지만 이 책은 현대의 우리 미술에 대한 저만의 생각과 주장이 담겨 있어서 후배들이 안휘준(安輝濬)의 미술 사상에 관심을 갖게 된다면 가장 유념하지 않을까 생각합니다. 창작, 비평, 미술교육으로 대별하여 우리나라의 현대미술을 다루었습니다. 근본 문제들과 해결 방안을 함께 제시했습니다. 같은 맥락에서 '청출어람의 한국미술'도 우리나라 고미술의 재평가에 참고가 될 것으로 봅니다." 중국미술의 영향을 받았으면서도 훨씬 더 높은 수준으로 발전시킨 우리 미술문화재의 정수를 선별하여 기술한 책이어서 읽어본 독자들로부터 칭송을 듣습니다. 많은 국민들께서 읽어주셨으면 합니다.

개인적 철학이라든지 좌우명은.

"주어진 일을 함에 있어서나 공부를 함에 있어서 항상 성실

하게 최선을 다하는 것이 저의 첫 번째 원칙입니다. 특히 공무를 수행할 때는 공명정대·공평무사하게, 그리고 많은 사람들의 지혜를 모아서 가장 합리적인 길을 찾아서 하자는 생각을 늘 합니다. 학문을 하는 입장에서는 항상 객관성을 중요하게 여깁니다. 제가 문화재를 중요하게 생각하는 것은 그것들이 우리의 문화적 정체성은 물론 우리 민족의 지혜와 창의성, 기호와 미의식, 철학과 사상, 생활과 종교를 가장 잘 보여주기 때문입니다. 그러므로 문화재를 온전하게 보전하고 후대에 계승·발전시키는 것이 중요합니다."

후학들에게 당부하고 싶은 말씀은.

"오늘날의 인문학자들이 인접 분야와 미개척 분야에 대한 관심을 가지면서 학문적 시야를 보다 넓혔으면 좋겠습니다. 또한 예술은 인간의 미적 창의성과 감성을 가장 두드러지게 담아낸 분야여서 인문학의 모든 분야가 가장 중요하게 여기고 다뤄야 하는데 예술을 통한 인문학의 발전을 꾀하는 모습이 많이 보이지 않아 안타깝습니다. 예술을 배제한 인문학의 패러다임은 인문학과 국가의 발전을 위해 바람직하지 않습니다. 문학, 역사, 철학을 통칭하는 '문사철(文史哲)'이란 말 대신 예술을 포함한 '예사철(藝史哲)', 혹은 '문사철예(文史哲藝)'로 인문학의 패러다임을 넓혔으면 좋겠습니다. 특히 미술은 우리 민족의 지혜와 창의성을 실물로, 시각적으로 증거처럼 보여주는 사실상 유일한 분

야입니다. 선사시대부터 현대까지 작품을 남기고 있는 유일한 예술 분야이기 때문입니다. 이런 의미에서 미술사는 인문학의 발전을 위해서도 더욱 관심을 갖고 키워야 할 인문과학이라고 생각합니다."

(『(서울대)총동창신문』 제415호, 2012년 10월 / 이동식 논설위원)

# "문화재 환수, 작전 세우듯 치밀하고 조용하게 해야"

해외에 있는 우리 문화재는 대략 16만 8,000점이라고 하지만 정확하지는 않다. 어디에, 누가 소장하고 있는지 모르는 게 꽤 많다. 알려진 것도 상당수가 보관될 뿐이고 활용되는 것은 일부에 불과하다. 환수에 대한 국민적인 관심이 높지만, 환수 이후에는 급격히 식어 버리는 게 현실이다.

국외소재문화재재단 안휘준 이사장이 문화재의 환수, 활용과 관련해 풀어놓은 이야기는 이런 맥락으로 정리된다. 73세의 '노장'이 구상하는 재단의 활동 방향도 여기에 맞췄다. 16일 서울 종로구 재단 사무실에서 안 이사장을 만나 1시간 동안 이야기를 나눴다.

외국에 흩어져 있는 문화재의 구체적인 실태 파악은 문화재

환수에서 그가 가장 강조하는 것이다.

"국내에 비슷한 사례가 없어 사료적 가치가 뛰어난 문화재, 예술성과 창의성이 탁월한 국보급·보물급의 문화재가 최우선 환수 대상이다. 하지만 실태가 정확히 파악되지 않아 무엇이 환수 대상이고, 무엇이 해외 활용 대상인지 판단할 수 없는 상태다. 실태 파악은 사실상 맹탕이다."

안 이사장은 문화재를 소장 국가, 제작 연대, 분야, 유출 경위 등으로 나누어 그 실태가 구체적으로 파악돼야 한다고 누누이 강조했다. 실태가 파악되지 않은 상태에서라면 문화재 한두 점의 환수로 '북 치고 장구 치며' 좋아라 할 일이 아니라고도 했다. 알려지지 않은 문화재를 가진 소장자가 환수 압박을 느껴 더욱 꽁꽁 숨겨버릴 수 있다는 이유에서다. 실태 파악의 중요성에 대한 강조는 재단의 지향점과도 관련이 깊다.

"실태 파악은 문화재에 대한 열정만으로 움직이는 개인, 단체가 할 수 있는 일이 아니다. 현재의 여건하에서는 국가만이 할 수 있는 일이다." 재단이 이런 작업을 주도해 보겠다는 의지를 읽게 하는 대목이다.

환수에 대한 국민들의 태도나 인식의 변화가 필요하다는 의견도 밝혔다.

적극적인 관심이 애국심과 문화재 사랑에서 비롯된 것이지만 환수는 "사자가 사냥감을 노릴 때처럼" 조용하고, "전쟁에서 장군이 작전을 세우듯" 거시적이고 치밀하게 이뤄져야 한다고

했다. 해외 소재 문화재가 모두 환수 대상이라는 인식 역시 바꿜 필요가 있다고 지적했다. 그가 보기에 환수 대상은 약탈, 절도 등의 불법적인 행위를 통해 나라 밖으로 나간 문화재다. 외교나 통상, 선물 등의 우호적인 방식으로 유출되거나 유출 경위가 밝혀지지 않은 문화재는 소장국에서 우리의 문화와 역사를 알리는 매개체로서 활용되어야 한다는 게 그의 생각이다. 돈 한 푼 들이지 않고 돌려받겠다는 인식을 지적할 때는 냉정했다.

"외국에 있는 문화재는 돈을 들이지 않고 돌려받아야 한다는 생각은 (환수 활동에) 상당한 제약을 느끼게 한다. 놓친 것에 대한 대가를 치러야 한다. 국제경매에 우리 문화재가 나오면 정부, 개인이 달라붙어 사올 생각을 해야 하는 데 냉담하다. 우리는 지금 역사상 가장 잘사는 시대를 살고 있다. 문화재에 대한 사랑이 그에 비례해 큰가 하면 그렇지가 않다."

중국은 경제 발전 이후 정부, 개인할 것 없이 금액에 상관없이 자국의 문화재를 사들이는 데 적극적이라고 소개했다.

안 이사장이 환수 못지않게 무게를 두는 것이 현지 활용이다. 돌려받을 땐 뜨겁던 관심이 이내 식어버리는 게 현실이다. 수십년 전에 환수하고도 소장처의 수장고에 '고이 모셔놓기만' 하는 데도 별다른 지적이 없는 것은 그래서다. 제대로 된 도록 하나 없는 사례조차 있다고 한다. 재단이 왜관수도원의 노력 덕분에 독일 상트 오틸리엔 수도원에서 영구대여 형식으로 돌려받은《겸재정선화첩》의 영인본과 연구서를 최근 출간하고 국립

고궁박물관에서 전시회를 열고 있는 것은 환수된 문화재에 대한 관심을 제고하자는 취지다.

약탈된 문화재라 해도 돌려받지 못한 상태라면 현지에서 활용해야 한다고 강조했다. 약탈 문화재에 대해 정부가 직접 나서 협상을 벌여도 지난한 과정이 필요한 게 현실이니 환수 노력과 별개로 해외에 있는 문화재를 활용해 우리의 문화와 역사를 알리자는 주장이다. 문화재가 맞게 되는 '최악의 상황', 즉 소장자에 의한 '사장(私藏)' 혹은 전시 등을 통해 공개되지 못하는 '사장(死藏)'은 피해야 한다는 게 그의 생각이다. 재단은 13, 14일 국립중앙박물관에서 '국외소재 한국문화재 어떻게 활용할 것인가'를 주제로 국제학술대회를 열었다. 그는 "시집을 갔으면 거기서 잘 살게 해주고, 친정을 제대로 알리는 데 도움이 되게 해야 한다. 그게 현지 활용이고 환수 못지않게 중요하다"고 말했다.

안 이사장은 종종 '사랑론'을 펼쳤다. 인터뷰도 그렇게 마쳤다.

"사람이든 문화재든 사랑하는 쪽으로 간다. 사랑하지 않으면 뺏기고, 뺏겨서 마땅하다. 사랑하기 때문에 돌려받아야 한다."

(『세계일보』 2013년 12월 18일 / 강구열 기자)

# "국외 우리 문화재, 실태파악 시급"

"외국에 흩어져 있는 우리 문화재들에 대한 실태 파악이 가장 시급합니다."

안휘준 국외소재문화재재단 이사장은 뉴스1과 가진 신년 인터뷰에서 국외 소재 우리 문화재의 실태 파악을 강조했다.

또 국외 소재 우리 문화재에 대해 "모두 환수 대상은 아니며 우리 문화재를 소장한 나라의 국민들에게 우리의 역사와 문화를 제대로 알려주는 데 선용이 되도록 하면 되돌려 받는 것 이상으로 중요하다"고 말했다.

문화융성시대에 문화재가 갖는 의미에 대해서는 "문화재는 우리 민족의 정신, 지혜, 창의성, 미의식, 기호, 세계관, 종교관,

생활습관, 사상과 철학 등이 다 묻어 들어간 존재이다"라며 "문화융성이 특히 두드러지게 이뤄졌던 시대를 찾아 우리의 전통문화, 역사문화에서 현대인으로서 배워야할 점들을 찾아야 한다"고 했다.

갑오년(甲午年)을 맞아 안휘준 이사장을 국외소재문화재재단 종로 사무실에서 만났다.

최근 근황은.

"최근 돌아온 문화재 총서 첫 번째 시리즈로『왜관수도원으로 돌아온 겸재정선화첩』을 내놨다. 총서가 첫 번째인데 영인본과 학술논문들을 모은 논문집, 두 가지 책으로 냈다. 영인본은 나오자마자 동이 났고 논문집도 꽤 나가는 것 같다. 관심들이 아주 많더라.

그 사업을 하게 된 것은 재단을 맡고 가만히 보니 환수에 대해서는 모두들 지대한 관심을 갖고 있고 기대도 많으면서도 일단 환수된 문화재에 대해서는 사람들이 곧 잊어버리고 관심이 사그라지는 경향이 있었다. 문화재를 갖고 있다 한국으로 돌려준 나라입장에서도 보면 그렇게 돌려달라고 야단법석을 할 때는 언제이고 돌려 받고나서는 도무지 활용을 하고 있는 건지 뭔지 모르겠다는 생각들을 할 가능성이 높다. 환수된 문화재, 돌아온 문화재를 어떻게 다루어야 되는 지에 대한 모델케이스를 세우고 싶었다.

돌아온 문화재 한건을 갖고 다각적인 조명을 하는 거다. 학술적 조명, 전시, 출판, 원본을 영인해서 그대로 되살리는 일, 학술강연회 등 5가지의 사업을 함께 펼치고 있다. 지금까지는 아마 그렇게 한 사례가 없을 것이다. 우리나라에서는 처음으로 돌아온 문화재를 어떻게 하는 게 바람직하느냐 하는 범례가 마련됐다. 지켜본 분들이 아주 좋아하고 높이 평가 하더라.

영인본을 만든 첫 번째 이유는 원본과 똑같이 만들어 되도록 많은 분들이 원본을 접하는 것처럼 접하게 하자는 것이다. 또 하나는 원본에 방패막이를 한다고 할까 액막이를 한다고 할까 하는 성격도 있다. 절대로 그런 일이 벌어지면 안 되지만 화재를 두 번씩이나 당했음에도 불구하고 회진되지 않고 살아남은 것은 천우신조이다.

셋째는 화첩을 되돌려 준 독일 상트 오틸리엔 수도원으로서 보면 주고 나니 허전할 수가 있다. 그분들한테 원본 못지않은 영인본을 통해 위안을 받게 하자는 것이다. 되돌려 준 문화재를 우리가 아주 소중하게 다루고 다각적인 측면에서 조명을 하면서 국민들에게 널리 알리는 것을 지켜봄으로써 돌려주기를 역시 잘했구나 하는 생각을 갖도록 하자는 것이다.

우리나라 문화재를 소장하고 있는 다른 서양의 나라들이나 중국, 일본도 한국사람들은 문화재를 돌려주면 저렇게 철저히 보존에 신경을 쓰고 학술적으로 제대로 조명하는구나, 국민들에게 널리 알리고 돌려준 측에 대한 고마움을 정말로 제대로 표하는

구나하는 것을 알게 하자는 다분히 교훈적인 의도도 있다."

다른 현안은.

"돌아온 문화재 총서 2권을 무엇을 갖고 할지 심사숙고하고 있다. 결정이 되면 겸재정선화첩을 갖고 했듯이 똑같이 도록을 발간하고 연구자들을 동원해 학술논문을 쓰게 해 논문집을 내고 강연회도 개최하고 하려고 한다.

한일국교정상화 때 일본으로부터 돌려받은 문화재가 1,367 점인가 있다. 국립중앙박물관에 200~300여 점이 있고 나머지는 국립도서관이 소장하고 있는데 그걸 갖고 돌아온 문화재 총서 2권을 만들면 어떨까 생각중이다. 그 때 돌아온 문화재에 대한 자료를 전문가인 나조차도 갖고 있지 못하다. 1,367점이 분야별로 통계는 나와 있지만 실제로 활용하려고 할 때는 제대로 된 도록 한권이 여태 없다. 그 일을 국립중앙박물관이 할 거라고 기대하고 다른 것도 몇 가지를 생각하고 있다. 내년 안에는 해야 된다. 아마 가을쯤 되겠다."

또 관심있게 보는 것은.

"국외소재문화재재단이 해야 하고 재단밖에 할 수 없는 아주 중요한 일이 있다. 외국에 흩어져 있는 우리 문화재들에 대한 실태 파악이다. 어느 나라, 어느 기관, 어느 개인한테 무슨 문화재들이 얼마나 있고 어느 시대의 것들인지 작품의 격은 어떤지, 반출 경위는 무엇인지 이런 것을 전부 확인하는 실태 파악이 제

일 시급하다고 생각한다.

실태파악이 돼야 환수 대상도 확정을 하고 현지에서 우리 역사와 문화를 소개하는 데 십분 선용이 되도록 하는 현지 활용 대상도 결정할 수가 있다. 외국에 있는 문화재는 일단은 다 현지 활용대상이라고 볼 수 있다. 그렇긴 하지만 중요한 박물관의 경우조차 문화재들의 숫자는 파악이 돼 있지만 분야별, 시대별, 반출 경위별, 격조별 통계는 잡혀있지 않다.

그게 최소한 16만 8,000점 정도인데 우선 수량이 엄청나게 많고 흩어져 있는 곳이 몇몇 대표적인 곳만이 아니라 수없이 많은 곳에 분산되어 있다. 실태 파악하려면 기간이 굉장히 많이 걸린다. 국립문화재연구소와 한국국제교류재단 등이 확인한 게 있지만 아직도 많이 부족하다. 전체 문화재의 극히 일부에 불과하다. 분야별, 연대별, 등급별 등의 파악은 안 되어 있다.”

국외소재문화재재단이 파악한 것은.

“이제 업무를 시작한 지 1년 3개월째다. 제가 지난해 9월에 발령을 받았다. 사실 기대난망이다. 그럼에도 불구하고 지난 1년 간 상당히 많은 일을 했다. 직원들이 다들 밤샘하고 고생이 많다.”

직원은 몇 명이나 되나.

“전체 정원이 26명이고 정규직원은 20명이 안 된다. 조사실은 9명으로 실태조사 전문 인력은 더 소수이다. 실태파악을 제

대로 하기 위해 턱도 없는 숫자다. 실태파악을 하려면 전문 연구원이 많이 있어야 하는데 많이 확보할 수가 없어 어려운 점이 많다. 예산도 제한돼 있고 정부가 배려해주는 TO도 제한돼 있다. 조사를 나갈 때는 외부전문가들을 두서너 명씩 모시고 나가는데 대개 정년퇴직을 한 분들이다. 어려운 점이 많다. 실태파악이 너무 절실하고 장기간의 시간을 필요로 하는데 지금 같은 식으로 하면 부지하세월이다. 갑자기 많은 정부 예산을 기대하기도 어렵다.

또 우리 기구 같은 곳은 수만 권의 장서가 비치돼 있어야 한다. 문화재 관련된 온갖 책들이나 시각자료나 기타 자료들이 확보돼 있어야 하는데 그렇지 못하다. 도서가 확보된다 하더라도 놓을 장소조차 없다. 예산도 도서구입비나 자료구입비가 충분히 책정돼 있어야 하는데 그것도 불충분하다. 지난해 예산이 30억원은 좀 넘는다."

애로사항이 많은 것 같다.

"현재는 암중모색과 같은 형국이다. 재단이 이제 1년 갓 지났는데 환수와 관련해 귀가 번쩍 뜨일 업적을 내지 못하고 있으면서도 예산은 더 달라고 하느냐하고 이의를 제기하는 사람들도 있을 것이다. 그러나 잘 될 것이다. 첫해 한 것을 보면 앞으로도 잘할 수 있을 것이라고 여길 수밖에 없다. 제한된 인력과 예산, 시간 속에서 상당히 괄목할만한 업적들을 내놨다."

국민들이 원하니 꼭 가져와야겠다 해서 관심 있게 보는 환수 대상은 있나.

"그것은 공개적으로 얘기할 대상이 아니다. 많이 있지만 미리부터 경계의 대상이 되게 하여 이로울 것이 없지 않은가.

문화재를 우리 국민들은 사랑한다. 그러나 그 사랑은 아직도 부족하다. 국민들이 문화재를 충분히 사랑하고 있다고 얘기할 상황은 아니다. 다들 살기에 바쁘고 서양문화에 휩쓸리고 있어서 전문가인 나 같은 사람이 원하는 만치 문화재에 대한 관심이 높아진 상황은 아니라고 볼 수 있다.

그럼에도 불구하고 일부 문화재를 아껴주는 국민들이 계시다는 것은 우리에게 너무도 소중한 것이다. 어쨌든 그런 국민들조차도 상충되는 모순점을 갖고 있다. 외국에 나가있는 문화재는 모두 환수 대상 아니냐라고 잘못 생각하는 국민들이 너무도 많다. 외국에 나가 있는 문화재가 다 환수 대상은 아니라는 걸 먼저 아실 필요가 있다.

원하는 것은 국민들이 재단이 있는 지조차 모르게 좀 잊어줬으면 좋겠다는 것이다. 완전히 잊혀지면 소외되는 측면도 있지만 재단은 만들어졌는데 왜 아직 문화재는 환수가 안 되고 있느냐 그런 조급한 생각들을 많이 하기 때문이다.

국민에게 말씀드리고 싶은 것은 외국에 나가 있는 문화재는 용도로 치게 되면 크게 두가지다. 하나는 환수 대상이고 다른 하나는 현지에서 활용되도록 하는 것이다. '환수'와 '현지 활용'이

양대 목표다.

어떤 것이 환수 대상이냐. 약탈, 도난 등 불법적 행위를 통해 우리의 뜻과 배치되게 유출된 문화재들이다. 외규장각 도서 같은 게 대표적 케이스이다. 외국에 나가있는 문화재들 중 상당수는 외교, 통상, 개인적 교류 등 선의의 경위를 통해 나간 것들이 차지하고 있다. 그렇게 우호적인 관계하에서 나간 것들은 환수의 우선 대상이 아니다. 불법적인 방법으로 유출된 문화재들을 일차적인 환수의 대상으로 삼을 수밖에 없다.

외규장각 도서는 세계 어느 누구도 약탈문화재인 것을 부정할 수 없는 명명백백한 약탈문화재인데도 그것을 완전히 돌려받았다고 할 수가 없다. 영구대여 형식의 편법적인 방법으로 되돌려 받았다. 경위가 약탈이 분명하게 밝혀졌는데도 그렇다. 우리 정부가 최선의 노력을 기울였는데도 불구하고 그렇다.

그러니까 문화재는 애당초 뺏기지 않아야 되는 것이다. 일단 뺏기고 나면 되찾는다는 게 그렇게 힘들 수가 없다. 프랑스 국립도서관 소장의 외규장각 도서가 너무도 웅변적으로 잘 애기해준다. 뺏기지 않으려면 정부가 문화재를 제대로 관리해야 된다.

해방 이후에 우리 정부가 계속 어려움을 겪으면서 문화재에 신경을 쓰지 못했다. 1945년 독립을 했는데 문화재 행정이 허술하게나마 이뤄진 것은 1960년대로 거의 20년이 지난 뒤에야 문화재에 대한 정부의 관리, 대응이 체계적으로 이뤄지기 시작했

다. 그 안에 수많은 문화재들이 이렇게 저렇게 나가버린 것이다. 현대에 들어와서도 뺏기지 않는 게 중요하다. 뺏기면 되돌려 받는 게 힘들다는 것을 꼭 알아야 한다.

어쨌든 선의로 나간 것은 그 지역, 그 나라 국민들에게 우리의 역사와 문화를 제대로 알려주는데 선용이 되도록 해야 한다. 그러면 되돌려 받는 것 이상으로 중요하다고 할 수 있다."

잘 활용되는 예는.

"그다지 많지 않다. 그것을 담당할 외국의 전문가들이 거의 없는 게 가장 치명적인 약점이다. 우리 문화에 대한 애정과 이해 부족, 시설과 예산 부족 등도 큰 저해 요인이다.

외국의 대표적 박물관들에 우리 문화재들이 모여들고 그 박물관들을 통해 훌륭한 전시를 하고 알찬 도록을 내고 국민들 교육에 활용하고 우리 문화 역사를 연구하는데 십분 활용하고 그럴 수 있으면 국내에 들어오는 것 이상으로 가치를 발휘할 수 있다."

잘되고 있는 건 아닌 것 같다.

"잘되고 있지 않아 속상한 거다. 우선 약탈된 문화재 중에서 국보급 보물에 해당하는 예술성, 창의성, 역사성 등이 두드러진 작품들이 최우선 환수의 대상이다. 그런 작품들이 많이 있는데 실태 파악이 되기 전까지는 정확한 실상을 파악하기 어렵고

파악된다 하더라도 함부로 얘기할 수 없다. 왜냐하면 그걸 얘기하면 문화재를 소유하고 있는 나라나 개인은 경계를 할 수 밖에 없기 때문이다. 중요한 문화재들이 많이 나가 있는 것은 틀림없다. 하나하나 예를 들기 어렵다는 것은 이해를 해줬으면 좋겠다.

그런데 우리 국민들이 모순된 생각을 갖고 있는 것도 지적하고 싶다. 외국을 여행한 국민들은 그곳의 박물관들을 보고 너무 속상해하는 경우가 많다. 중국이나 일본실은 전시실도 널찍하고 다양하고 그런데 한국실을 보면 아예 없거나 있다 하더라도 중국이나 일본실에 비해 넓이도 형편없이 좁고 전시 내용도 초라하고 다양성이 부족하다. 그것을 너무 속상해 한다. 우리 문화가 중국이나 일본에 비해 뒤지는 것 아니냐 하고 잘못 생각하는 경우까지 생기게 된다. 그러나 우리 문화가 중국문화보다 나으면 낫지 절대 모자라지 않다.

외국에 한국실이 없거나 빈약한 것을 보고 속상하다고 하면서도 중국이나 일본처럼 우리 문화재들이 외국으로 많이 나가서 그 나라의 대표적 박물관들의 한국실에 모여 가득 채우고 빛나게 해줬으면 좋겠다고 생각할 수도 있는데 외국에 나가 있는 문화재는 다 환수해야한다고만 생각한다. 완전 이율배반적이다. 사고의 틀을 조금 더 유연하게 가져야 겠다.

환수와 현지 활용을 다 똑같이 중요하게 여기는 게 우선 필요하다. 환수를 해야 되는 것들은 해야 하지만 그렇지 않은 것들은 외국에 시집보낸 딸이 잘 살기를 바라는 것처럼 현지에서 충

분히 진가를 발휘하면서 우리를 소개하는데 기여를 할 수 있도록 했으면 좋겠다.

그렇게 하려면 외국에 나가있는 대표적 문화재들이 전부 대표적인 문화기관들, 특히 박물관으로 모여 들어야 한다. 그런데 외국 박물관들이 우리나라 문화재를 구입을 안 한다. 중국이나 일본에 비해 중요하다고 생각하지 않으니까 그렇다. 요새는 국력이 많이 신장돼서 한국도 중요하게 보기 시작했다. 그런 생각의 변화가 서서히 일어나고 있지만 아직도 중국이나 일본에 비하면 우리나라는 외교나 문화에서 1급 중요국가로 돼 있는 것은 아니다."

우리가 좀 기여해서 외국박물관들이 우리 문화재 활용을 잘 하게 할 수는 없나.

"대표적 박물관으로 모여들어야 하는데 왜 모이지 않느냐, 두 가지 이유가 있다. 하나는 개인들이 사사로이 소장하고 있기 때문이다. 사장(私藏)이라고 한다. 또 공공기관이나 개인들이 갖고 있으면서 꽁꽁 숨겨놓고 빛을 못 보게 한다. 사장(死藏)이다. 사장(私藏)과 사장(死藏)은 우리 문화재의 진가를 발휘하지 못하게 하는 가장 큰 저해 요인이다.

사장(私藏)과 사장(死藏)을 없애고 우리 문화재들이 전부 햇빛을 보게 해야 된다. 그러려면 중요한 박물관들로 모여들게 하는 게 제일 좋은 방법이다. 영국은 브리티시 뮤지엄, 프랑스는 기메, 미국은 보스톤·메트로 폴리탄·스미소니언·새클로 뮤지

엄 등으로 모이게 해야 하는데 대표적 박물관들이 중국이나 일본 미술품 구입 예산은 책정을 하고 있으면서도 우리나라 문화재에 대해서는 거의 구입예산을 넉넉하게 책정하지 않는다.

그러면서 우리 쪽에 구입예산을 지원해 달라, 또는 우리 국립박물관이 소장하고 있는 유물들을 빌려 달라고 한다. 그 문제를 어떻게 다뤄야 할거냐 하는 것도 심각한 문제이다. 만약에 우리가 서양의 A라는 박물관이 한국문화재를 구입할 테니 예산을 대 달라 해서 형편이 못돼도 쥐어짜서 예산을 지원하면 그 박물관이 앞으로는 한국 문화재 구입 예산을 책정하겠느냐 하면 그렇게 안 한다. 한국 것은 한국 돈 받아서 사면 된다고 생각하고 자기네 예산을 따로 책정하는 일은 없어지게 된다. 그래서 정말로 조심스럽게 대응해야 한다. 그런 예산은 대줘서는 안 된다고 생각한다.

타협하는 방법은 가령 어떤 한국문화재를 구입하는데 100만 불이 든다고 하면 우리 정부와 그쪽 박물관이 50만 불씩 대는 것이다. 이는 자기들은 전혀 돈을 안 쓰고 우리 예산만 갖고 사려는 것보다는 낫지만 그것조차도 자기들이 구입예산을 늘리거나 하는 일을 안 할려고 할 것이다. 어쨌든 우리문화재를 소장하고 있는 대표적인 기관들이 자기들 예산으로 자기들 재량으로 하도록 유도해야 한다. 최근 국외소재 한국문화재, 어떻게 할 것인가라는 제목을 갖고 국제 학술심포지엄을 연 이유다.

중국이나 일본 같은 나라들의 사례를 지켜볼 필요가 있다.

외국의 대표적 박물관치고 중국문화재로 넘쳐나지 않는 박물관이 없을 정도로 엄청난 양의 문화재들이 해외에 나가 있다. 그런데 중국 사람들은 환수만을 중요시하여 작심하고 모든 노력을 기울이지 않는다. 다른 방법으로 환수한다. 애국심·경제력·문화적 긍지 등 3개 요소가 결합돼 외국의 옥션 같은데서 중국 문화재가 나오면 적극적으로 달라붙어 금액의 고하를 막론하고 사서 가져간다. 그게 가장 빠르고 효과적인 환수방법이다.

돈 들여서 사오는 게 환수냐 할지 모르겠는데 중국사람들이 그렇게 함으로써 세계에 중국문화를 소개하는데 광고료만 따져도 그 효과 다 빼고도 남는다. 가령 중국 도자기가 몇 백억 원에 팔렸다하면 세계 매스컴에 다 보도가 된다. 환수는 환수대로 하고 몇 만 배 홍보효과를 거둔다. 우리가 이 중국 사례를 유심히 보고 배워야될 점이 많다.

우리는 최근에 와서 애국심이 너무 부족하다. 왜 그렇게 됐나? 교육이 제대로 안됐기 때문이다. 역사 교육이 정치, 제도사 쪽으로만 교육되고 문화중심의 교육은 소홀히 다뤄졌다. 그러다 보니 교육을 받은 우리 후배들이 우리 문화에 대한 자긍심도 못 갖고 있고 애국심도 부족하고 또 경제는 10위권에 들어갔다면서도 문화에 대한 투자는 그렇게 인색할 수가 없다. 3악재가 겹쳐져 중국의 3호재와 너무나 대조적으로 모든 일이 꼬여 있다.

중국문화재 활용에서 배워야 할 점은.

"중국은 활용은 신경 쓸 필요가 없다. 왜냐하면 외국의 박물관들이 서로 경쟁하듯이 중국 전시를 열고 중국 문화를 자기 돈으로 홍보를 해 준다. 그런데 그렇게 되게까지 중국 정부가 가만히 보고만 있었냐 하면 그건 아니다. 중국과 일본은 직접 또는 간접적인 방법으로 국력과 사람을 길러서 외국 박물관과 대학에 자리 잡게 하고 또 그 사람들을 통해 자국의 문화가 널리 소개되게 하였다. 문화재가 중심이 되었음은 물론이다. 자국의 문화재들이 대표적인 박물관으로 모이고, 그 모인 것을 갖고 아주 훌륭한 전시를 열고 알찬 도록을 내서 다 뿌리고 했다. 중국, 일본은 톱니 바퀴가 돌아가는 것처럼 잘해 왔다."

우리는 외국에 큐레이터 안 보내나.

"우리는 외국에서 한국 큐레이터를 쓸려고 해도 쓸 만한 큐레이터가 많지 않다. 그것을 담당하는 게 미술사 분야다. 다른 분야의 전공자는 할 수가 없다. 동산문화재는 다 미술사가 다루므로 미술사 훈련을 철저히 받은 전문가들이 퍼져 있어야 되는데 우리는 부족하다. 인력양성이 충분히 돼 있지 않다. 학과가 생긴 지 불과 얼마 안 되어서이다. 서울대의 경우 고고학 전공이 1961년에 생겼는데 미술사는 1983년에야 생겼다. 30년 됐지만 사람 기르는게 그렇게 쉽게 길러지지 않는다. 막상 어떤 자리에 사람을 쓸려고 찾으면 전에 비하면 많이 늘어났음에도 불구하

고 전문성, 외국어 실력, 현지 적응력 등 맘에 꼭 드는 사람은 바로 찾기 어렵다.

우리도 학예사를 제대로 양성하도록 만드는 것 등 지원하고 하면 중국이나 일본처럼 외국 박물관에서의 우리 문화재의 활용을 활성화할 수 있나.

"이번엔 일본의 예를 좀 더 들고 싶다. 일본이 거의 반세기 전부터 참 현명하게 대응했다. 서양의 대표적 대학들에 처음에 백만 불씩 주기 시작했다. 그 때 백만 불이면 지금 몇 백만 불 정도 될 것이다.

그 대학들을 통해 일본학 교수 요원과 박물관 요원을 길러 냈다. 거기서 길러진 사람들이 일본문화역사를 소개하는 교수가 돼서 각 대학에 퍼지고 또 거기서 길러진 미술사 전공자들이 일본 미술학예사로 대표적인 박물관들에 쫙 퍼졌다. 그러면서 나중에 박물관 관계전문가 들에게도 돈을 다 대주고 대표적 박물관에 목돈을 지원하는 것을 아끼지 않았다."

우리는 어떻게 하고 있나.
"우리는 아직도 제대로 하고 있지 못하다."

학예사 양성, 문화재 보존·복원도 재단의 역할 아닐까 싶다.
"외국에 흩어져 있는 문화재 중에서도 보존·복원처리가 꼭

필요한 경우 우리가 표구사를 보내서 수리를 해주는 방법이 있고 그 작품을 국내로 가져와 수리를 해서 되돌려주는 방법 등이 있다. 우리가 그런 필요성이 있는 경우에 도움을 제공하는 것까지 하려고 한다. 부분적으로 하고 있다. 현지 활용차원에서 신경 쓰고 있으며 보존처리에 대해 많은 관심을 가지고 있다.

학예사 양성은 재단의 직접적 업무는 아니다. 정부 차원에서 교육을 맡는 대학 등이 제대로 하도록 배려해야 한다."

미국, 일본 사무소는 없나.

"우리나라 문화재를 제일 많이 가지고 있는 나라가 일본이고 미국이다. 설치할 필요성이 크다. 또 아직은 논의조차 이뤄지지 않고 있지만 중국이 굉장히 중요하다. 중국에 수많은 문화재들이 건너간 게 기록을 통해 확인된다. 중요한 문화재들이 껴 있을 가능성이 굉장히 크다. 중국에도 사무소를 세우고 조사를 할 필요가 있다.

그런데 그렇게 어려울 수가 없다. 일본은 분소를 세운다 해도 뭘 할 수가 없다. 한일 외교관계가 완전히 얼어붙었다. 환수는 외교관계가 얼어붙으면 하기가 거의 불가능하다.

문화재에 대해서는 야단 법석 떠는 게 안 좋다. 품위 있는 비유는 아니지만 뱀이 개구리 잡을 때 소란 피우나? 일체 미동도 안하고 소리도 안낸다. 사자 같은 큰 동물도 사냥을 할 때 부스럭거리지 않는다. 재단은 요란스럽게 하는 일은 피해야 한다.

장기적 계획하에 거시적 안목으로 모든 것을 체계적으로 다뤄야 하고 지나치게 홍보에 신경을 쓸 필요가 없다는 것이다."

신임 나선화 청장에 대한 주문은.

"갓 임명된 현 상황에서 모든 문화재에 대해 총 점검을 실시해야 된다고 주문하고 싶다. 보안, 화재. 도난시설 등 모든 문화재가 안전한 상태인지 점검하고 결과를 보고받고 그걸 갖고 문화재 행정을 어떻게 펼칠 것인지 생각하고 계획을 짜야 한다.

또 나는 항상 중책을 맡은 가까이 있는 사람들에게 자문위원회를 구성하라고 권한다. 그분들의 지혜를 모아서 방향을 정하고 정책을 실시하고 해야 한다. 우리가 그것을 잘 못한다. 또 정부에 하부구조를 만들어 주도록 당당하게 건의를 하라고 하고 싶다.

또 하나는 대통령이 국정 지표로 삼는 문화융성이 이루어졌던 시대를 되새겨 보는 게 필요하다. 세종 년간의 15세기 및 영정조 년간의 18세기, 고려청자가 세계 최고로 발달했던 12세기, 불국사·석굴암·성덕대왕 신종이 만들어졌던 8세기 및 9세기의 통일신라 등 300년마다 한 번씩 문화가 융성했다. 21세기에 또 한번 융성할 시기가 됐다.

문화가 융성했던 대표적인 시대들이 많은 문화재들을 통해 중요한 메시지를 전해주고 있다. 문화재청이 박물관과 함께 문화융성을 계획하고 추진하는데 가장 중요한 도움을 줄 책무가 있다."

내년 계획은.

"실태파악은 한해도 건널 수 없다 가장 우선적인 사업이다. 그동안 실태파악 차원에서 외국의 컬렉션들을 조사한 결과를 보고서 형식으로 꾸며서 책자를 내려고 한다. 신년 초에 3권, 나머지 3~4권을 연내 내려고 한다. 미시간대학교미술관, UCLA리서치도서관, 네덜란드의 개인 소장가, 일본와세다대학과 국내청, 타이베이 국립고궁박물원 등 여러 군데를 조사했다. 문화재 전반에 대한 조사이다. 돌아온 문화재 총서 시리즈도 발간하고 문화재 소개 강연프로그램도 생각중이다."

개인적인 계획은.

"재단에 와서 개인 저술을 거의 못하고 중단상태에 놓여 있다. 지금까지 낸 책이 모두 43권인데 앞으로 10권이 더 남아 있다. 그중 3권은 영문으로 된 책들이다. 일본어판 책도 두 권 있다. 논문집도 몇 년 전부터 작업하다 모두 중단됐다."

문화융성시대 문화재가 갖는 의미는.

"문화재는 간단히 애기하면 우리 민족의 정신, 지혜, 창의성, 미의식, 기호, 세계관, 종교관, 생활습관, 사상과 철학 등이 다 묻어 들어간 보물이다. 문화재 한점은 그 안에 여러 가지 복합적인 정보들을 내포하고 있다. 그래서 문화재야 말로 작품 하나하나가 살아있는 복합적인 정보원이다. 우리의 정체성(正體

性)을 대변한다. 또 그 속에 새로운 창작과 발전을 꾀할 때 참고할 만한 정보들이 꽉차 있다. 문화재는 단순히 옛날 물건으로 끝나는 게 아니고 새로운 문화를 창출할 때 반드시 참고해야만 하는 보물이다. 참고해야할 가치가 너무나 많다.

문화융성을 꾀한다고 하면 우리의 전통문화와 역사에서 배워야할 점들을 찾아야 한다. 문화융성이 특히 두드러지게 이뤄졌던 시대가 언제냐, 그 시대의 문화는 어떤 양상으로 전개됐느냐, 그 배경에는 어떠한 요소들이 작용했느냐, 그 당시 다른 나라들과의 교류관계는 어떠했느냐, 거기서 현대인으로서 우리가 참고하고 배워야할 것은 무엇이냐 등 무궁무진한 질문을 던지고 지혜를 얻어낼 수 있다."

(『News 1』 2014년 1월 1일 / 염지은 기자)

# 4

## "문화재 환수에 대해 급한 마음을 내려놓을 필요가 있다"

국외소재문화재재단은 문화재청 산하 법인 기관으로, '국외소재문화재재단 설립과 운영에 대한 법률안'과 '문화재보호법 일부개정법률안'에 의거, 2012년 설립됐다. 현재 3실, 2개 해외사무소를 운영하고 있는 재단의 안휘준 이사장을 만나 재단과 우리 문화재 환수문제에 대해 이야기를 들어봤다.

우선 국외소재문화재재단은 매우 생소하다. 재단의 주된 목적과 활동에 대해 설명을 부탁한다.

"현재 16만 8,000점 정도의 우리 문화재가 해외에 있는 것으로 추측되지만 실제로는 훨씬 많은 수량이 유출되어 있을 것으로 믿어진다. 그런데 이처럼 반출된 유물의 수를 파악하는 것

도 중요하지만, 유출 경위나 나라별, 분야별, 시대별, 문화재의 수준 등 구체적인 내용이 거의 파악되지 않은 실정이다. 실태를 파악하는 것이 우선 시급하다. 그런데 현실적으로 이것이 매우 어렵다. 그래서 거시적인 안목으로 장기적인 계획을 세워 체계적으로 접근해야 할 것이다. 바로 이러한 일이 우리 재단의 임무다."

국외에 있는 우리 문화재는 어떻게 활용될 수 있는가? 모두가 환수되는 것은 불가능하지 않은가?

"외국에 흩어져 있는 우리의 문화재는 환수하거나 현지에서 활용하는 방안을 강구해야 한다. 이 둘이 모두 중요하다. 그래서 어떤 것이 환수 대상이고 어떤 것이 현지에서 활용해야 할 대상인지 파악하려면 먼저 실태를 파악해야 한다. 재단의 이사장으로서 세운 원칙을 말하자면 환수 대상은 약탈, 절도 등 불법적인 행위를 통해 유출된 문화재가 될 것이다. 그중에서도 국내에 없는 문화재와 격조가 높은 작품들이 우선적인 환수의 대상이다."

문화재를 환수하는 방법에 대해 알려달라.

"환수의 방법에는 몇 가지가 있다. 첫째 상대국과의 외교적 협의에 의해 들어오는 방법이다. 이는 외교관계가 우호적이지 않으면 어렵다. 둘째 매입에 의해 들어오는 경우가 있다. 중국이 그러한 예의 대표다. 경제 규모가 커지자 중국인들이 개인

적으로 외국에서 중국 문화재를 아낌없이 적극적으로 사들이고 있다. 그러한 매입은 옥션이나 고미술상을 통해 주로 이뤄지고 있다. 셋째는 기증을 받는 방법, 넷째는 기탁을 받는 방법이다. 어떠한 방법이든 모두 중요하다."

우리 문화재의 현지 활용에 대한 문제가 대두되고 있다.

"우리 국민 중 일부는 외국의 박물관 등을 둘러보다 중국실이나 일본실은 잘 갖춰져 있는데 우리는 그렇지 않다고 개탄하는 경우를 본다. 그런데 그 이유는 외국에 있는 우리 문화재가 중국이나 일본에 비해 상대적으로 많지 않고, 그나마 해외에 소재한 우리 문화재가 박물관이나 미술관으로 모여들지 않기 때문이다. 앞서 언급한 사례에서처럼 개탄하면서도 동시에 외국에 있는 우리의 문화재는 모두 약탈에 의한 것이라고 보고 또 마땅히 환수해야 한다고 본다. 그러나 역으로 외국의 한국실이 제대로 운용되어 국가 홍보에 도움이 되기를 원한다면 우선적인 환수 대상이 되는 문화재들 이외의 문화재들은 국내로 들여오기보다는 현지에서 잘 활용하는 것도 국익에 보탬이 된다고 볼 수 있을 것이다. 인식의 전환이 필요하다."

이번에 일반에게 공개된《겸재정선화첩》이 이목을 끌고 있다.

"《겸재정선화첩》은 영구대여 형식이지만 일단 우리에게 돌아왔다. 이처럼 돌아온 문화재를 어떻게 할 것이냐가 중요한 과

제로 남는다. 그래서 모범을 보여주기 위해 책자들을 내고 학술
대회와 전시회를 열었다. 앞으로 환수될 문화재는 이번 화첩의
경우처럼 다뤄야 한다는 것을 모범적으로 보여주고 싶었다. 영
인본을 만든 것은 회귀본이라는 이유도 있지만 이것을 여러 사
람이 함께 보고 참고하게 하고 싶어서다. 또한 문화재를 돌려준
독일 상트 오틸리엔수도원에 보내서 그들의 섭섭함을 달래고
우리의 감사함을 표하는 의미도 있다. 그들이 돌려준 문화재의
의미를 되새기고 한국인들이 얼마나 소중하게 다루고 있는지
알려 주고 싶었다. 돌아온 문화재 총서 첫 번째 사업이 《겸재정
선화첩》이다. 재단은 앞으로도 돌아온 문화재 총서 시리즈를 계
속해서 낼 예정이다."

민간인이 적법한 절차를 밟아 문화재를 구입해 들여올 경우
도 환수라고 볼 수 있다.

"해외 옥션에 우리 문화재가 종종 나오고 있다. 중국인들의
경우에는 가격의 고하를 불문하고 자국의 문화재들을 구입한
다. 이를 보면서 우리도 배울 것이 많이 있다는 생각이 든다. 사
와야 할 작품은 사와야 한다. 뛰어난 우리의 문화재를 거금을 들
여 사오는 개인에게는 세제상의 혜택을 줘야 한다고 생각한다.
우리가 그런 점에 인색했던 것이 사실이다. 이런저런 여러 가지
법제적 논의가 필요하다고 본다."

문화재 환수는 전문성을 요구한다.

"물론이다. 제대로 훈련된 최고의 전문가들이 필요하다. 환수 대상으로 삼아야 할 유물은 대부분 미술문화재다. 이 미술문화재는 해당 분야를 전공하지 않으면 진위 여부와 가치 등을 올바르게 파악하기 어렵다. 내가 재단 이사장으로 있으면서 강조하는 것이 뛰어난 전문성이다. 중요한 문화재가 앞에 놓여 있어도 시대와 가치를 알지 못하면 안 된다. 전문성은 조사연구원이 갖추고 있어야 할 첫 번째 덕목이다."

문화재 환수에 대한 일반의 인식전환도 중요하다.

"재단이 벌이고 있는 문화재 환수에 대해 급한 마음을 내려놓을 필요가 있다. 이번 숭례문 복원에서 불거진 문제를 봐서 알수 있듯이 문화재와 관련한 일은 장기적인 계획하에 추진할 수있는 여유를 줘야 한다. 또한 문화재 한두 점의 환수를 놓고 일희일비할 일이 아니다. 문화재 환수가 무리하게 추진되고 이루어지면 상대적으로 다른 환수 대상 문화재들이 숨겨진다. 조용히, 차분하게, 빈틈없이, 전략적으로 접근해야 한다. 다시 환수도 현지 활용도 모두 중요하다는 점을 강조하고 싶다."

개인적으로 환수하고 싶은 문화재가 있는가?

"그것을 지금 밝히면 환수하기 어렵게 되지 않을까? (웃음) 외국 유수 박물관을 다니다보면 환수되면 국보나 보물로 지정

될만한 문화재들이 종종 눈에 띈다. 고려불화나 안중근 유묵은 진품임이 확인되면 보물로 지정되는 것이 관례이다. 고려불화는 특히 작품성이 뛰어나다. 외국의 많은 전시품 중에서도 눈에 확 띌 정도다. 그러나 서구에 퍼져 있는 고려불화는 대부분 일본에서 돈을 주고 구입해간 경우가 많아서 환수 대상이 되기가 어렵다. 따라서 현지 활용에 무게가 실린다."

(『월간미술』 제348호, 2014년 1월 / 황석권 기자)

5

## "해외에 있는 우리 문화재 무조건 환수, 능사 아니다"

지난 14일 미국이 대한제국 국새(國璽) 등 국보급 문화재 9점을 반환하기로 했다는 소식이 전해졌다. 버락 오바마 대통령의 방한에 따른 선물이다. 반가운 일이지만 한편으로는 착잡하다. 해외에 있는 우리 문화재는 16만 8,000점 정도로 추산되기 때문이다. 그나마 국새는 불법 유출 문화재이기 때문에 반환이 수월했다. 대부분의 경우 반환이 훨씬 까다롭다. 외교 행사 때 선물 받는 식으로 과연 그 많은 전체 해외문화재들 중에서 몇 점을 더 돌려받을 수 있을까.

2012년 출범한 국외소재문화재재단은 정부의 해외문화재 반환 공식창구다. 낭보가 전해진 다음날인 15일 재단은 두툼한 문화재 도록 세 권을 공개했다. 지난해 미국·네덜란드 등 현지 조사를

통해 해외의 우리 문화재 2000여 점을 집계한 결과물이다.

재단 안휘준(74) 이사장을 만났다. 16일 서울 통일로 사무실에서다. 그는 대뜸 "모든 문화재의 환수에는 반대한다"고 말했다. 문화재 환수를 위해 만들어진 정부 기관이 환수에 반대하다니….

무슨 뜻인가. 설명이 필요하다.

"환수만이 능사는 아니라는 얘기다. 외국의 유명 박물관이나 미술관에 가봐라. 중국이나 일본에 비교하면 한국은 공간이나 소장품 규모에서 말할 수 없이 초라한 경우가 허다하다. 그런 걸 가슴 아파하면서도 정작 그 공간을 아름다운 우리 문화재로 채워 한국 문화를 알릴 생각을 하지 않는다면 앞뒤가 맞지 않는다. 국내로 들여오는 것 못지 않게 외국 현지에 두는 게 더 효과적인 활용방법일 수 있다는 얘기다. 합법적으로 유출된 경우 찾아올 마땅한 방법이 없기도 하다. 프랑스가 가져간 외규장각 도서를 보자. 불법 유출이 명백한데도 찾아오는 데 애먹지 않았나. 그런 현실적인 어려움도 생각하자는 얘기다."

그럼 어떤 문화재를 찾아와야 하나.

"국보나 보물급, 우리나라에 남아 있지 않은 문화재, 문화재나 미술사 연구를 위해 꼭 필요한 경우는 환수해야 한다."

그런 해외문화재는 얼마나 되나.

"전체 약 16만 8,000점으로 추산되는 해외 소재 문화재 중 지금까지 약 20%(3만3800점)에 대한 현지 조사를 마쳤다. 대부분 합법 유출 문화재이기도 하다. 문제는 공식 추산된 것보다 훨씬 많은 해외문화재가 존재하리라는 점이다. 특히 중국에 있는 우리 문화재가 상당할 것이다. 『조선왕조실록』등 역사 기록을 보면 아주 많은 숫자가 건너갔다. 그런데 중국은 실태 조사 자체가 어려운 나라다. 결론적으로 해외문화재의 실태 파악은 아직도 오리무중이라고 할 수 있다."

문화재 반환에 있어서 원칙이 있다면.

"국가와 시대를 불문하고 문화재와 관련된 불법행위는 용납하지 않아야 한다. 가령 지난해 처리 문제를 두고 시끄러웠던 서산 부석사 불상의 경우 일본에 돌려주는 게 합당하다고 본다. 불법행위에 의해 들어온 것이기 때문이다. 단 돌려줄 때에는 일본이 과거에 저지른 불법행위에 대해 우리처럼 처리해줄 것을 당당하게 요청해야 한다. 그렇게 했다면 명분도 서고 국제적으로 아주 훌륭한 선례를 세우고 지금과 같은 교착상태를 피할 수 있었을 것이다. 일본 소재의 우리 문화재 환수에도 긍정적인 파란불이 켜졌을 가능성이 높다. 문화재청은 불법은 안 된다는 원칙을 지켜야 했다. 원칙 없이 임기응변식으로 대응하다 한국 사법부가 일본 측이 불상을 합법 유출한 사실을 증명할 때까지 일본 반환

을 금지한다는 판결을 내리자 더는 손을 쓸 수 없게 됐다. 그 판결로 인한 문화재 분야의 피해는 막심하다. 일본 문화재계 전체가 반한(反韓) 분위기로 돌아섰다. 반환과 관련 없는 교류 행사에도 일본 전문가들이 우리나라에 오려 하지 않는다. 꼭 가져와야 하는 문화재가 앞으로 일본에서 발견될 경우 한국 정부는 할 말이 궁하게 됐다. 앞에 얘기한 원칙이 확고하게 서 있었다면 서산 시민들도 그 원칙을 존중하고 따랐을 것이라고 믿는다."

서산 시민들의 문화재 사랑이 잘못된 것인가.

"물론 문화적 애국주의는 바람직하다. 하지만 불법으로 해서는 안 된다는 얘기다."

앞으로 재단 활동 방향은.

"문화재 환수는 하루 아침에 될 일이 아니다. 재단의 현재 인력·예산 규모로는 한해에 6000점을 현지 조사할 수 있다. 남아 있는 공식 해외문화재 약 16만 8,000점을 다 조사하려 해도 30년 가까이 걸린다. 서두르지도, 요란을 떨지도 말아야 한다. 요란하게 접근하면 문화재는 숨게 돼 있다. 상식적으로 누가 한국 문화재 소장 사실을 밝히려고 하겠나. 장기적이고 창의적으로, 그리고 성실하게 추진해야 한다."

(『중앙일보』 2014년 4월 21일 / 신준봉 기자)

6    "문화재 환수는 사자가 사냥하듯…
     요란 떨면 소탐대실"

안휘준(74) 국외소재문화재재단 이사장을 만나 듣고 싶은
말이 많았다.

우선 쓰시마(對馬)섬 도난 불상을 둘러싸고 벌어지고 있는
논란에 대한 그의 생각이 궁금했다. 지난해 10월 국내 문화재
절도범이 쓰시마섬에서 불상 두 점을 훔쳐 밀반입하려다 적발
되면서 논란은 시작됐다. 불상은 통일신라시대(동조여래입상)와
고려시대(관음보살좌상)에 제작된 수작인 데다 서산 부석사가
관음보살좌상의 원소유주라고 주장하면서 세간의 관심은 뜨거
워졌다.

현재 '접근 금지' 딱지가 붙어 대전 국립문화재연구소 수장
고에 보관 중인 불상에 대해 한쪽에서는 일본이 약탈해간 문화

재이니 반환할 수 없다고 주장하는 반면, 한편에서는 강탈해갔다는 명백한 증거가 없는 데다 절도라는 불법 행위의 결과인 만큼 돌려줘야 한다고 맞서고 있다.

단순화하면 '반환이냐 아니냐'의 이분법으로 요약되지만 논란의 장 안에는 약탈문화재 정의, 문화재 반환 근거, 환수의 현실적 방법 등 이분법으로 정리될 수 없는 여러 문제들이 자리하고 있다. 게다가 이 문제를 슬쩍 들어 올리면 그 아래엔 문화재가 사회적 뉴스거리가 되면 여론이 불같이 일지만 평소엔 별다른 관심을 보이지 않고, 문화재 환수를 주장하면서도 외국 박물관의 빈약한 한국실을 비판하며, 문화재를 찾아와야 한다고 목소리를 높이지만 정작 이를 위해 기부할 뜻이 있느냐는 질문엔 머뭇거리는, 문화재에 대한 우리의 이중적 태도가 고구마넝쿨처럼 줄줄이 드러난다. 그러니 국외로 유출된 한국문화재를 체계적으로 조사·연구하고 활용·홍보하기 위해 설립된 국외소재문화재재단 수장(首將)을 만나 '이 모든 문제들을 어떻게 봐야 하는지'에 대해 이야기를 듣기에 최적의 타이밍이 아닐 수 없다.

지난 12일 서울 중구 재단 사무실에서 만난 안 이사장은 문화재와 관련된 모든 문제에 대해 장기적 안목으로 대처해 소탐대실해서는 안된다는 '원칙'을 강조했다. 한국회화사 연구를 개척한 1세대 학자로, 서울대 박물관장, 문화재위원장 등을 역임한 안 이사장은 이론과 현장 감각을 두루 갖춘 이들만이 가질 수 있는 자신만만하면서도 현실적인 균형감각과 문화재에 대한

깊은 애정을 바탕으로 우리 사회를 향해 쓴소리도 마다치 않으며 이야기를 풀어갔다. '원칙론'에서 시작한 인터뷰는 문화재 환수와 활용에 대한 이야기를 두루두루 거쳐, 문화재는 결국 아껴주는 쪽으로 흐르기 마련이니 아낌없는 사랑을 해달라는 '애정론'으로 마무리됐다.

현안인 만큼 도난 불상문제부터 질문하고 싶다. 어떻게 봐야 하나.

"서산은 조선시대 화가 안견의 고향으로 내가 문화재와 관련해 서산과 인연을 맺은 것이 40~50년이 되는데 요즘 서산에 안 간다. 가면 이 문제에 대해 묻고 내 생각을 말하면 현지 언론들이 가만히 두지 않을 것이다. 모든 문화재에는 한 가지 일관된 원칙이 적용돼야 한다. '불법 행위는 나라, 시대를 불문하고 일체 용납하지 않는다'는 것이다. 내가 제시한 원칙으로 언제나 적용 가능한 잣대이다. 쓰시마섬 불상이 들어왔을 때 정부가 손을 써서 즉각 돌려보냈어야 했다. (일본이 정상적인 방법으로 소장했다는 증거가 나오지 않는 한 반환해서는 안 된다는) 지방 법원의 판결로 복잡해졌지만 지금도 나는 이 문제가 풀리면 빨리 돌려보내야 한다고 생각한다. 대신 '당신들이 옛날에 불법 행위로 가져간 문화재도 우리처럼 반환해달라'고 주장할 수 있다. 서산 불상 하나를 내놓고 수많은 문화재를 돌려받기 위한 정당성을 확보할 수 있다."

일본이 약탈한 문화재를 왜 돌려줘야 하냐는 주장이 대중적 정서와 맞닿아 있긴 한데.

"왜구가 노략질할 때 약탈해간 것이니 돌려줘선 안 된다고 생각하는 사람들이 많다. 실제로 왜구들이 노략질을 많이 했고 약탈품 중에 고려불화도 있을 것이다. 하지만 빠른 시일 내 결정적인 문헌 기록이 발견되지 않아 약탈이라는 짐작의 한계를 벗어나지 못하면 돌려받을 수 없다. 이번 불상도 바로 돌려보냈어야 했다. 문화재를 환수하라고 만든 재단의 이사장이 돌려줘야 한다고 하니 공격하는 사람도 있을 것이다. 그렇지만 하나를 보내고 정당하게 수만 개를 가져와야 한다. 문화재와 관련해 소탐대실해서는 안된다. 조금 늦어지더라도 완전하게 파악해놓고, 환수든 활용이든 차근차근 체계적으로 접근해야 한다."

그렇다면 해외문화재 실태파악이 재단의 가장 주요한 기본 업무인가.

"가장 화급한 업무이다. 국외 소재 우리 문화재는 16만 8,000점 정도로 파악되고 있지만 그 실태가 정확하게 조사되지 않은 상태이다. 몇 점이냐의 문제만이 아니라 문화재가 어느 시기의 것이냐, 종류는 무엇인가, 반출 경위는 약탈이냐 우호적인 관계로 나간 것이냐 등에 대한 구체적인 조사가 이뤄져야 한다. 이렇게 조사를 하다 보면 해외문화재 규모도 20만 점이 될지, 30만 점이 될지 모른다. 재단은 지난 2년 간 1만여 점에 대한 실태 파

악을 했다. 괄목할 만한 성과이다. 그동안 국립문화재연구소가 박물관 등 외국의 대표적 공공기관을 대상으로 실태파악을 했는데, 우리 재단은 개인소장까지 대상을 확대했다. 이 같은 실태 파악이 제대로 돼야 어떤 것을 환수해야 할지도 결정할 수 있다."

재단이 조사한 문화재 중에서 환수가 시급한 문화재, 반드시 환수해야 할 문화재가 있나.

"토기나, 흔한 민속품 등이 대부분으로 약탈 문화재가 분명하면서도 국보급·보물급은 많이 파악되지 않았다. 중요한 것은 국내에 들어오기 전까지는 절대 공개해서는 안된다는 점이다. 외규장각 의궤 반환의 경우도 미리 공개되는 바람에 처음에는 한 권밖에 돌려받지 못했었다. 포커페이스를 하고 완전히 돌려받을 때까지 반응을 보이지 말았어야 했다. 당시 우리 정부가 미흡하게 대처한 측면이 있다. 전문가 의견도 청취하지 않았고, 협상 테이블에 앉는 대표는 문화재에 대해 전혀 모르는 경우도 있었다."

통상교섭뿐 아니라 문화재 반환도 협상술이 필요하겠다.

"당연하다. 환수의 경우 외교적 교섭을 통해 이뤄지는 것이 가장 중요하고 바람직하다. 그러기 위해서는 이제 외교 공무원들도 문화재나 문화를 잘 알아야 한다. 외국 외교관들은 그런 훈련이 어느 정도 돼 있는 것으로 알고 있는데, 아직 우리나라는 그렇지 않다."

어떤 문화재가 환수 대상인가.

"우리 국민들은 해외문화재에 대해 3가지 잘못된 생각을 갖고 있다. 첫째 해외문화재는 모두 약탈문화재다, 둘째 무조건 환수해야 한다, 셋째 환수하되 우리 돈은 한 푼도 써서는 안된다는 것이다. 그렇지만 국외 문화재가 모두 약탈 문화재는 아니다. 외교 통상관계나 개인 간 선물같이 우호적인 경로로 나간 문화재도 상당수이다. 중국으로 간 문화재는 거의 외교적 관계의 결과이다. 그 중 환수해 와야 할 문화재는 지극히 제한돼 있다. 환수 대상은 약탈 문화재가 분명한 것, 우리에게 없는 문화재로, 우리 역사와 문화 복원에 꼭 필요한 문화재, 그리고 국보나 보물급에 해당하는 수준 높은 문화재이다. 나머지는 우리 역사와 문화를 널리 알리기 위해 현지에서 활용되는 것이 더 의미가 있다. 환수도 국가와 국가 간 외교적 교섭을 통한 방법, 우리 돈을 들여서 사오는 방법, 기증받거나 기탁받는 방법이 있는데, 정부 간 교섭을 통해, 돈 한 푼 들이지 않고 환수해야 한다는 생각이 지배적이다. 엘리트층 안에도 이렇게 생각하는 사람들이 많아 답답하다."

안 위원장이 이야기한 실태 파악과 반환의 성공적인 사례는 2013년 12월, 100여 년 간의 유랑을 끝내고 돌아온 조선시대 불화 '석가삼존도'를 꼽을 수 있다. 재단은 2013년 5월 국외 문화재 조사 과정에서 미국 버지니아주 허미티지 박물관이 소장하고 있는 불화를 처음으로 발견, 박물관 측에 조심스럽게 반환을 제안했다. 결국 허미티지 측은 자신들이 갖고 있는 것보다 한

국으로 돌아갈 때 더 잘 보존되고 사랑받을 것으로 판단해, 기증을 최종 결정했다. 이 과정에서 문화재청의 '한 문화재 한 지킴이' 사회공헌활동에 동참한 미국계 기업 라이엇 게임즈 코리아가 허미티지 박물관에 박물관 운영기금을 기부했다.

조용한 반환을 강조하는데, 문화재 반환 작업을 하는 혜문 스님은 당당하게 하지 않는다고 비판한다. 어떤가.

"특정 인물에 대해 이야기하지 않고 원칙을 말하고 싶다. 문화재 반환의 원칙은 거듭 이야기하지만 조용히 해야 한다. 사냥에 비유해 이야기하겠다. 호랑이나 사자가 양이나 사슴을 잡을 때 소란을 피우는가. 바스락 소리만 나도 도망가서 못 잡는다. 조용히 오랫동안 기다리고 기다리다 찬스가 왔을 때 불시에 잡는다. 문화재 환수도 비슷하다. 오랫동안 공을 들이고 기다려야 한다. 한, 두 건 돌아왔다고 야단법석을 떠는 것은 앞으로 다른 문화재는 돌려받을 생각이 없다는 것과 같다. 문화재를 환수하는데 서두르고, 소란 피우면 그 해당 문화재는 성공적으로 돌아올 수 있을지 모르지만 다른 문화재들은 다 숨는다. 한국문화재를 갖고 있는 사람들을 알자마자, 그 사람에게 약탈문화재니 돌려 달라고 하면 그 사람이 내놓겠는가. 이를 지켜보는 다른 기관과 개인들은 소장하고 있는 한국문화재들을 모두 숨겨버린다. 그렇게 되면 전시나 현지 활용은 어렵게 될 수밖에 없다. 이를 절대 경계해야 한다."

민간 단체와 정부의 역할분담은 어떻게 이뤄져야 하나.

"정부와 민간이 똘똘 뭉쳐서 해야 한다. 중구난방으로 해서는 안된다. 통일된 방침하에서 상부상조해야지 틈이 벌어지면 안된다. 민간 측은 실태파악이 이뤄질 때까지 참고 기다려 달라. 실태를 파악한 뒤에는 개인이나 민간 단체에 협조를 요청하는 일이 많아질 것이다. 예를 들어 재단은 실태를 파악한 뒤 당연히 그 문화재를 찾으려면 소장가가 한국의 누구와 친한가, 누구를 통하면 감정을 상하지 않고 돌려받을 수 있는지, 또 어떤 방법이 우호적이고 건설적인지 등을 검토한다. 만약 개인이나 민간이 나서는 것이 더 좋으면 도움을 청할 것이다. 절대 몇 점의 문화재만 갖고 소란스럽게 하지 말자. 국외 문화재는 최소 약 16만 8,000점이다. 그 문화재 전체를 생각해야 한다. 넓고 장기적인 계획을 갖고 움직여야 한다."

환수와 활용의 비중은 어떤가. 바람직한 현지 활용은.

"환수에 대응하는 개념으로 현지 활용이라는 말을 내가 많이 쓰는데, 환수와 현지 활용은 똑같이 중요하다. 국외로 나가 있는 문화재 중 상당수는 프랑스 국립도서관의 외규장각 도서처럼 사장(死藏)돼 있는 것이 대부분이다. 많은 문화재가 지하 수장고에서 통곡하고 있다. 이들이 전시돼, 그곳 국민들에게 한국문화를 알릴 수 있도록 해야 한다. 문제는 이들 문화재를 소장, 관리하는 곳은 다른 나라, 다른 기관들로, 우리가 직접 어찌

할 수 없다는 냉혹한 사실이다. 그래서 외국 박물관 큐레이터를 초청해, 혹시 우리 문화재를 소장하고 있는지 점검해달라고, 만약 있다면 활용해달라고 요청하고, 그중에서 보존상태가 좋지 않은 것이 있으면 우리 예산, 우리 인력으로 온전하게 복원해주겠다고 밝히고 있다. 이 같은 교류가 빈번해지면 외국 박물관의 한국실은 더 풍성해질 것이다. 환수 못지 않게 또는 그 이상으로 현지 활용이 중요하다."

환수된 문화재의 사후 관리는 잘 되고 있나.

"외국에서 환수받고 잊어버리는 경우가 너무 많다. 어떤 방법으로 돌아왔건 돌아온 문화재는 모두 우리의 아들 딸이다. 이를 소중히 여기지 않으면 무책임한 부모와 다를 바 없다. 국민들에게 돌아온 문화재를 알려야 하고, 돌려준 측에는 충분히 고마움을 표해야 한다. 그래야 돌려줄 위치에 있는 나라들이 돌려줄 맛이 난다. 재단이 지난해 11월 '돌아온 문화재 총서 1'로 『왜관 수도원으로 돌아온 겸재정선화첩』을 펴내고 국립고궁박물관에서 겸재정선화첩 전시를 연 것도 이 같은 맥락에서이다." 겸재정선화첩은 독일 상트 오틸리엔 수도원의 노르베르트 베버 대수도원장이 1925년 한국 방문 중에 수집해 독일로 가져간 것으로, 왜관수도원 선지훈 신부의 노력으로 2005년 10월 상트 오틸리엔 수도원으로부터 영구 대여 형식으로 한국의 왜관수도원에 반환됐다.

환수, 활용, 사후관리까지 할 일이 많은데. 가장 큰 어려움이라면.

"초대이사장으로서 재단을 이끌면서 느끼는 것은 3부족 현상이 너무 심하다는 사실이다. 전문 인력 부족, 예산 부족, 시설 부족이다. 시설만 봐도 문화재에 관한 일체의 도서를 소장하고, 국민들에게 서비스해야 함에도 불구하고 이를 구비할 공간이 없다. 그렇지만 문화재를 환수하라고 재단을 만들었는데 환수는 안 하고 요구만 한다고 생각할까 해서 이야기를 꺼내기가 어렵다. 국민들이나 정부의 인식이 높아질 때까지 기다릴 수밖에 없지 않나. 다행스러운 것은 주변에 도와주려는 기구들이 늘어나고 있다는 점이다. 얼마나 고맙고 기쁜 일인지 모른다."

안 이사장은 연간 예산이나 연구인력이 얼마나 되기에 '3부족'이라고 하냐고 묻자, 너무 부족해 자신의 입으로 이야기하고 싶지 않다면서 함께 있던 직원에게 설명을 부탁했다. 예산은 인건비를 포함해 30억 원, 전 세계 흩어진 문화재를 실태 조사할 정규직원은 3명에 불과했다. 안 이사장은 이 같은 조건이라면 국외 문화재 실태 파악의 경우, 빨리 잡아도 최소 20~30년이 넘게 걸릴 것이라며 "정부 기관 중 가장 돈을 아껴쓰고 효율적으로 쓰는 기관이다. 어려운 여건에서 우리가 고군분투하고 있다는 것만은 알아줬으면 좋겠다"고 말했다.

내년이 한·일 국교정상화 50주년이다. 일본군 위안부 문제 등과 함께 문화재 반환도 양국 간 주요 이슈이다. 어떤 준비를 하고 있나.

"한·일 국교정상화 당시 문화재도 한 부분을 차지했다. 당시 한국이 3000~4000점 정도의 반환을 요청했는데, 1432점만 돌아왔다. 우리들이 원한 것만 뽑아서 돌려준 것도 아니다. 알맹이만 돌아온 것이 아니라 수준이 조금 떨어지는 문화재도 끼어 있었다. 당시 우리에게는 한계가 있었다. 실태 파악을 제대로 못했고, 무엇보다 경제 협력이 다급한 상황이어서 문화재를 갖고 비토 놓을 수 없었다. 약자의 숙명이었다. 다시는 그렇게 되지 않도록 해야 한다. 그러기 위해서라도 문화재를 올바로 이해하고 사랑해야 한다."

일본 약탈 문화재에 대해서는 민족적 정서도 피할 수 없다. 일본 약탈 문화재를 바라보는 원칙이라면.

"일본이 국외 소재 문화재의 42%를 차지하고 있다. 일본에 7만 점이 넘는 문화재가 있을 것으로 추정하지만 개인 소장품까지 합하면 실제 수는 훨씬 많을 것으로 생각한다. 그렇지만 양국 관계가 경색되면서 정부 대 정부 간 환수는 기대 난망이다. 이럴 때일수록 문화와 문화재 쪽의 틈새를 활용해야 한다. 과거사와 별도로 현재 일본 문화인들 중에는 양심적이고 반듯한 사람들도 많다. 일본이 왜 우리 문화재를 갖고 갔겠나. 물론 돈이 될 듯

해서 갖고 가기도 했지만 우리 문화의 높은 수준을 알고 아꼈기 때문에 갖고 간 측면도 있을 것이다. 괴롭지만 인정해야 한다. 그렇기 때문에 '네 할아버지가 도둑이니 너도 도둑'이라고 몰아붙여서는 문화재를 돌려받을 수 없다. '당신들이 우리 문화를 아껴주는 것은 참 고맙지만 갖고 간 것은 불법 행위니 신사적으로 올바른 방향으로 처리해달라'고 요청하는 것이 좋다."

앞으로 재단의 계획은.

"특별할 것 없이 지금까지 지켜온 원칙대로 더욱 열심히, 더욱 활발하게 하는 것이 중요하다. 장기적인 계획 아래 폭넓게 보고, 장기적인 작업들을 해나가겠다. 국외 문화재의 실태를 파악하는 일은 시간이 걸린다. 눈에 띄게 업적으로 나오지 않더라도 그 작업을 해나갈 것이다. 반짝반짝 빛나는 공로를 홍보하고 싶은 마음은 없다. 해외문화재를 올바르게 이해하는 국민이 많아지도록, 또 개인적인 사장(私藏)이나 수장고에 먼지만 쓰고 있는 사장(死藏)된 수많은 문화재들이 해외 박물관이나 기관들을 통해서 빛나는 모습을 보일 수 있도록 만들고 싶다. 우선 부족한 인력은 외부 전문가를 최대한 활용하고, 부족한 예산은 현명하게 쓰고, 시설이 없는 것은 참으며 '3고(苦)'의 길을 가야 한다. 당장 구체적인 행사라면 반환 문화재 사후 관리 작업의 일환으로 겸재정선화첩에 이어, 11월 데라우치(寺內) 문고를 갖고 전시, 학술대회 등을 열 계획이다. 박재규 경남대 총장이 가져온 데라

우치 문고는 조선 초대 총독을 지내고 일본 총리대신을 역임한 데라우치 마사다케(寺內正毅)가 수집한 자료이다. 왜 일본 것을 갖고 하느냐고 욕먹을 수도 있지만, 가장 많은 양의 문화재, 가장 좋은 작품이 나가 있는 곳이 일본이다. 문화재의 의미가 크기 때문에 욕을 먹더라도 국민들에게 그 내용을 알리고 싶다. 한·일 관계에 가늘고 약하지만 빛이 비치게 하고 싶기도 하다.”

문화재와 관련해, 당부하고 싶은 말이 있다면.

“문화재는 우리 민족의 창의성, 지혜, 슬기, 사상, 철학, 종교가 다 들어가 있는 총체적 화신이다. 과거 우리 선조들은 소중한 것을 갖고도 소중한 줄 몰랐다. 먹고 살기 바빠 문화재가 왜 소중한지, 어떤 문화재가 소중한지 알지 못했다. 정부가 해야 할 3대 과제라면 국토방위, 국민 보호와 함께 문화유산을 안전하게 지켜 후손에게 전해주는 일이라고 생각한다. 정부와 공무원들은 이를 절실하게 깨닫고, 정책을 세워주길 바라며 국민들은 문화재를 아껴줬으면 한다. 역사적으로 분명한 사실은 인재와 문화재는 아껴주는 쪽으로 흐른다는 사실이다. 아껴주지 않으면 다른 쪽으로 흘러가게 된다. 문화재의 소중함을 깨닫고, 사랑을 아끼지 말아 달라.”

(『문화일보』 2014년 9월 19일 / 최현미 기자)

# 7

## "문화재 환수, 성과 집착보다
## 실태 파악 우선"

격동의 근현대사 속에서 세계로 흩어진 한국 문화재 환수에 관심이 높아지고 있다. 이르면 이달 중 미국에 있는 현종·문정왕후 어보도 60년 만에 돌아올 예정이다. 현재까지 잠정 확인된 해외 소재 우리 문화재는 20개국 약 16만 8,000점에 이른다. 언제, 어떻게 되찾아올 수 있을지는 미지수다. 문화재를 놓고 '잃어버린 자'와 '가진 자' 간 치열한 공방을 벌이기 때문이다. 한국도 예외는 아니다.

국외소재문화재재단의 안휘준 이사장(75)을 최근 찾았다. 국외소재문화재재단(재단)은 해외의 한국 문화재 실태조사와 연구, 환수를 핵심 업무로 하는 문화재청 기관으로 2012년 7월 설립됐다. 미술사학자이자 한국회화사 연구의 거장으로 유명한

안 이사장은 2012년 9월부터 초대 이사장으로 일하고 있다.

안 이사장은 문화재 환수작업을 '손바닥 위의 밤송이'라고 표현했다. 맛있는 알밤을 빨리 먹고 싶지만 자칫 조급하게 까다간 가시에 찔리기 십상이라는 뜻이다. 당장 환수해야 한다는 국민감정은 이해하지만 좀 늦더라도 체계적으로 해야 하는 현실 상황에 대한 이해도 당부했다.

이사장 취임 2년여를 자평한다면.

"계획대로 실태파악의 기초가 잡혀가고 있다. 어려운 여건 속에서 직원 모두가 기대에 어긋나지 않게 일을 하는 덕분이다. 다만 예산 증액, 인력과 시설 확보가 안돼 아쉽다. 문화재 애호가들도 재단을 '삼부족'으로 표현한다. 전문 인력·예산·시설 부족이다(동석한 최영창 실장은 '예산은 32억여원, 인원은 20명(정원 26명)으로 업무에 비해 턱없이 아쉬운 실정'이라고 밝혔다). 어떤 기관이든 출범 때 하드웨어보다 소프트웨어에 더 관심을 가져야 하는데….

해외문화재의 실태파악이나 환수, 활용이 어려운 일이겠지만 재단의 성과가 예상만큼 높지 않다는 지적도 있다.

"국민들의 기대가 큰 것은 잘 안다. 하지만 어디에, 어떤 문화재가, 얼마나, 어떻게 있고, 그 가치 수준 정도, 약탈이나 유출 경위 등 실태를 파악하는 게 급선무다. 이 작업은 눈에 확 띄지는 않지만 환수의 선행작업으로 꼭 먼저 해야 하는 것이다. 이사

장직을 맡으면서 가장 중요한 게 성과에 집착한 성급한 환수보다는 제대로 된 환수를 위한 체계적인 실태파악이라고 생각했고, 지금도 마찬가지다. 집 짓기를 예로 들면 지금 우리는 터를 단단히 고르는 단계이지, 방을 들이는 과정이 아니다. 문화재를 사랑하는 국민들의 이해를 구한다."

이해해야 할 구체적 사안들은 어떤 것인가.

"환수에 대해 오해가 있다. 해외에 있는 우리 문화재는 모두 약탈당한 것이고, 따라서 다 환수해야 하며, 모두 국보·보물급이고, 환수하면서 10원도 쓰면 안된다는 것이 대표적이다. 사실은 그렇지 않다. 약탈당한 것뿐 아니라 판매하거나 선물로 준 것도 있다. 환수를 위해선 불법약탈을 증명해야 한다. 돈을 쓰지 않는 것도 비현실적이다. 특정 문화재가 환수된다고 해서 요란 떨 일은 아니다."

늦더라도 조용한 반환과 시민단체 등이 주장하는 것처럼 시끄럽더라도 빠른 반환 중 무엇을 선택해야 하나.

"늦더라도 조용하게 해야 한다. 요란하면 몇 건의 문화재는 돌아올 수 있겠지만, 우리가 파악하지 못한 기관·개인의 수많은 문화재들은 반환 문제에 휘말릴까봐 더 숨겨져 파악조차 불가능해진다. 장기적으로 보면 득보다 실이 많다. 반환을 위해 노력하는 시민단체들이 정말 고맙지만, 장기적 시각에서 활동해줬

으면 좋겠다. 실태파악이 되면 최적의 환수방안을 만들어 각계각층에 부탁할 일이 많을 것이다. 어떤 경우는 정부보다 민간이 나서는 것이 환수에 유리하고, 어떤 경우는 소장자와 인연 있는 개인이 나서는 게 낫다는 식이다."

전문가들은 환수도 중요하지만 현지에서의 활용을 강조하기도 한다.

"중요한 지적이다. 환수와 더불어 아주 중요한 것이 현지 활용이다. 각국 박물관·미술관에 한국 전시실이 없거나 빈약하다고 많은 분들이 지적한다. 현지 활용에 대한 관심이 적기 때문이다. 수십년간 빛 한번 보지 못하고 수장고에 사장되어 있는 문화재가 많다. 이들을 전시하게 해 세계인에게 우리 문화를 알려야 한다."

올해 주요 사업은.

"지난해 5개국 10개 기관의 5200여 점에 대한 실태조사를 마쳤고, 결과보고서인 '국외한국문화재 총서'도 발간했다. 돌아온 문화재의 가치를 공유하자는 취지의 전시, 학술대회 등도 열었다. 올해도 가장 중요한 것은 역시 실태조사다. 돌아온 문화재인 '이우치컬렉션'(일본 내과의사 이우치 이사오의 와당 컬렉션)의 가치를 재조명할 전시 등도 계획하고 있다."

(『경향신문』 2015년 1월 22일 / 도재기 기자)

# [나의 해방 70년] 안휘준
## 국외소재문화재재단 이사장

1945년 8월, 한국 사회는 광복의 기쁨과 함께 일제강점 36년의 그늘에서 벗어나야 한다는 과제와 마주했다. 그것은 일제 잔재를 극복하는 것이며 식민 상태에서는 불가능했던 우리의 미래를 만들어가는 작업이었다. 문화재계로 말하면 일제 관학자들이 식민사관에 입각해 왜곡한 미술사를 바로잡고, 우리의 관점으로 문화재를 연구하고 판단해 문화적 우수성을 증명하는 것이었다. 약탈된 문화재의 환수도 추진해야 했다.

"식민사관에 찌든 일제 학자들은 우리 미술을 순수하게 보질 않았다. 그래서 (미술사 1세대 학자들인) 고유섭, 김재원 같은 분들이 너무 소중하다. 일본에 있는 한국 문화재의 환수를 위해서는 언제 어떤 식으로 유출되었는지, 지금 어디에 어떻게 보관

되어 있는지 등을 파악하는 것이 중요한데 아직 첩첩산중이다."

국외소재문화재재단 안휘준 이사장의 말이다. 그는 광복 후 70년 한국 문화재계가 걸어온 길을 직간접으로 경험한 원로학자다. 한국 미술사학계의 1세대로 꼽히는 학자들에게서 배우며 그들의 활동을 지켜봤고, 회화 분야에서는 개척자 역할을 했다. 2012년 재단 이사장으로 취임한 이후에는 일본을 비롯한 해외 각국에 있는 한국 문화재의 실태 파악과 환수에 힘을 쏟고 있다. 지난 17일 서울 중구 재단 사무실에서 안 이사장을 만났다.

일제강점기 한국 미술사 연구는 어떤 내용이었나.

"조선총독부를 중심으로 고고학 발굴을 기초로 한 미술사 연구가 있었다. '고고학적 미술사'라고 한다. 식민사관에 젖은 사람들이라 우리 미술을 순수하게 보지 않고 깎아내리고 폄하하는 입장에서 미술사를 썼다. 방법론 측면에서 보면 굉장히 미숙해 무시해도 괜찮은 수준이었다. 다만 자료 집성은 지금도 참고할 만하다."

광복 후 우리 학자들의 연구는.

"광복 1년 전에 돌아가신 고유섭 선생을 빼놓을 수 없다. 선생이 없어서 광복 이후 미술사가 학계에서 자리를 바로잡지 못하고 늦게 출발한 측면이 있다. '조선탑파의 연구'는 지금 관점에서 봐도 방법론이나 연구 수준이 상당한 경지다. 고 선생을 사

숙한 황수영, 진홍섭, 최순우 선생 등과 그들의 제자들이 국내 미술사학계의 한 계보를 이룬다. (초대 국립박물관장을 지낸) 김재원 선생은 한국 박물관의 기초를 다졌다. 김원용 선생이 없었다면 우리나라 고고학이 발전하지 못했을 것이고 미술사도 대학에 자리 잡기가 어려웠을 것이다. 미술사학계의 또 다른 계보가 두 선생으로부터 시작된다."

안 이사장이 언급한 이들은 광복 후 한국 미술사학의 기틀을 잡았다. 불상·불탑·사경·도자기 등에 대한 본격적인 연구가 시작되고, 문화재를 보존·활용하는 박물관 시스템이 자리를 잡아갔다. 그러나 안 이사장이 본격적으로 연구를 시작한 1970년 초까지도 회화 분야는 불모지나 다름없었다.

"공부의 기초가 되는 자료, 앞선 연구 업적이 거의 없어서 참 난감했다. 자료를 비교적 쉽게 접할 수 있는 다른 분야에 비해 회화는 소장처의 협조를 구해야 하기 때문에 연구가 부족했던 것이 아닌가 싶다. 정선과 김홍도 같은 대가들이 있어서 조선 후기의 회화는 기본적인 것은 소개된 상태이긴 했지만, 조선 초·중기 회화에 대해서는 깜깜했다. 초기 단계의 회화를 연구해야 다음 단계로 쉽게 이어질 것 같아 초기 회화부터 공략했다."

한·중·일 3국의 회화 교섭사 연구에도 매달렸는데.

"우리 미술을 객관적으로 알려면 중국, 일본과의 관계를 중요하게 봐야 한다고 생각했다. 중국과의 관계, 수용한 것의 자기

화와 재창출 문제, 일본에 준 영향 등을 살펴보게 됐다. 중국으로부터의 미술 수용은 우리의 기호, 미의식에 맞춰서 적극적이고 주체적으로 하였다. 수용한 이후에는 우리 것으로 재창출했다. 그것을 일본에 전한 것이다. 일본은 우리를 중국 미술의 단순한 전달자라고 하지만 그게 아니다."

이런 논리는 대개 일본 문화에 대한 한국 문화의 우수성으로 귀결된다. 하지만 안 이사장의 생각은 달랐다. 그는 '한·중·일 우등생론'을 이야기했다. 함부로 일본 문화를 깔보아서는 안 된다는 것이다. 동북아 3국이 만들어가야 할 관계에 대한 나름의 구상처럼 들리기도 했다.

"중국, 한국의 영향을 받기는 했지만 일본은 누가 봐도 그들의 냄새가 풀풀 풍기는 미술을 발전시켰다. 인정해야 한다. 한·중·일 3국은 1·2·3 등을 다툰 우등생 같은 나라들이다. 2·3등도 언제나 1등을 할 수 있는 대등한 우수성을 가진 나라들이다. 일본에 대해서는 '너희가 우리에게 영향을 받았으니 열등하다'가 아니라 '너희가 발전시킨 훌륭한 문화는 우리가 있어 가능했다는 건 틀림없지 않으냐'라고 해야 한다. 이런 부분을 제대로 안다면 일본 정치권이 지금처럼 오만방자한 태도를 가질 수는 없을 것이다."

인터뷰는 일본에 있는 한국 문화재의 환수 문제로 이어졌다. 50년 전 한일협정이 체결됐다. 당시 한·일 문화재 협약이 맺어져 1432점의 한국 문화재가 반환됐다. 그러나 일본은 여전히 한국 문화재를 가장 많이 가진 나라다. 이 중 일제강점기에 약탈

한 게 상당수다. 문화재 환수 분야에서 풀어야 할 과제가 가장 많은 나라라는 의미다.

"협정 체결로 돌아온 문화재를 보고 당시 김원룡 선생은 '회담에 참석했던 문화재 전문가들은 자리를 털고 일어났어야 했다'고 말했다. 기대에 너무 못 미쳤던 것이다. 당시 협상 실무자들을 탓하기만 할 수 없는 사정도 있었다. 한일협정은 경제 발전을 위해 일본 돈을 끌어들이는 게 큰 목적이었다. 문화재 환수 문제에 매달려 회담을 지연시킬 수 있는 처지가 아니었다. 그런 시대적 한계가 있었다."

일본은 환수 문제가 문화재 협정으로 일단락되었다고 주장하고, 우리는 일본 정부의 노력을 규정하고 있다며 맞서고 있다.

"합의사항이 구체적이지 못했던 부분이 있지만, 일본이 주장하는 것처럼 문화재 협정으로 환수 문제가 마무리되었다는 구절은 어디에도 없다. 두루뭉술하게 마무리돼 여전히 남겨진 숙제다. 상당한 기간 양국의 대화가 불가피하다."

일본 내 한국 문화재 환수 문제는 어떻게 풀어야 하나.

"해외 소재 문화재는 16만 8,000점 정도이고 이 중 7만 1,400여 점(42%)이 일본에 있다. 드러나지 않은 것들이 아직 많이 있다. 문화재의 실태 파악이 우선이다. 언제 어떻게 나갔고, 일본 내의 이동 경로는 무엇인지 등을 알아야 한다. 앞으로

할 일이 너무 많다."

국외소재 문화재는 약탈된 것이라는 인식이 강한데.

"잘못된 생각이다. 약탈 문화재가 많기는 하지만 친선의 목적으로 나간 것도 상당수다. 약탈 문화재라고 해서 무조건 환수해야 하는 것도 아니다. 국내에 비슷한 문화재가 많이 있고, 현지에서 우리의 역사·문화를 소개할 수 있는 것이라면 그곳에서 활용하는 게 환수 못지않게 중요하다."

문화재 환수는 정부 간 협상·구매·기증·영구기탁 등의 다양한 방식이 있지만, 가장 바람직한 형태는 기증이다. 있어야 할 곳에 있을 때 문화재가 가장 가치를 발한다는 사실에 대한 자각에서 비롯되는 선의다. 가장 바람직한 환수 사례를 꼽아 달라는 질문에 안 이사장이 꼽은 것도 기증이었다.

"이우치 이사오의 와전 컬렉션 기증이다. 일제강점기에 이토 쇼베라는 사람이 수집한 것을 구매해 소장하다 1988년과 2005년에 국립중앙박물관, 유금와당박물관에 인도했다. 올해 재단에서 이우치 컬렉션 일부로 전시회를 열고 연구도록도 내고 심포지엄도 열어 그 가치를 재조명하는 작업을 하려 한다. 앞서 재단에서 소개했던 상트 오틸리엔 수도원의 정선화첩 기증, 일본 데라우치 문고의 반환도 좋은 선례다."

(『세계일보』 2015년 6월 23일/ 강구열 기자)

# [갈길 먼 문화재독립⑤] "지하수장고 유물 꺼내려면 세제혜택 줘야"

"문화재와 인재는 자기를 아껴주고 사랑해주는 쪽으로 흘러간다. 이미 놓친 문화재는 충분한 사랑을 베풀지 못했기 때문이다. 더 이상 뺏기지 않도록 국민 모두가 사랑하고 아껴야 하며, 이미 빼앗긴 것은 철저한 조사와 거시적인 대응을 통해 환수하도록 노력해야 한다."

안휘준 국외소재문화재재단 이사장의 목소리에는 결기가 넘쳤다. 안 이사장은 광복 70주년을 기념한 이데일리와의 인터뷰에서 문화재독립의 당위성을 역설했다. 안 이사장은 "우리 문화재가 해외에 반출된 경위는 선린우호, 대외교류 등으로 다양하지만 무엇보다 일제강점기, 한국전쟁 등 혼란 상황에서 반출된 것이 많다"고 밝혔다.

안 이사장은 "해외소재 한국문화재 16만 8,000점 중 실태조사를 마친 4만 7000여점을 대상으로 유출 경위와 출처 등을 추가 조사하고 있다"며 "불법·부당하게 반출된 사례가 명확하게 밝혀지면 관계기관과의 협의를 거쳐 환수추진 작업을 진행할 예정"이라고 강조했다. 이와 관련해 "해외에 있는 국보·보물급 문화재, 우리나라에 비슷한 형태나 내용이 거의 없는 문화재, 약탈 등 명백한 불법행위를 통해 반출된 문화재는 환수를 더욱 서둘러야 할 것"이라고 덧붙였다. 이어 "중요한 것은 정확한 파악을 위해 시간이 걸리더라도 거시적이고 장기적인 계획을 세워 차근차근 해나가는 것"이라고 강조했다.

다만 문화재 환수를 둘러싼 방법론과 관련해선 신중한 접근을 강조했다. 안 이사장은 "해외에 있는 우리 문화재가 개인이나 기관의 지하 수장고에 사장된 상태에서 벗어나 세상 밖으로 나오게 해야 한다"며 "소장자에게 겁을 주거나 삿대질만 해서는 안 된다"고 말했다.

안 이사장은 "가장 중요한 게 실태파악인데 현재와 같은 인원과 예산이면 20년이 걸릴지 30년이 걸릴지 가늠조차 어렵다"며 "해외 실태조사의 경우 개인 소장자나 기관이 문화재 반환 등의 시비를 우려해 공개 자체를 꺼리는 경우가 늘고 있는 실정"이라고 토로했다. 문화재 환수의 효과적인 방안으로 해외소재 문화재를 조사할 때 국내외 전문가들은 물론 각국 현지 유학생들 중에서도 제대로 훈련된 전공자가 있다면 활용을

고려해볼 수 있다고도 말했다. 개인과 법인이 해외문화재를 구입해 국가에 기증할 경우 포상이나 혜택이 필요하다고 강조했다. 유학생 활용론은 '직지'와 '외규장각 의궤'를 발견한 박병선(1929~2011) 박사의 사례를 벤치마킹한 것. 아울러 기증 문화재의 포상·세제 혜택은 부족한 문화재 환수예산을 메우기 위해 기업 기부금이나 원래의 소장자가 제공한 재원을 활용하자는 아이디어다.

인터뷰 말미에 안 이사장은 이런 제안도 했다. "재단 이름이 부르기 어렵고 대중이 기억하기도 쉽지 않다. 걸려온 전화를 받고 '국외소재문화재재단'이라고 하면 '국회라구요' 같은 엉뚱한 반응이 온다. 재단이름의 변경이 필요하다."

(『이데일리』 2015년 8월 13일 / 김성곤 기자)

## 도판 · 참고도판 · 참고사진 목록

도 1  정선, 〈금강내산전도(金剛內山全圖)〉, 18세기, 견본담채, 33.0×54.3cm, 왜관수도원

도 2  정선, 〈만폭동도(萬瀑洞圖)〉, 견본담채, 29.4×23.4cm, 왜관수도원

도 3  정선, 〈구룡폭도(九龍瀑圖)〉, 견본담채, 29.6×23.4cm, 왜관수도원

도 4  정선, 〈일출송학도(日出松鶴圖)〉, 견본담채, 29.1×22.3cm, 왜관수도원

도 5  정선, 〈연광정도(練光亭圖)〉, 견본담채, 28.7×23.9cm, 왜관수도원

도 6  정선, 〈기우취적도(騎牛吹笛圖)〉,. 견본담채, 29.7×22.3cm, 왜관수도원

도 7  정선, 〈압구정도(狎鷗亭圖)〉, 견본담채, 29.2×23.4cm, 왜관수도원

도 8  정선, 〈풍우기려도(風雨騎驢圖)〉, 견본담채, 29.7×23.5cm, 왜관수도원

도 9  정선, 〈기려귀가도(騎驢歸家圖)〉, 견본담채, 25.9×16.9cm, 왜관수도원

도 10  정선, 〈노재상한취도(老宰相閑趣圖)〉, 견본담채, 32.0×21.8cm, 왜관수도원

도 11  정선, 〈횡거관초도(橫渠觀蕉圖)〉, 견본담채, 29.0×23.4cm, 왜관수도원

도 12  정선, 〈고산방학도(孤山放鶴圖)〉, 견본담채, 29.1×23.4cm, 왜관수도원

도 13  정선, 〈부강정박도(涪江停泊圖)〉, 견본담채, 28.5×23.4cm, 왜관수도원

도 14  정선, 〈고사선유도(高士船遊圖)〉, 견본담채, 29.4×23.5cm, 왜관수도원

도 15  정선, 〈화표주도(華表柱圖)〉, 견본담채, 29.4×23.5cm, 왜관수도원

도 16  정선, 〈초당춘수도(草堂春睡圖)〉, 견본담채, 28.7×21.5cm, 왜관수도원

도 17  정선, 〈야수소서도(夜授素書圖)〉, 견본담채, 29.6×23.4cm, 왜관수도원

도 18  정선, 〈기우출관도(騎牛出關圖)〉, 견본담채, 29.6×23.3cm, 왜관수도원

도 19  정선, 〈함흥본궁송도(咸興本宮松圖)〉, 견본담채, 28.9×23.3cm, 왜관수도원

도 20  정선, 〈부자묘노회도(夫子廟老檜圖)〉, 견본담채, 29.5×23.3cm, 왜관수도원

도 21  정선, 〈행단고슬도(杏壇鼓瑟圖)〉, 견본담채, 29.4×23.3cm, 왜관수도원

도 22  덕종어보(德宗御寶), 1471년, 조선, 전체높이 9.2cm, 거북길이 13cm, 인판: 10.1×10.1cm, 국립고궁박물관

도 23  전 이경윤, 〈시주도(詩酒圖)〉, 《산수인물첩》, 1598년 이전, 마본수묵, 23.3× 22.2cm, 호림박물관

도 24  전 이경윤, 〈호자삼인도(皓子三人圖)〉, 《산수인물첩》, 1598년 이전, 마본수묵, 23.3×22.2cm, 호림박물관

도 25  전 이경윤, 〈월반노안도(月伴蘆雁圖)〉, 《낙파필희》, 지본수묵, 37.0×54.0cm, 경남 대학교박물관 데라우치문고

## 표 목록

# 참고문헌

## 1. 사료

朴師海,「咸興本宮松圖記」,『蒼巖集』卷九

## 2. 단행본

국외소재문화재재단 편, '돌아온 문화재 총서 1'『왜관수도원으로 돌아온 겸재정선화
　　첩』, 사회평론아카데미, 2013

____, '돌아온 문화재 총서 2'『경남대학교 데라우치문고 조선시대 서

화』,『경남대학교 데라우치문고 간찰 속의 조선시대』, 사회평론아카데미, 2014.

____, '돌아온 문화재 총서 3'『돌아온 와전 이우치 컬렉션』, 사회평론아카데미, 2015.

____,『오구라 컬렉션 - 일본에 있는 우리 문화재』, 사회평론아카데미, 2014.

기쿠다케 쥰이치·정우택,『고려시대의 불화』, 시공사, 1997.

김원용,『한국미술사 연구』, 일지사, 1987.

김원용·안휘준,『한국미술의 역사』, 시공사, 2003.

김재원,『경복궁 야화』, 탐구당, 1991

____,『박물관과 한평생』, 탐구당, 1992.

노르베르트 베버, 김영자 옮김,『수도사와 금강산』, 푸른숲, 1999.

문명대,『고려불화』, 열화당, 1991.

박은경·정은우,『서일본 지역 한국의 불상과 불화』, 민족문화, 2008.

박은순,『금강산도연구』, 일지사, 1997.

안휘준,『산수화(상)』, 중앙일보, 1991.

____,『산수화(하)』, 중앙일보, 1991.

____,『한국의 미술과 문화』, 시공사, 2000.

____,『한국 회화사 연구』, 시공사, 2000.

____『개정신판 안견과 몽유도원도』, 사회평론, 2009, p. 17.

____,『한국 미술사 연구』, 사회평론, 2012.

____,『한국 그림의 전통』, 사회평론, 2012.

____,『조선시대 산수화 특강』, 사회평론아카데미, 2015.

차미애,『공재 윤두서 일가의 회화』, 사회평론아카데미, 2014.

최완수, 『謙齋 鄭敾 眞景山水畵』, 범우사, 1993.

황수영 外, 국외소재문화재재단 편, 『일제기 문화재 피해 자료』, 사회평론아카데미, 2014.

### 3. 논문

김리나, 「한국전쟁 시기 문화재 피난사」, 『美術資料』 제86호, 2016, pp. 170-196.

민길홍, 「정선의 고사인물화」, 『항산 안휘준 교수 정년퇴임 기념논문집: 미술사의 정립과 확산』 제1권(한국 및 동양의 회화), 사회평론, 2006, pp. 290-312.

박정애, 「조선후기 회화에 나타난 鶴의 이미지와 표현 양상」, 『미술사연구』 제26호, 2012, pp. 105-137.

변영섭, 「정선의 소나무 그림」, 『태동고전연구』 10, 1993, pp. 1015-1049

유준영, 「聖오티리엔(St. Ottilien) 修道所所藏 謙齋畵帖」, 『미술자료』 제19호, 1976, pp. 17-24.

장진성, 「정선의 그림 수요 대응 및 작화방식」, 『東岳美術史學』 제 11호, 2010, pp. 221-232.

케이 E. 블랙·에크하르트 데거, 「聖 오틸리엔수도원 소장 鄭敾筆 진경산수화」, 『미술사 연구』 제15호, 2001, pp. 225-246.

### 4. 도록, 보고서

『145년 만의 귀환, 외규장각 의궤』, 국립중앙박물관, 2011.

『네덜란드 김달형 소장 한국문화재』, 국외소재문화재재단, 2013.

『독일 상트 오틸리엔수도원 선교박물관 소장 한국문화재』, 국외소재문화재재단, 2015.

『러시아와 영국에 있는 한국전적』, 국외소재문화재재단, 2015.

『미국 UCLA 리서치도서관 스페셜 컬렉션 소장 함호용 자료』, 국외소재문화재재단, 2013.

『미국 미시간대학교미술관 소장 한국문화재』, 국외소재문화재재단, 2013.

『미국 와이즈만미술관 소장 한국문화재』, 국외소재문화재재단, 2014.

『미국 클레어몬트대학도서관 소장 맥코믹컬렉션 한국문화재』, 국외소재문화재재단, 2015.

『미국, 한국 미술을 만나다』, 국립중앙박물관, 2012.

『시·서·화에 깃든 조선의 마음』, 예술의전당, 2006.

『왜관수도원 소장《겸재정선화첩》』, 국외소재문화재재단, 2013.

『일본민예관 소장 한국문화재I: 공예편』, 국외소재문화재재단, 2015.

『일본민예관 한국문화재 명품선: 조선시대의 공예』, 국외소재문화재재단, 2015.

『일본 와세다대학 아이즈야이치기념박물관 소장 한국문화재』, 국외소재문화재재단, 2014.

『조선을 일으킨 땅, 함흥』, 국립중앙박물관, 2010.

『중국 상하이도서관 소장 한국문화재』, 국외소재문화재재단, 2015.

『중국 푸단대학교도서관 소장 한국문화재』, 국외소재문화재재단, 2015.

『환수문화재 조사보고서』, 국립문화재연구소, 2012.

『한미 우호의 요람 주미대한제국공사관』, 국외소재문화재재단, 2014.

# 찾아보기